최종태,
**그리며
살았다**

최종태, 그리며 살았다

1판 1쇄 인쇄 2019. 12. 26.
1판 1쇄 발행 2020. 1. 8.

지은이 최종태

발행인 고세규
편집 강영특 | 디자인 지은혜
발행처 김영사
등록 1979년 5월 17일 (제406-2003-036호)
주소 경기도 파주시 문발로 197(문발동) 우편번호 10881
전화 마케팅부 031)955-3100, 편집부 031)955-3200 | 팩스 031)955-3111

값은 뒤표지에 있습니다.
ISBN 978-89-349-9992-8 03600

홈페이지 www.gimmyoung.com 블로그 blog.naver.com/gybook
페이스북 facebook.com/gybooks 이메일 bestbook@gimmyoung.com

좋은 독자가 좋은 책을 만듭니다.
김영사는 독자 여러분의 의견에 항상 귀 기울이고 있습니다.

이 도서의 국립중앙도서관 출판예정도서목록(CIP)은 서지정보유통지원시스템 홈페이지
(http://seoji.nl.go.kr)와 국가자료공동목록시스템(http://www.nl.go.kr/kolisnet)에서
이용하실 수 있습니다.(CIP제어번호 : CIP2019050731)

최종태,
그리며
살았다

한 예술가의
자유를
만나기까지의 여정

최종태 지음

김영사

● 일러두기

이 책은 최근 10여 년간의 글을 엮은 것이다. 더러 반복되는 내용도 있으나, 발표 시점
의 맥락과 각 글의 완결성을 해치지 않고자 그대로 수록했다. 원래의 글이 수록된 지면
은 책의 말미에 밝혔다. 저자의 구어적 문체 역시, 다소 어법에 맞지 않더라도 특유의
투박하고 힘찬 느낌을 살리기 위해 되도록 고치지 않았다.

무엇을 만들까. 어떻게 만들까. 왜 만들어야 하는가. 예술이란 무엇인가. 어떻게 살아야 할 것인가. 이 기나긴 사색의 길에서 미수米壽의 나이가 되는 그 어떤 날, 그 모든 문제들을 다 내려 놓아야 한다는 것을 깨달았다. 마치 허물을 벗고 나온 것 같았 다. 새 세상을 본 것이다. 사방이 훤하게 트인 것 같은 어떤 언덕 에 서서 지나온 길을 뒤돌아본다. 진리를 찾아서 한평생, 그 오 뇌의 뒤안길, 내가 무슨 생각을 하며 살아왔는가. 지난 십수 년 간의 글들을 여기 모았다.

어릴 때 본 책에서 내가 평생 잊지 않고 기억하고 있는 것 중 에 어떻게 하면 글을 잘 쓰나 하는 대목이 있었다. 고전을 많이

읽고 많이 쓰되 본 대로 느낀 대로 하라 하였다. 좋은 책을 많이 읽고 글 쓰는 훈련을 많이 하라는 것은 알 수 있겠는데 본 대로 느낀 대로란 말은 이해할 수가 없었다.

훗날 미술대학을 졸업하고 그림은 어떻게 해야 잘 그리나 하는 문제에 봉착했을 때, 좋은 작품을 많이 보고 그리는 일을 열심히 하는 데까지는 알 수 있었는데, 본 대로 느낀 대로 그린다는 대목에 와서는 여전히 해득할 수가 없었다. 내가 생각하는 것, 내가 느낀 것, 내 눈에 보이는 것이 확실하게 있어야 그렇게 그리는데, 그게 안 되는 상태에서 내 그림이 그려질 수가 없는 것이었다. 본 것이 많아서, 그 명품들이 내 눈과 내 마음을 차지하고 있어서, 거기에서 벗어날 수가 없었던 것이다.

내 예술수업이란 것은 그 역사와의 전쟁이 거의 전부라고 말한다 해서 지나친 것이 아니었다. 그렇게 어려웠다. 벗어난다는 것, 해방된다는 것, 이른바 자유로워져서 내가 마음 편하게 일할 수 있게 되기까지 힘든 세월을 보냈다.

그러다가 어느 날 눈을 뜬 것이다. 눈을 가리고 있었던 장애물이 떨어져나갔다. 내 안에 쌓여 있는 수없이 많은 그 역사적 자산은 소화하고 이해해서 걸러내면 그냥 없어지는 것이었다. 그렇게 비워진 자리를 일러 다 있으면서 다 없는 곳이라고 말한다. '바탕이 깨끗한 연후에 그림이 된다繪事後素' 하신 공자의 말씀이 그런 뜻이 아니었을까. 연못에 잔주름이 다 자고 거울같이

맑게 된다면 세상이 있는 그대로, 본모습 그대로 비칠 것이다. 화가는 어린이와 같이 보이는 대로 그리면 되는 것이다. 거기에는 즐거움이 있을 뿐이다.

　사람들은 갖가지 다른 삶을 사는 것 같지만 사실은 거기가 거기이다. 세상이라고 하는 공통의 분모를 안고 살아가는 때문이다. 진리를 찾아가는 길에는 종점이 없는 성싶다. 인생은 너무 짧고 예술의 길은 끝이 없다.

<div align="right">2019년 가을</div>

차례

책머리에 • 5

1

포박당한 인간

가는 세월 오는 세월 • 13

포박당한 인간 • 20

조각 일지 • 28

구절초 • 35

창작 후기 • 41

어느 한가한 날의 사색 • 47

코리아 판타지 • 52

본향의 빛을 따라서 • 56

미를 찾는 길가에서 • 62

하늘나라 • 67

2
예술, 그 의미의 있음과 없음에 관하여

고암 예술에 대한 단상 • 75

흑빛의 시 - 윤형근의 삶과 예술 • 81

인간 존재에 대한 근원적 성찰 - 자코메티의 예술에 대하여 • 89

피카소의 부엉새 • 94

한국의 불교 조각을 돌아보며 • 100

한국 미술의 과거 현재 미래 • 106

오늘의 미술, 어디로 가는가 • 112

조형예술 - 그 의미의 있음과 없음에 관하여 • 118

3
마음이 깨끗한 사람

마음이 깨끗한 사람 • 153

나의 초등학교 시절 이야기 • 159

법정 스님 이야기 • 167

나의 스승 편력기 • 172

그 시절 그 노래 • 178

여행 중에 생긴 일 • 184

오랜만의 감격 • 189

4

영원을 담는 그릇

샤갈의 성서 그림이 의미하는 것 - 인간이 부재한 미술의 시대에 • 197

헨리 무어의 성모자상 • 206

영원을 담는 그릇 • 210

종교와 예술 • 220

신앙과 예술에 대한 단상 • 225

성물의 예술화 • 232

나의 신앙 나의 예술 • 236

5

자유를 만나기까지

긴 밤은 가고 • 243

한 예술가의 고백 - 자유를 만나기까지 • 260

수록 글 출처 • 270

1

포박당한
인간

가는 세월 오는 세월

그 옛날 내 고향 마을은 동산 밑 양달 바른 데에 있었다. 그래서 그랬는지 양지촌, 양지마을이라 이름하였다. 뒷동산은 그리 높지 않았지만 어린 우리들에게는 만만찮은 산이었다. 양쪽으로 긴 골짜기가 있었는데 그늘진 쪽으로는 오리나무 등 잡목림雜木林이 있었고 양달 쪽으로는 소나무들이 숲을 이루고 있었다. 그 안쪽에서는 샘물이 솟아나고 물이 좋아서 그전부터 약수라 하였다. 그 앞에는 둠벙을 만들어 농업 용수로 쓰고 있었다. 사철 맑은 물이 흐르고 숲속에는 이름 모를 새들이 놀고 있었다. 마을 앞에는 시냇물이 흐르고 둑에는 버드나무들이 줄지어 있었다. 몇 아름이나 되는 고목나무가 한 그루 있었는데 여름 한나

절에는 마을 사람들의 쉼터가 되는 것이었다. 여남은 가구가 오밀조밀 모여 살았다. 모두가 초가집뿐이었다.

우리 집 사랑채 마루에서 바라보면 큰 들판 저 너머에 대전 시가지가 잔잔하게 보였다. 원래는 한밭이라 했는데 그 내력은 내가 모르지만 할아버지가 모처럼 장에 가실 때면 "한밭 갔다 온다" 그러셨다. 일본 사람들이 들어와서 기찻길을 만들고 대전역을 만들고 도청을 만들고 하다가 시가지가 생겼다. 한밭 땅은 동서남북으로 산들이 둘러싸고 있다.

시가지 뒤편으로 보문산이 있고 해 넘어가는 쪽으로는 멀리 계룡산이 있다. 해 뜨는 쪽으로 있는 산이 식장산이고 북쪽으로 계족산이 있는데 그 아래에 회덕초등학교가 있다. 지금 보면 2킬로미터가 채 안 되지만 어린 시절에는 10리도 넘는 먼 거리로 보였다. 신작로가 있었지만 날씨가 좋으면 놀며 놀며 산길을 탔다. 산길에는 온갖 풀과 꽃과 나무들이 있었다. 우리는 셋씩 혹은 넷씩 짝을 지어 산을 오르내리면서 집에 왔다. 신작로는 그냥 밋밋하고 산길은 항상 새롭고 즐거웠다. 그때 우리가 무슨 얘기들을 하고 놀았을까. 한번은 할머니한테 내가 이렇게 말하였다. 나는 우리나라 어디에 갖다 놔도 집을 찾아올 수 있다. 왜냐하면 사방을 둘러싸고 있는 저 산들을 보면 우리 집 위치를 알 수 있기 때문이다. 할머니는 아무 말도 없으셨다. 10리 밖에만 나가도 저 산들의 모양이 달라진다는 것을 그때는 몰랐었다.

내가 초등학교에 들어가기 전에 한 시절이 있었다. 우리 집 사랑방에다가 글방 선생님을 모셔놓고 동네 아이들을 모두 모아 하늘 천 따 지 공부를 시작한 것이다. 열 명은 되었을까. 열 살 넘은 형들이 서넛 있었다. 그러던 어떤 날 나를 그 방에 집어넣었는데 어찌나 놀랐던지 소리 내서 울고 말았다. 안방에서 듣고 고모가 나와서 등에 업고 뒤꼍으로 가서 달랬다.

그리하여 천자문 책과 붓과 벼루를 만나게 되었다. 천자를 뗄라치면 그 아이 집에서 떡을 한 시루 해왔다. 글공부 중간중간에 쉬는 시간이 있었는데 우리는 좋아라고 뒷동산으로 달려갔다. 언덕을 넘고 나무숲을 헤치고, 지금 생각하면 거기가 천국이었다. 나이 먹은 형들도 따라갔다. 형들은 이 언덕에서 사라졌다가 저 언덕에서 솟아올랐다. 그야말로 신출귀몰하여 너무나도 재미있었다. 글방에서 검을 현 누를 황 하는 것보다 얼마나 재미있던지……. 타작하는 날은 공휴일이었다. 글방을 쉬는 대신 짚단 나르고 일꾼들과 함께 새참 먹고 하는 일이 그렇게도 즐거울 수가 없었다. 그러다가 뜻하지 않게 우리는 초등학교에 입학을 하게 되었다. 모두 일본 이름표를 달고 1학년 학생이 된 것이다. 이듬해 12월 7일, 일본이 하와이를 공격하고 태평양전쟁이 일어났다.

우리는 일본어를 배우게 되었다. 그러다가 전교생이 목총을 가지고 전쟁연습을 하였다. 우리는 조선 사람이었지만 동시에

일본 사람이었다. 학교에서는 일본말만 해야 했지만 교문 밖으로 한 발짝만 나가면 완전히 조선 사람이었다. 참으로 비극이었다. 그때는 그걸 몰랐다. 그래도 산길을 타고 동산을 넘어 귀갓길은 즐거운 소풍이었다. 가끔가끔 꿈에 그 길이 보일 때가 있다.

어느 해였던가, 뒷산의 소나무들이 모두 베여나갔다. 우리들은 그 민둥산에 올라 솔뿌리를 캐야 했고 소나무 가지에서 관솔을 따서 기름을 만들어야 했다. 학교 뒷산 소나무들도 예외 없이 다 잘려나갔다. 새들은 어디로 갔던가. 장마 때면 산사태가 났다. 장마가 되면 온 마을이 불안했다. 앞 냇물이 차올라서 둑이 무너지는 것인데 시뻘건 황토물이 냇둑에 꽉 차게 흐르는 것이었다. 대개는 건너편 둑이 무너져서 다 자란 벼와 밭작물이 쓸려내려갔다. 불난 곳에는 재라도 남는데 물 지나간 자리는 그야말로 황무지였다.

해방이 되고 중학교에 들어가면서부터 나는 혼자가 되었다. 친구들은 사방으로 흩어졌다. 나는 10리가 넘는 들길을 혼자서 걸어서 다녔다. 집에 오면 우리 집 소가 기다리고 있었다. 소를 몰고 들로 산으로 풀을 뜯기러 다녀야 했다. 보이는 게 산이고 보이는 게 들판이고 보이는 게 하늘이고 하늘에는 구름이 있었다. 구름은 잠시도 쉬지 않고 별별 짐승들을 만들고 별별 사람의 얼굴들을 만들며 지나간다. 학교를 가고 올 때 소를 몰고 나갈 때 나는 늘 혼자였다. 어제 보던 그 나무를 오늘 또 보는 것

이다. 10년이 넘게 나는 그런 생활을 하였다. 나는 그들과 인사하고 그들과 이야기를 나눈다. 나는 홀로 서 홀로 있는 자연과 이야기하는 것인데 그게 몸에 배었나 보다. 말을 별로 안 하는 습관이 그 시절에 생기지 않았을까. 항상 그렇게 그 나무는 있었고 구름은 또 그렇게 흘러가고 있었다.

서쪽으로 해가 질 때 계룡산은 아름답게 빛났다. 지금도 계룡산이 그리는 그 능선이 가슴속에 변함없이 그렇게 있다. 해 질 때 강가의 미루나무 숲에는 참새들이 모여드는데 그들의 지저귀는 소리가 또한 장관이었다. 길게 늘어선 미루나무들과 그 너머 산들이 그리는 예민한 선들과 붉은 하늘이 내 맘속에 확연히 살아 있다. 어린 시절은 갔지만 그 산과 들은 하나도 변하지 않는다. 인생은 무상하지만 맘속에 찍힌 그 영상은 영원토록 그대로일 것 같다. 강물은 맑게 흐른다. 물고기들이 그때 그 모습대로 내 맘속에서 놀고 있다. 한여름 발바닥이 뜨거워 뛰던 모래밭. 키가 두 길만큼이나 훤칠한 수수밭 너머로 여름 해는 넘어갔다.

우리 집 뒤꼍에는 장독대가 있었고 그 옆에 커다란 살구나무가 있었다. 5월이던가, 살구꽃이 피면 온 집안이 다 환하였다. 달이 뜨면 더 좋았다. 보름달이면 더 좋았다. 내가 밥투정을 할라치면 할머니가 날 안아다가 살구나무 아래에다 놓고서 밥을 먹였다. 몇 살 때였을까.

지금 서울 우리 집에는 마당 되는 대로 나무를 심었다. 소나무를 심고 모과나무를 심고 매실나무를 심고 진달래, 철쭉을 심고 그러면서 고향 생각을 한다. 옛날 도연명 시인이 울안에 나무를 심으면 근심이 생긴다 하였다. 사실로 그러했다. 봄가을로 손질을 해야 하고 병이 안 생겼나 늘 마음이 쓰인다. 나무를 심고 나니 새들이 왔으면 하고 기다려졌다. 그래서 모이를 주기 시작했다. 지금 20년이 넘게 매일같이 모이를 주고 있다. 참새들의 수가 해마다 줄고 있다. 20년 전에 비해서 절반이 줄어든 것 같다. 살기가 어려워져서일까. 마당에 나가서 기척을 하면 기다렸다는 듯이 날아온다. 새들의 말을 조금은 알아듣는다. 저 애들도 나를 알아본다. 그것만으로도 고마운 것이다. 이 어려운 세태에 참새들까지 돌보냐고 그럴 수도 있겠지만 꼭 그렇게 탓할 일만은 아닐 것 같다. 원래가 새들의 땅이었는데 사람들이 점령했다는 것이다.

그림을 그려도 선이 되고 조각을 만들어도 선이 된다. 조각이 선이 되면 입체성이 날아가는 것이 아닐까. 왜 그럴까. 어릴 때 눈에 익었던 산들의 선이 가슴속에 살아 있어서 그랬을까. 어린 시절의 붓놀이가 가슴속에 살아 있어서 그랬을까. 대전이라는 땅이 분지가 돼서 첩첩 산으로 보이지 않고 윤곽으로만 보인다. 깡마른 산들이라서 그 윤곽이 예리하게 보인다. 특히 우리 동네에서 바라보면 계룡산이 그러하다. 하기사 한국 불상 조각을 보

면 모두가 선적線的이다. 고려시대의 불화야말로 더욱 선의 미라 할 것이다. 본래 선은 없는 것이다. 그러나 사람들은 자연을 선적으로 이해한다. 깜짝할 사이에 80년이 흘러갔다. 우여곡절이 있었지만 일생이 찰나였다. 인생이 긴 것인가 짧은 것인가. 영원 속에서 찰나인가. 찰나가 영원인가.

수많은 일을 겪으면서 또 수많은 것을 보았다. 얻은 것은 무엇이며 또 잃은 것은 무엇인가. 경에 이르기를 모든 것이 허망한 것으로 보이면 여래如來를 본다 하였다. 화분에 철쭉이 있어서 창가에다 놨더니 하루가 다르게 몽우리가 터지고 있다. 저게 자연인가 신비인가. 말을 잃어버린 것인가. 침묵하는 것인가. 내가 이 세상에 살면서 세 가지 큰 의문이 있었다. 신이 있는가. 어떻게 생겼는가. 아름다움은 무엇이며 어떻게 만들 것인가. 인생이란 무엇인가. 그러나 지금 와서 생각해보면 알 수 없다는 것만이 확연해졌을 뿐이다. 명백한 부지不知이다. 그러면서도 어린 시절이 그리운 것은 무슨 까닭인가.

포박당한 인간

세상을 위해서 좋은 일을 하겠다고 크게 원을 세운다 하는 것도 일종의 허상이 아닐까 싶습니다. 앉은자리에서 할 수 있는 일이 있으면 좋겠습니다. 지금 내가 할 수 있는 일이 무엇인가. 그것이 중대한 일이라고 생각합니다. 만약에 할 일이 있다면 말입니다. 그 일을 위해서 최선을 다할 수 있다면 좋겠습니다. 나쁜 맘 먹지 않고 할 일이 있으면 좋겠습니다. 나를 드러내고자 하는 마음 없이 할 수 있는 일이 생겼으면 좋겠습니다. 죄에 물듦이 없이 되는 일이기를 바랍니다. 무슨 마음을 먹든지, 순수한 곳에서 생성되었으면 좋겠습니다.

　나도 모르게 어느새 생각이 오염되어 있는 것을 발견합니다.

나의 무의식의 심원에 불순한 동기가 잠재하고 있는 것입니다. 타고난 것은 아닌 듯싶습니다. 아기들은 깨끗합니다. 아기들의 심성은 맑음 그대로입니다. 그런데 어찌하여 내 마음은 이다지도 탁한 모습을 하게 되었는지요. 참으로 알 수 없는 일입니다.

옛날 중국 역사에 성선설, 성악설 논쟁이 있었다는데, 그럴 만한 일입니다. 무심코 어떤 생각을 했는데 잘 정관해보면 죄에 오염되어 있는 것입니다. 나에게 있어 죄라는 것은 무엇인가. 나의 이利를 내세우는 마음이 움직이면 세상의 평화를 깨뜨립니다. 내 안에서도 평화가 깨집니다. 남에게 유형의 손해를 끼치지 않았다 하더라도 평화를 깨는 것은 죄가 아닐까요? 죄에 대해서 정의를 내리려는 것이 아닙니다. 나의 죄에 대한 연민일 뿐입니다.

그림은 깨끗한 것입니다. 깨끗한 곳에서 나옵니다. 그림은 풀과 나무와 같습니다. 그들에게서 무슨 불순한 생각을 찾을 수 있겠습니까. 독일의 대시인 횔덜린의 시 한 구절이 내 인생을 따라다닙니다. '시인은 이 세상에서 가장 무죄한 사람'. 그리하여 미풍에 흔들리는 풀잎을 보고서도 하느님의 음성을 듣는다고 하였습니다.

나의 그림은 두 가지의 물듦에서 벗어나지 못하고 있습니다. 그중 하나는, 지난날의 거장들을 업고 위신을 얻으려는 심사에서 벗어나지 못함이고, 또 하나는 나도 모르게 명성에 연연한다

는 것입니다. 나는 그 두 가지에 얽매여 자유롭지 못합니다. 그 두 가지, 나를 묶는 사슬이 언제 생겼는지는 모르지만 내가 만든 것임에는 틀림이 없습니다. 내가 만든 흉측한 사슬에 내가 묶여 꼼짝달싹 못하는 것입니다. 교도소에 갇혀 있는 죄수와 같습니다. 묶여 있는 속에서의 한정된 자유입니다. 나는 그것을 죄의 사슬이라고 이름 붙여놓고 어떻게든 끊어버리려고 안간힘을 쓰고 있습니다. 그런데 그럴수록 그 사슬은 나를 더욱 억세게 조여오는 것을 보고 있습니다.

아! 어찌하면 자유로울 수 있을까요? 포기하는 것일까요? 초극하는 것일까요?

나는 지쳐 있습니다. 차라리 굴복하고 싶다는 생각을 합니다. 최고의 자유, 완전한 자유는 죽음입니다. 그러나 그림은 산 자의 것입니다. 삶과 죽음, 묶임과 자유, 나는 오늘 그 속에서 갈등하고 있습니다.

"오늘도 바람이 불고, 나의 마음은 울고 있다." 어릴 때 읽은 어떤 시인의 아름다운 시 한 구절입니다. 오늘도 바람이 불고, 나의 마음은 울고 있습니다. 미풍에 산들바람이 산들산들, 살구나뭇잎이 움직입니다. 하느님의 음성이 내 귀에 들려왔으면 좋겠습니다.

시인은 이 세상에서 가장 무죄한 사람. 내가 죄로부터 해방을 얻었을 때 자연은 내게 하느님의 뜻을 알려준다는 것입니다. 내

가 세상을 위해서 좋은 일을 하겠다는 것은 부질없는 생각인 성싶습니다. 그것은 욕심이고 허상입니다. 앉은자리에서 손에 닿는 일이 있어야 합니다. 피카소가 했다는 말처럼 숨 쉬듯 일하는 것 말입니다. 내 어찌 그런 큰 복을 바라겠습니까.

"숨 쉬듯이 일을 한다." 일을 하려는 의지도 없습니다. 일에 대한 어떤 목표도 의미도 없습니다. 공리功利는 더구나 상관이 없습니다. 최고의 일, 인간에게 있어서 가장 높은 경지의 일은 가장 자연적인 것입니다. 순수자연으로서의 삶입니다. "숨 쉬듯이 일을 한다." 성서에는 "진리가 너희를 자유롭게 하리라"라는 구절이 있습니다. 두고두고 되새겨지는 말씀입니다.

우리 집 마당에는 풀과 나무들이 왕성하게 자라고 있습니다. 저들이 자라는 조건은 아주 단순합니다. 흙과 햇빛과 물입니다. 햇빛이 이렇게 중요한 줄 전에는 미처 몰랐습니다. 필수 조건만 있으면 식물은 제 성질대로 커 오릅니다. 그런데 사람은 무언가 다른 점이 있습니다. 같은 조건을 주었는데도 어떤 사람은 좋은 그림을 그리고, 어떤 사람은 그렇지 못합니다.

나무들은 모두 성장 의지를 갖고 있습니다. 그러나 스스로는 아무 일도 못합니다. 햇빛이 시켜주어야 합니다. 잎새들은 햇빛을 향해서 다투어 자리를 얻으려 합니다. 그것이 전부입니다. 인간의 정신을 좋은 방향으로 성장케 하는 그 힘은 무엇인가. 풀

잎에 있어서 햇빛처럼 인간에게 필요한 힘은 무엇인가. 어떤 힘을 얻어야 하는가. 그 비밀을 알 수가 없습니다. 알 수만 있다면 제백사除百事하고 그렇게만 일할 수 있겠는데 알 수가 없으니 암담할 뿐입니다.

사람이 자연대로 살 수 있는 그 비밀의 방법은 무엇인가. 어느 문으로 들어가야 내가 좋은 삶을 얻을 수 있는가. 어떤 공식이 있다면 얼마나 좋을까. 그러나 인생에는 공식이 없고 정답도 없습니다. 그럼에도 공식이 없고 정답도 없습니다. 각자의 것입니다. 나의 길, 나만이 가야 하는 그 비밀의 통로를 찾아야 합니다.

"오늘도 바람이 불고 나의 마음은 울고 있다. 아, 너는 어드메 꽃같이 피어나뇨."

시간이란 참으로 이상하기도 합니다. 어릴 때 읽은 글들이 반세기를 잠복해 있다가 갑자기 되살아납니다. 고마운 일입니다. 나쁘게 생각한 것이 갑자기 되살아난다면 얼마나 무서운 일일까요. 아름다운 일만 살아나서 나에게 좋은 반려가 되어준다면 이 험난한 인생길이 한결 부드러워질 것입니다. '시인은 이 세상에서 가장 무죄한 사람' 하고 아무리 되뇌어도 시원합니다.

잉어는 강물에서 놀고 고래는 바다에서 놀아야 합니다. 고래가 아름다우냐, 잉어가 아름다우냐 하는 것은 모르는 일입니다. 작은 꽃이 있습니다. 휘황찬란한 꽃이 있는가 하면 순백의 꽃도 있습니다. 아름다움의 척도는 크고 작고, 화려하고 소박하고에

있지 않습니다.

아름다움이란 무엇인가? 분명히 있기는 있지만 알 수 있는 성질의 것이 아닙니다. 나는 그것이 자유에서 나온다고 생각합니다. 내가 자유를 얻으면 아름다움에도 그만큼 더 접근할 수 있다고 생각합니다. 미美보다도 더 좋은 것이 있습니다. 나는 그것을 '훌륭한 것'이라고 이름 짓습니다. 훌륭함 속에는 모든 것이 다 갖추어져 있습니다. 예술이 예술의 경지를 벗어나면 예술이 아니겠지만, 그러면 어떻습니까.

나는 옛날부터 막연하게나마 그런 생각을 했습니다. 그림보다 더 좋은 일이 생기면 미련 없이 떠날 것이라고 했습니다. 성숙한 삶, 진리의 삶을 사는 게 문제니까, 그 지경에 가는 길이 보인다면 예술을 버릴 수도 있다는 이야기입니다.

그림은 만드는 것이 아닙니다. 나무에서 과일이 열리듯 생겨나는 것입니다. 어머니가 아이를 낳듯이 그림을 낳는 것입니다. 인위적으로 되는 일이 아닙니다. 프랑스의 조각가 장 아르프도 그렇게 말했습니다. 사과나무에서 사과가 열리듯이 형태란 열려서 나오는 것입니다. 닭이 알을 낳듯이 형태란 예술가가 낳는 것입니다. 만든다고 하는 것은 인위입니다. 낳는다는 것은 자연입니다. 사람이 하는 일이 자연이 하는 일과 같은 지경이 되려면, 하늘이 낸 재주에다 하나를 더해서 은총이라는 선물이 있어야 한다고 합니다.

재주를 다 쓰는데 욕심이 배제되어야 합니다. 욕심이 작용한 재주는 위로 상승하지 못합니다. 종교를 위해서 희생된 사람을 순교자라고 합니다. 미에 몸 바친 사람을 무어라 할까 하는 얘기를 한 일이 있습니다. 지금 생각해보니 역시 순교자라고 해야 하지 않을까 싶습니다. 종교이건 예술이건 간에 '진리'라는 말을 바꿔놓고 생각하면 똑같이 순교입니다. 내가 이 이야기를 하는 뜻은, 그림도 진리 탐구의 일환이고 그 길에서는 속된 이기심이 발붙일 곳이 없어야 할 것이라는 데에 있습니다.

좋은 일을 하겠다는 큰 원을 세우는 것은 젊은 날의 일입니다.

성서에 "오늘 일은 오늘로서 족하다. 내일 일은 내일 걱정하라" 하신 말씀처럼 내일을 크게 설계하는 것은 구름에다 그넷줄 매는 것만큼이나 허망한 일이 아닐까 싶습니다.

화가는 일할 때 어떤 순간 무심, 무욕의 시간을 경험합니다. 잠깐잠깐씩의 그 빈 공간은 참으로 좋은 것입니다. 하루 종일 그런 빈 공간에서 일할 수 있으면 얼마나 좋겠습니까. 돌 지난 아이가 마당에서 맘대로 노니는 것처럼 그렇게 천진한 삶이 그리울 뿐입니다. 세계 미술의 역사도 그 긴 터널을 소화 극복하면서 다 빠져나가서 '역사로부터의 자유'의 땅을 얻어야 합니다. 철나면서 얻은 죄의 수많은 가시사슬을 잘라내고 천진의 자유를 되찾아야 합니다. 그리하여 인간적인 인위의 세계를 졸업

하고 함爲이 없는 일, 목표도 놓고 부름 따라 구름 가듯이 세월과 함께 가는…… 망령된 꿈이라 해도 좋습니다.

어떤 날 하루는 참으로 길고 어떤 날 하루는 참으로 짧습니다. 영원한 당신, 이 작은 나도 어여삐 여기소서. 앉은자리에서 동요 없이 할 수 있는 일을 주십시오. 나쁜 맘 일지 않는 빈 공간을 주십시오. 내 있는 대로, 생긴 대로 일할 수 있는 용기를 주십시오. 죄에 물든 검은 부분을 씻어내는 일을 도와주십시오. 나는 가시사슬에 묶인 포로입니다. 자유를 그리워하는 철없는 인생을 불쌍히 여기소서.

조각가 자코메티는 이런 말을 했습니다. "하나를 만들면 천千이 연달아 나온다."

천이라는 수는 제한 없음을 말하는 것일 테고, 그 하나란 근원의 곳에 이름이 아닐까 싶습니다. 그가 그곳에 이르렀다는 말인지 보았다는 말인지 모르겠습니다. 만물을 있게 하는 그 근원처에 도달할 수만 있다면 그 흐름대로 살 수 있는 것이어서 무한세계의 숨결과 함께한다는 뜻인지도 모릅니다.

그곳은 한없이 먼 데일까, 아니면 지척일까…… 나를 묶고 있는 가시사슬로부터 해방된 세계임에는 틀림이 없을 것입니다.

조각 일지

나는 조각가로서 일생을 여인상만 만들어왔다. 그것도 소녀상 뿐이었다. 왜 그랬는지 내가 나의 일을 설명할 수가 없다. 그렇게 하도록 입력이 된 것이 아닐는지. 아니면 무슨 때문일까. 전생의 업이 있어 이생에 관계된다고도 한다. 무심코 만든 것이 그렇게 된 것인데 어떤 한 부분이 그런 것이 아니고 전부가 그렇다는 것은 필시 무슨 까닭이 있지 않을까 싶다. 그렇게 하고자 의도한 것은 아니었다. 내가 어찌해서 일생을 그런 것만을 되풀이할 수가 있었는가. 나는 전혀 지루한 줄을 몰랐다. 매일같이 새로운 것에 도전한다고 의도한 것이었다. 그러나 결과는 늘 소녀상이었다. 새로운 형상, 신선한 세계에 접근하려 한 것인

데 귀착점은 번번이 소녀상이었다. 수를 헤아리기 어려울 만큼 만들었다. 새로운 형상, 신선한 세계를 이룩하려 매일같이 열심히 한 것인데 어찌해서 여인의 모습을 벗어나지 못했는지, 그것도 소녀상에만 매달린 결과가 된 것인지, 참으로 모를 일이었다. 세상 사람들이 다 딴 일을 하고 있는데 나만 동떨어져서 이렇게 살아왔다. 왜 그랬는지 정말 알 수가 없다.

외롭고 소외된 생활이 힘들었지만 벗어날 수가 없었다. 벗어나려는 생각조차 하질 않았다. 이것이 무슨 운명이란 말인가. 깨끗한 것, 맑은 것, 청순한 것, 그리하여 성스러운 것. 그런 단어들이 상징하는 세계가 늘 그리웠다. 그것은 끝이 없었다. 나중에는 성모상이 되기도 하고 관세음보살상이 되기도 하였다. 되돌아보면 굽이굽이 끝없이 먼 길 같고 또 되돌아보면 인생 팔십이 잠깐인 듯싶다.

예술의 길은 끝이 없고 인생은 빨리 늙는다. 내가 미술대학을 졸업한 지가 그럭저럭 50년이 되었다. 한눈팔지 않고 한길을 찾아서 여기까지 왔다. 지름길이 있을 것 같아서 헤매느라 오히려 아까운 시간을 낭비하였다. 한 우물을 파라는 속담이 있다. 말로는 쉽지만 대단히 어려운 길이란 것을 알 수 있었다. 초년엔 길이 안 보여서 막막하였다. 다음에는 길이 사방에 널려 있어서 선택을 어렵게 하였다. 먹고사는 게 어려웠지만 그것은 참을 수 있었다.

출가해서 수행자가 되는 거려니 생각하였다. 어려운 것은 예술이 손에 잡히지 않는 일이었다. 알 수도 없고 풀어나가는 공식이 있는 것도 아니고 그렇다고 어디다 물어서 될 일도 아니었다. 모든 것은 내 한 마음 쓰기에 달린 일이었다. 꿈만 구름처럼 부풀어 있었지 사방은 칠흑 같은 밤이었다. 그 밤길에 위로가 되는 것은 같은 모양을 하고 있는 친구들뿐이었다.

그렇게 해서 시간은 가고 또 가고 하였다. 흐르는 세월마저 없었더라면 더욱 막연하였을 것 같다. 세월이 약이란 말이 그냥 나온 말이 아니었다. 잊어버린다는 것이 참 좋은 약이었다. 오늘은 여기까지이고 새날에 대한 기대를 품고 잠이 들었다. 매일매일의 삶이 그러했다. 그렇게 한 세월이 흘렀다. 그리하여 지금은 백발의 노인이 되었다. 분명히 알게 된 것은, 예술이란 바다와 같이 넓은 것이고 내게 주어진 나의 한계가 확실하게 있다는 것이다.

예술이란 무엇인가. 어떻게 만들 것인가. 깜깜한 터널이 있었다. 그 터널은 끝이 보이질 않았다. 그저 어둠일 뿐이었다. 그 어둠 안으로 어디서인지 모르게 신호가 있었다. 그것은 '기쁨의 씨' 같은 것이었다. 실낱같은 빛이 가슴 안쪽 벽을 두들기는 것이었다. 촉감으로 그것이 느껴졌다. 어떤 날 하루는 문득 대학교 1학년 때 만든 첫 작품부터 그때까지 해온 작품들이 한 줄로 쫙 서는 것을 보았다. 20년의 흔적들이 한 줄로 서는 것을 본 것이다.

그 사건들은 모두가 사십을 전후해서 생긴 일이었다. 무슨 일인지는 알 수가 없었다. 그러나 지금도 선연하게 내 가슴 안에서 살아 있다. 한 찰나에 작품들이 순서대로 쫙 서는 것.

학교 마당에서 작업을 하고 있을 때였다. 지나가는 친구에게, "여보여보 지금 이런 일이 생겼는데 이게 무슨 일이지?" 하고 물었다. 친구는 영문도 모르고 그냥 웃고 지나갔다. 이상한 신호란 것은 내가 방에 누워 있을 때만 생겼다. 그래서 작업실로 가라는 알림 같은 것으로 듣고 얼른 일어났다. 예술은 인간의 손으로 만들어지는 게 아니라 어떤 위대한 힘에 의해서 조종되는 것인지도 모른다. 예술은 인간의 지적知的인 계산에 의해서 잡힐 한정된 세계가 아닌 것 같았다. 모든 인간적인 한계를 넘어서 잴 수 없는 것, 볼 수 없는 것, 들을 수 없는 것, 상상을 넘는 것, 그리하여 직관直觀으로도 닿지 않는 초월적 세계가 있는 것 같았다. 그냥 막연하게 그런 생각을 하였다. 어쨌거나 예술은 너무 커서 함부로 덤벼서 될 일이 아니라는 것을 알았다. 그것만으로도 감사한 일이었다.

그래도 나는 계속해서 생각하였다. 예술이란 무엇인가. 어떻게 살아야 할 것인가. 진리란 무엇인가. 물음은 끝없이 계속되었다. 어떤 날 아침 눈을 떴을 때 '아하! 조각이란 모르는 것이다!' 하는 깨달음이 있었다. 나는 벌떡 일어났다. 모든 것은 다 모르는 것이었다. 그렇게 통쾌할 수가 없었다. 그렇게 기쁠 수가

없었다. 모른다는 것을 알게 되고서 왜 그렇게도 홀가분하였던 지…… 그때 내 나이 쉰 살이었다. 사람이 안다는 것은 아주 작은 어떤 부분일 뿐이다. 바다를 보았지만 한구석을 본 것이지 전체를 본 것은 아니었다. 아무도 전체를 본 사람은 없다. 예술이란 한 전체이다. 시작도 끝도 없는 그런 전체이다. 그것을 나는 지금 확실하게 알고 있다. 아무튼 예술이란 알 수 없는 것이고 나의 한계가 보이는 만큼 분수에 넘는 일을 욕심낼 수 없었다.

세월은 걷잡을 수 없이 또 흘러갔다. 지금은 언제 끝날는지도 모를 나날을 살고 있다. 기댈 데도 없다. 스승들이 있었지만 모두 저세상으로 떠나셨다. 혼자 있는 게 습관처럼 되었다. 어릴 때 종이배를 만들어서 개울에 띄우던 생각이 난다. 종이배는 물살 따라 뒤뚱거리며 흘러갔다. 그 모양이 마치 지금의 나를 바라보는 것도 같다. 의지보다도 상황 따라 움직인다. 일하는 시간 만큼은 즐겁다. 일하는 시간은 잡생각이 끼어들지 않아서 좋다. 손자가 장난감 놀이를 한다. 그걸 보면서 나의 처지를 생각하였다. 효용성이 없는 일에 열중하는 것. 옛날 어른들은 유희삼매遊戲三昧라 하였다. 어른이 아기들 장난감 놀이하듯 그렇게 열중하는 형국과 같은 일이다. 나이 들어 예술 하는 일이 어린이 놀이하듯 즐거우면 얼마나 좋을까. 모든 목적성으로부터의 자유. 그래서 큰 예술가들이 모두가 어린이와 같이 돼야 한다고 했나 보다. 어린이가 어른이 됐다가 다시 어린이로 되돌아간다는 것이

다. 그게 무슨 이치인지는 모른다. 그러나 아름다운 일인 것만은 분명하다.

　누군가 이런 말씀을 하였다. 예술가는 노년을 보아야 한다. 나는 지금 그 예술가의 노년을 살고 있다. 탐진치貪瞋痴를 다 버려야 한다고 한다. 그러나 나는 탐함도 남아 있고 성냄도 남아 있고 어리석음도 남아 있다. 그러나 때때로 조용할 때가 있다. 멀쩡하니 앉아서 깜박 나를 잊어버릴 때가 있다. 일할 때는 다른 내가 살고 있는 듯 현실을 잊어버린다. 지금을 가장 확실하게 살 수 있는 나의 시간이다.

　여러 가치에 대해서 나는 알지 못한다. 일시에 그 모든 것이 무너지는 광경을 나는 보았다. 모든 것이 하나가 될 때 모든 것은 무너졌다. 그것은 이름하여 인간적인 한계에서 벗어나는 일이었다. 늙음이라는 말속에는 한 생의 경험세계를 한눈으로 본다는 뜻이 있다. 무엇인들 안 보았겠는가. 그리고 어디로 가는가에 대해서 생각한다. 어디로 가는가. 어떻게 갈 것인가. 작품을 만드는 데 무슨 의미를 두지 않는다. 오늘을 사는 데 무슨 의미를 두겠는가. 요새는 일에 빠지는 시간이 그저 좋을 뿐이다.

　철모르고 접어든 길인데 이렇게 멀 줄은 꿈에도 모를 일이었다. 아무도 아는 사람이 없는 일일 것이니 가르쳐줄 수 있는 일도 아니다. 그림이란 것은 끝날까지 찾아야 할 일이다. 문인들은

이런 말을 하였다. "왜 글을 쓰는가. 그것을 알기 위해서 글을 쓴다." 먹고살기 위해서 글을 쓴다는 사람도 있었다. 그러나 그것은 좀 비약된 말이 아닐까 싶었다. 답이 안 나오는 것이 예술의 길이다. 나는 그것을 알고서 그 답을 찾는 일을 포기하였다. 그러고서 27년이 지나갔다. 화살같이 지나갔다.

좋은 작품이 만들어져 나왔으면 좋겠다고 생각한다. 그러나 그것도 부질없는 꿈이다. "능금나무 열매는 쉬면서 익는다." 라이너 마리아 릴케의 시인가 싶다. 예술가의 노년은 서두르지 않는다. 기다릴 줄 아는 여유를 얻어야 한다. 과일은 나무에서 떨어지기 전까지가 더 아름답다. 완전한 익음의 상태로 아직 가지에 붙어 있을 때.

나는 바다를 보았다. 나는 단지 바다의 한 부분만을 보았다. 그러나 부분이 전체와 같을 수도 있다. 나는 내가 작아진 것을 보고 있다. 상대적으로 작은 것 앞에 있는 것은 큰 것이 된다. 가장 큰 것을 일러 무한이라고 한다. 무한이란 영원이란 말과도 같은 의미이다. 강물이 한 번 바다에 이르면 되돌아갈 수가 없듯이 사람의 발걸음도 지나온 데를 되짚어 갈 수가 없는 것. 예술의 길은 한정이 없고 인생이라는 수레바퀴는 사정없이 돌아간다.

구절초

박용래의 시 중에 '구절초九節草'란 단어가 있었다. 박용래는 남들이 잘 쓰지 않는 시골스러운 말들, 잊혀가는 풀들의 이름을 찾아내서 향수 짙은 고향 같은 시를 만들고 있었다. 그런 숱한 단어 중에서도 나는 웬일인지 그 구절초란 단어가 영 잊히지가 않았다.

한 세월이 흘렀다. 그가 유명을 달리하고서 기십 년이 흘렀을 때 금산에는 김행기가 군수로 있었다. 문화회관이라 했던가, 집 짓는 일로 그 고을에 간 일이 있었다. IMF 시대가 찾아와 노는 인력이 있어서 산에 소나무 가지치기를 하였다. 햇빛이 땅으로 내려 쏟고 나무 사이로 바람도 시원스러웠다. 나무 밑에는 각

종의 꽃들이 피어나고 있었다. 그중에 하야얀 국화 같은 꽃들이 있었다. 약초라 해서 몰래 캐가는 사람들이 있어서 성가시다는 것이었다. 이름을 물으니 구절초라 하였다. 그냥 하는 말로 들국화였다. 아, 어쩌면 박용래와 꼭 닮아 있었다. 덧붙은 것도 없고 청초하고 꽃 얼굴에는 가득히 무슨 말인가를 터질 듯이 담고 있었다.

또 한 세월이 흘렀다. 저 보은 시골 어떤 산 밑에 내 아우가 살고 있다. 아버지 어머니 기고가 되는 날에는 꼭 서울에 올라온다. 한번은 무슨 때문인지 구절초 이야기를 한 것 같다. 그러고서 잊어버리고 있었는데 꽃씨 한 말을 자루에 넣어 가지고 왔다. 구절초 씨라 하였다.

씨를 마당에 뿌리지 않고 모판을 만들어서 싹이 나오면 옮겨심을 요량이었다. 이윽고 예쁜 잎이 솟아나기 시작하였다. 뒷마당을 비집고 여기저기 심었다. 봄부터 시작해서 여름을 보내면서 물 주고 다칠세라 정성을 다하였다. 이윽고 가을이 왔다. 꽃이 피어나기 시작하였다. 그리하여 우리 집 뒷마당에는 늦은 가을 구절초가 핀다. 지금은 5월. 진달래꽃은 벌써 지고 엊그제는 모란이 한꺼번에 우수수 떨어졌다. 모과나무도 꽃을 지웠다. 작약이 마당 한구석에서 꽃구경을 시켜주고 있다. 지금 우리 집 구절초는 땅바닥에 새파라니 쑥처럼 모양하고 있다. 나는 매일같이 하루에 열두 번도 더 들여다본다. 그 옛날 첫 손주 보듯이.

우리 집 구절초는 꽃이 하얗다. 파아란 가을에 하얗게 핀다. 왜 그 이름에다 풀 초草 자를 달았는지 모르겠다. 꽃 화花 자를 주지 않고. 풀이 꽃보다 더 높다 해서 그랬는지도 모른다.

성서에 보면, 예수가 세 제자만을 데리고 다볼산에 갔다는 이야기가 있다. 별안간 예수가 하얗게 변모했다. 몸도 옷도 온통 하얀 빛으로 변했다. 모세가 나타났고 엘리야가 나타났다. 그러면서 무슨 이야기인가를 주고받고 있었다.

바티칸 박물관에는 라파엘로가 그린 〈예수의 변모〉라는 그림이 있다. 그런데 눈여겨볼 일은 그림 아래쪽에 성서에는 없는 이야기가 그려져 있는 것이다. 눈먼 소년 하나가 일어서서 저 예수님을 보라고 손짓하고 있다. 눈 뜬 사람들은 못 보는데 눈먼 소년이 보고 있다는 그림이다. 그 놀라운 하얀 초자연의 장면을…….

1970년대 말쯤인지 싶다. 대학생들은 매일같이 데모를 한다 하고 사회는 매우 혼란스러웠다. 하루는 문득 한 스승이 생각나서 삼선교 언덕 집을 찾아갔다. 조각가 김종영이었다. 특별히 할 이야기도 없는 터라서 무심코 어제 신문에서 본 함석헌 이야기를 하였다. 구설수가 신문에 오른 것이다. 거두절미하고 김종영 선생이 이렇게 말했다. "하얀 옷 입은 사람은 흙탕물이 한 방울만 튀어도 금방 눈에 띈다." 함석헌 선생은 언제나 흰 두루마기를 입고 있었다.

옛날 우리 풍속에 상중喪中에는 여인들이 흰 무명옷을 입었다. 할아버지가 돌아가시고 할머니가 돌아가시고 그럴 때면 어머니도 작은어머니도 모두가 하얀 무명옷을 입었다.

세월이란 것은 참으로 화살같이 지나간다. 내 머리가 하얗게 된 것이다. 영원은 시간이 없는 공간이라는데 시간이란 것은 어디서 와서 어디로 가는 것인가. 까맣던 머리가 저절로 하얗게 된 것이다. 꽃은 피었다가 이내 지고 옛말에 인생은 칠십이 드물다 하였다. 연못가의 봄풀이 깜박 꿈을 꾸는 사이 뜰 앞의 오동나무는 가을 노래를 부른다. 우리 집 구절초는 왜 꽃을 하얗게만 피울까. 하얗다 못해 가을 하늘 그 먼빛으로 푸르다. 다볼산의 예수가 저런 하얀 빛이었을 것 같다. 햇빛보다 더 밝으면서 눈이 부시지 않는 빛.

이상한 일이다. 훌륭한 사람들은 모두가 하얗게 보인다. 나만 그럴까. 공자도 석가도 예수도 모두 하얗게 보인다. 오염권에서 해방된 것. 깨끗한 것. 내가 좋아했던 스승들 모두가 흰색으로 보인다. 스님 법정도 김수환 추기경도 하얗게 보인다. 다들 이 세상에 없다. 그렇지만 내 마음 안에는 언제나 있다. 아침부터 저녁까지 나와 함께 언제나 있다. 세월은 흘러가도 있는 것은 변함없이 그대로이다.

천국에는 시간이 없고 어둠도 없고 항상 밝으면서 눈부시지 않고 그냥 하얗게 빛나고 있을 것 같다. 영원히 그렇게.

오래전의 일이다. 몇이서 네팔에 간 일이 있었다. 하루는 포카라에 간다고 했다. 아침에 떠나서 저녁나절에 도착하였다. 가는 도중에 두세 집 민가 마을이 있었다. 차에 기름도 넣고 차도 마시고 경치도 쉴 만하였다. 그곳 살림집은 대개 이층으로 되어 있었다. 아래는 돼지를 비롯해서 짐승들의 방이고 사람은 위층에 살고 있었다. 마당에는 개와 닭들이 놀고 있었다. 어떤 한 집은 우리처럼 담이 있었다. 담에는 마침 커다란 새가 한 마리 앉아 있었다. 우리 차가 멎는 걸 보고 아이가 나왔다. 그 아이를 보는 순간, 아차 내가 많이 오염되었구나, 하는 것을 느꼈다. 아이의 눈이나 새의 눈이나 개의 눈이나 같은 것을 느꼈다. 순수의 눈빛이었다. 내가 죄인이다, 하는 각성이랄지 그런 것이 반사적으로 오는 것이었다. 새도 또 마당의 짐승들도 사람을 두려워하지 않는다. 물도 땅도 나무도 정겹게 보였다. 오염되지 않은 청결함에서 일체인 것 같았다. 포카라에서 바라보는 안나푸르나의 하얀 자태는 참으로 아름다웠다.

　고향 대전에서 잡지가 날아왔다. 임강빈의 〈그냥〉이란 시가 실려 있었다. 읽다가 그냥 웃고 말았다. 마치 내 이야기를 쓴 것 같았다. 친구한테 전화를 한다. "자네 어떻게 지내나." 그 친구 말이 "뭐, 그냥……" 그런다. 친구가 내게 전화를 한다. "어떻게 지내나." 그러면 내가 "그냥저냥 있어요……." 더 할 이야기가 없는 것이다. 그 말속에 다 있는 것이다. 긴 말이 필요 없다. 이

게 다 시간이 만든 작품이다.

깨끗한 것이 좋다. 깨끗한 사람이 좋다. 박용래가 그렇고 스님 법정이 그렇다. 내 주변에는 깨끗하고 맑은 사람들이 많았다. 왜 그런지 잊히지 않는다. 어떤 것은 세월과 함께 가는데 어떤 것은 그 자리에 언제나 있다.

깨끗한 그림을 그리고 싶다. 좋은 그림은 타고나야 되는 것이라 한다. 그러나 깨끗한 그림은 노력하면 될 일이 아닐까. 늦은 가을 외딴 산자락에 하얗게 핀 구절초. 누가 보거나 말거나 시간이 가거나 말거나 아랑곳함이 없이 그냥 피어 있다. 이 세상일도 다 모르는데 저세상 일을 내 어찌 알겠는가. 저 꽃 한 송이의 사연도 모르면서 다볼산의 하얀 예수 이야기를 내 어찌 알겠는가.

그림 그리는 일은 어제 묻은 때를 지우는 일이다. 때를 다 지울 수만 있다면 좋은 날 밝은 날을 살 수 있을 것 같다.

창작 후기

작품이란 이런 것이구나! 그런데 내 나이 팔십을 넘겼고 앞으로 주어진 시간이 얼마일지 너무도 짧다. 예전에 한 스승이 있어서 내게 이렇게 말했다. 백 리 길에 구십 리를 왔는데 남은 십 리가 걸어온 구십 리보다 더 멀다. 이제부터다! 그러셨다. 언제부터 였을까, 나도 그랬다. 오늘은 될 듯싶다. 그런데 오늘 하루가 지나기 전에 아니라는 것을 알게 되었다. 나의 하루는 '될 듯싶다'로 시작해서 또 아니라는 것을 알게 되면서 끝난다.

　미학이란 것을 전공한 한 친구를 만났다. 식당에서 점심을 먹는데 앞에 그림이 걸려 있었다. 문득 생각나는 바가 있어서 내가 이렇게 말을 꺼냈다. "저 그림 자체, 저 형상 자체가 아름다

움은 아니다. 아름다움은 저 그림 뒤에 있다." 그가 이렇게 말했다. "그것은 2천5백 년 전에 플라톤이 한 말이다." 나는 수긍하면서도 내가 지금 생각하고 있는 그림 너머에 아름다움이 있다는 뜻은 어딘가 좀 다르다고 생각했다. 노랗고 빨갛고 가로세로 선이 왔다 갔다 하고 있는 저 형상 자체가 아름다움은 아닌 것 같은 것이다. 형상이 없으면 아름다움도 느낄 여지가 없지만 그러나 저게 아름다움은 아닌 것 같은 것이다. 아름다움은 분명히 있다. 그러나 형상이 곧 미美는 아닌 것 같다는 말이다.

가장 어려운 것은 세계 미술사의 터널을 빠져 나가는 것이었다. 수수만만의 걸품傑品들이 세계의 미술사를 장식하고 있다. 어디 하나 제쳐놓고 지나칠 수 없는 진귀한 작품들이 하늘의 별들만큼이나 많다. 문제는 하나하나가 특수한 에너지를 갖고 있다는 것이다. 그 에너지가 나를 잡아 끌어당기고 있는 것이다. 어떻게 자유로울 수 있을까. 그 무수한 별들의 에너지를 소화해서 삭히기 전에는 내가 그로부터 자유할 수가 없다. 어떻게 자유를 얻을 것인가. 끝도 없는 번뇌의 밤이 있었다. 온갖 요괴와 함정들이 있는 광활한 평원을 혼자서 걷는 것 같았다. 어디로부터도 위로받을 곳이 없었다. 쉬어서 잠자고 할 언덕이 없는 끝없는 벌판. 그런 밤이었다. 버릴 것이 하나도 없었다. 모든 것을 수용하되 모든 것으로부터의 자유.

양평에 제자 하나가 있다. 논밭 길을 지나서 한적한 시골이었

다. 아마도 내가 고향을 떠나서 처음 바라보는 내 고향 같은 땅이었다. 텃밭이 있고 옆에는 논이 있었는데 벼가 두 자쯤 볼만하게 자라고 있었다. 5월이었다. 세월이 얼마나 흘렀던가. 그 집에 다시 갈 일이 있었다. 대추나무는 사람 키보다 더 자라서 연둣빛 대추알들이 빛나고 있었다. 콩밭은 무성하고 논길의 잡초는 베토벤을 노래하고 있는 듯 생명이 활활 타고 있었다. 주변이 온통 화초밭 같았다. 우리 집 앞마당에 며칠 비가 오더니 깜박할 사이에 이름 모를 풀들이 자라 올랐다. 뽑아내기가 미안해서 물을 주고 길렀다. 세 살 때 손자만큼 키가 큰 풀나무들이 되어 한 마당을 덮었다. 한 날 친구가 와서 이상한 눈으로 보길래 잡초와 화초가 무엇이 다르냐 그랬다. 잡초도 꽃이 핀다. 잡초는 잡초대로 화초는 화초대로이다. 텃밭에 잡초가 솟아났는데 실 같은 대롱에 꽃이 피어나고 있었다. 아, 저걸 화초가 아니라고 나는 뽑아낼 수가 없었다. 아름다움에 어찌 상하가 있을까. 생명에 어찌 귀천이 있을까.

'주여! 때가 왔습니다. 지난여름은 진실로 위대하였습니다.' 〈가을날〉이라는 릴케의 시가 있다. 옛날 일이지만 내가 어릴 때 우리 집에서 포도 농사를 했었다. 병든 가지에서 포도가 먼저 익는데 그놈이 맛이 있었다. 천재가 일찍 죽고 작품에 매력이 있듯이 일찍 익는 나투리 포도가 맛있었다. 때가 되면 수확의 철이 온다. 첫날은 한 가마니만큼 익고 둘째 날은 세 가마니

만큼 익고 어떤 날 그날은 포도밭 절반의 포도가 익는다. 그날이 지나면 또 역으로 천천히 익는다. 릴케는 말한다. 남녘 따뜻한 햇빛을 하루만 더 주셔서 덜 익은 포도가 마저 익게 하여주시고……. 릴케의 시를 빌려서 내가 기도한다. 뜨거운 햇빛을 쏟아주셔서 익지 못한 가슴에 단물이 차게 하여주시고, 그런 천금의 시간을 하루만 더 내게 허락하여주소서.

어떻게 만들까, 무엇을 만들까. 우선 당면하게 되는 것이 이것이다. 미술사를 보고 특히 현대미술의 움직임을 보는 수밖에 없다. 당대의 미술을 보지 않을 수가 없는 것이다. 그러면 누구든지 그 안에 갇히게 된다. 당대를 보면 당대에 갇히고 근대를 보면 근대에 갇힌다. 안 보고 내 맘대로 할 수 있으면 좋으련만, 그건 불가능한 일이다.

동양만 보면 동양에 갇히고 서양만 보면 서양에 갇힌다. 한국 사람이 서양만 보고 한국 미술, 동양 미술을 멀리한다면, 그것도 상식에 안 맞는 일이다. 나는 세계 미술 전체를 봐야 한다고 생각했다. 그래서 거기를 뛰어넘어야만 진정한 자기 세계에 당도할 수 있다고 생각했다. 미술사뿐만 아니라 세상 사람이 이 세계에 살면서 생각한 모든 가치를 섭렵해야만 그 모든 것으로부터 자유로워질 수 있다고 생각했다. 내가 지금 어느 만큼 했는지 모르지만, 형태라는 것은 종합적인 것으로 생각한다. 모든 것, 전체적인 것이어야 한다.

'백척간두百尺竿頭에 서서……'라는 말이 있다. 그리하여 생사 걸고 한 발짝 앞으로, 그리하여 해방을 얻는 것이다. 순응의 길을 갈 수도 있고 역행의 길을 선택할 수도 있다. 예를 들자면 자코메티 같은 경우가 있다. 부분을 버리고 전체를 선택한 사람이다. 전체를 얻기 위해서 현전顯前하는 부분적 가치를 부정하는 것이다. 역행이야말로 창작의 근본이 아닐까도 싶다. 화가로는 조르주 루오가 있고 앙드레 드랭이 있다. 독일에는 막스 베크만, 미국에는 벤 샨이 있다. 모두가 모더니즘에 역행한 사람들이다.

근래 화제가 된 이야기에 자코메티가 피카소를 뛰어넘었다는 말이 있다. 앞으로 간 사람하고 뒤로 간 사람의 마주침 같은 것이다. 진리는 어디에 있는가. 어떻게 찾아야 하는가. 진리란 무엇인가. 여기 있다, 저기 있다, 그런 정답은 없었다. 있다면 이상한 일이다. 영원한 것은 답이 없다.

화가 몬드리안이 나무 그림을 그릴 때가 있었다. 나뭇가지를 자꾸만 그리다가 가로세로 단순화되는 과정이 있었다. 그러다가 몬드리안 특유의 가로세로 추상 그림으로 발전하는 것이었다. 나는 이즈음 더욱 그 몬드리안이 생각난다. 그의 나이 쉰 무렵이었다. 대개 화가가 쉰 무렵이면 자기 집이 완성되는 것 같았다. 레제Fernand Léger도 그랬다. 내가 지금 그들의 그때 나이에다 삼십을 더 보냈는데 아직도 집 짓는 생각을 하고 있다. 예술가는 자기 집을 짓고 거기에서 삶을 마칠 수 있어야 한다. 나비

도 집이 있고 개미도 집이 있다. 영원의 길목에다가 무너지지 않을 집을 지어야 한다. 허물었다 도로 쌓고 나는 매일같이 집 짓는 일을 하고 있다. 내일이면 그럴 만한 집이 될는지도 모른다는 생각을 하면서.

어느 한가한 날의 사색

무슨무슨 전문가는 많은데 그것을 종합하는 사람이 없다. 종합하고 판단하는 지혜를 어디에서 찾는가. 철학이 그 일을 하지 못하고 있다. 종교도 그 일을 하지 못하고 있다. 대학에 철학과가 있고 종교학과가 있지만, 그곳은 철학이라는 것과 종교라는 것에 대해 학문으로 연구하는 곳이지 철학자 또는 종교인이 되는 것하고는 성질이 다른 것 같다. 학문도 예술도 자꾸만 세분화되어, 분화되는 사실만 있고 근본을 볼 수가 없게 된 것이다.

요즘 나오는 그림들을 보자. 모두가 각각 새로운 것을 찾는다고 백이면 백이 다 다른 그림을 만들고 있는데, 그리는 사람의 입장에서는 지극히 정당하다 할 것이지만 보는 사람의 입장에

서는 그것들을 모두 자연스럽게 바라보기는 어려운 일일 것이다. 한국에서만도 수십만 명이 그림을 그리고 있는데 세계 전체를 놓고 볼 때에 그것을 바라보는 입장에서는 혼란스럽지 않을 수가 없을 것이다. 화가는 많지만 누가 예술가인지 찾기란 막막한 일이 아닐 수 없다. 그래서 참 그림 찾는 별도의 그룹이 만들어져 있는 것이다.

화가는 많지만 예술가를 보기 어렵고 종교인이 많지만 참 도인道人 보기 어렵고 철학자가 어디 있는지 잘 보이질 않는 것이다.

꽃이 아름답다. 아름다움이 어디 있는가 하고 한 잎 한 잎 따서 분석을 해보니 아름다움은 어디에도 들어 있지 않았다. 아름다움이란 분명히 있는 것인데 그것은 어디에 있는가. 그냥 보면 있는데 분석해서 찾으려 하면 없다. 어떤 이가 피카소한테 그림 설명을 해달라 부탁했는데 피카소가 이렇게 말했다. "사람들은 새 소리를 들으면서 즐거워한다. 그런데 그 새들이 무슨 소리를 하는지 알고서 좋아하느냐." 그랬다. 자꾸만 분석해 들어가면 최고의 진리가 나올 것 같지만 아직까지는 그런 징조는 보이지 않았다. 사람을 분석하면 세포가 되고 유전자가 되고 할 텐데, 그걸 어찌 사람이라 할 것인가.

아름다움이란, 요것이다 하고 찾아서 내놓을 수가 없는 것이다. 우리가 근본이라 하고 본질이라 하고 말로는 하지만 눈으로 볼 수 있게 찾아서 내놓을 수가 없다. 좋은 사람이다 하면 됐지

이러이러하다고 분석했을 때 과연 다 설명이 되겠는가. 예수님을 분석한대서 다 이해될 일일까. 비약하는 것 같지만 삼위일체 이야기가 분석해서 이해할 수 있는 얘기이던가. 분석하는 일 말고 그 반대 지향을 무어라 할까. 그런 쪽으로의 길이 차단된 분화 지향만의 길이 바람직한 일인가. 이해 가능한 세계에만 집착하는 것. 지금 이해가 안 된다 해서 그것이 잘못된 것이라고 단정할 수 있는가. 나는 이해의 세계를 그리고 있는가. 아니다. 나는 이해의 차원을 넘어서는 한 찰나를 그리고 있는 것이다. 이해한다는 것은 이미 지나간 것이고, 내가 살고 있는 지금이란 것은 아직 이해되지 않은 세계이다. 그림은 지금을 그리는 것이지 지나간 일을 기록하는 게 아니다.

평범이란 말이 새롭게 들린다. 보통이란 말이 새롭게 들린다. 내 고향 시인이 연전에 〈그냥〉이란 시를 발표한 일이 있었다. 보는 순간 웃음이 먼저 나왔다. 친구한테서 전화가 왔는데 자네 요즘 어떻게 지내나. 뭐 그냥저냥 지낸다고 그런다. 그런 거지, 이렇게 저렇게 하며 지낸다 할 일이 아닌 것이다. "그냥"이란 말 속에는 여러 가지 의미가 들어 있는 것이고, 안부를 묻는 사람도 그만하면 다 알아듣고 그 이상을 바라는 것이 아니다. 창밖 나무가 어제 오늘이 무엇이 다른가. 그 속을 분석해보면 엄청나게 달라진 것이 있겠지만 내 눈에는 어제의 나무와 오늘의 나무가 별로 달라진 게 없는 듯이 보인다. 아, 저 나무가 하루 사

이 이렇게 달라졌나 하고 감격하는 사람이 어디 있겠는가. 천지는 항상 변하고 있지만 천지는 무궁한 세월을 항상 어제와 같이 오늘도 그런대로 있다. 야단스러울 게 하나도 없다. 평범함 속에 의미가 다 있는 것 같다. 오늘 무슨 희한한 감격적인 발견이 있겠는가. 해가 뜨면 아침이고 해가 지면 저녁이고 뒤꼍에 심은 구절초가 잘 있나 하고 하루에도 몇 차례 들여다보지만 그들은 그냥 있을 뿐 마음을 내지 않는다. 때가 돼야 꽃이 핀다.

몇 해 전의 일이었다. 길상사에 관음상이 잘 있나 싶어 보러 갔었다. 보살상 앞에 서 있는데 어떤 젊은이가 인사를 하면서 형이 신부이고 누나가 수녀라고 하는데, 다 내가 알고 있는 분들이었다. 자기는 비교종교학과 학생이라 하였다. 최근 3년간 3백 권의 책을 읽었다 하였다. 그러니까 읽을 만한 책은 거의 다 읽었다 하는 뜻으로 들렸다. 그러면서 하는 말인즉, 책이 아니라 사람을 봐야겠다 그랬다. 옳은 말 좋은 말이 책에 다 있는데 그것 가지고 갈증이 풀리지 않는다는 뜻이었다.

참 맞는 말이다 싶었다. 사람을 만나야지. 어디서 찾을 것인가. 이 세상에 사람은 많은데 그런 사람은 만나기가 어렵다. 보고서 단번에 "아, 선생님!" 하고 다 내려놓고 엎디어 절하고 싶은 그런 사람을 만나고 싶다는 말일 것이다. 그 젊은이의 마음씨가 참 아름답다 싶었다. 서울 바닥에 이런 젊은이도 있었던가. 관음상은 노상 그 자리에 서 있었다. 그러면서 소리 없는 웅변

을 하고 있었다. 말로 다 안 되는 한없는 이야기를 말 없음으로 들려주며 그렇게 서 있었다. 침묵이야말로 웅변이 아닌가 싶었다. 사람을 보고 싶다.

선비들을 존중하고 지식인들을 높이 대접하는 시대가 있었다. 지금은 어떠한가. 많이 배운 사람들이 돈 앞에 무력하고 권력 앞으로 줄 서는 것을 보면서 신망이 없어졌다. 식민지 시대를 살고 동족전쟁을 겪고 4·19라는 희대의 학생혁명을 겪은 나라인데 그것을 예술로서 승화시키지를 못하였다. 문학도 음악도 미술도 모두가 그 현실을 외면하고 있었던 것 같다. 옛날부터 예도禮道라 했는데 예만 있고 도는 빠진 것 같다. 예藝마저 빠지면 기技만 남는다. 거기에다 여러 종교가 혼재하다 보니 가치에 혼돈이 생길 수밖에 없었다. 삶에서 중심 잡기가 어려운 것이다. 절대적 가치가 하나만 있어야지 어떻게 여럿일 수가 있을까. 성인들은 너와 나의 하나 됨을 말하고 있었지만 현실은 어디까지나 둘이고 우리들의 인생은 둘 속에서 그 갈등을 극복할 수가 없다. 있는 것과 없는 것, 높은 것과 낮은 것, 좋은 것과 나쁜 것. 한없는 분별심으로 평화가 깨지고 있다.

아무리 파고 또 파봐도 물이 나오지 않는다. 영원히 목마르지 않는 샘물이 여기 있다 또는 저기 있다 그런다. 예수님이 십자가 위에서 마지막 남긴 말씀, "목이 마르다." 그것은 무슨 갈증이셨을까.

코리아 판타지

내가 어릴 때 우리 동네 저 아랫집 마당에는 키가 높은 나무가 한 그루 있었다. 그 집은 내가 기억하기로 막일로 살림을 꾸려 나가는 매우 가난한 집이었다. 그런데 어울리지 않게 마당이 넓었다. 그 마당가에 서 있는 큰 나무에서 여름이면 꽃들이 마치 사과나무 열매 열리듯이 다닥다닥 피어나는 것이었다. 눈병 꽃이라 해서 가까이 가지 못하게 했는데 꽃가루가 눈에 들어가면 눈병이 생긴다 하였다. 뒷날에 우리나라가 해방이 되고 그 꽃피는 나무가 우리나라 꽃 무궁화나무라는 것을 알았다. 철따라 무궁화 가꾸기 운동도 생기고 그래서 지금은 온 나라 어딜 가나 무궁화나무가 번성하고 있다. 그 무궁화 꽃이 요즘 자꾸만 예뻐

보이는데 나만 그런 게 아닌 것 같다.

해방이 되고서 내가 중학교에 입학이 되었다. 그 무렵에 축구운동이 극성이었다. 지금 생각하면 하고많은 운동 중에 축구가 극성한 까닭이 무엇인지. 봄가을이면 학교 간에 시합이 있어서 그런 날에는 전교생이 응원하노라 수업을 전폐하였다. 요즈음은 그런 풍습이 없어진 반면 국제간에 인기 있는 경기 종목이돼서 텔레비전 중계방송을 한다. 어떤 날은 밤 새워서 온 나라가 들뜨는 일이 생긴다. 그런 운동이 서양 것이 돼서 그랬는지키 큰 서양 사람들이 달리는 모양이 멋있어 보였다. 그런데 요즈음에는 우리나라 선수들이 달리는 모습이 훨씬 멋있게 보인다. 그게 참 웬일인지 모르겠다.

세계미인대회라는 국제행사가 있다. 동양계 여성은 몸매가초라하고 그야말로 게임이 안 되게 보였다. 세월이 흘렀다. 요즘보면 동양계 여인이 더 아름답게 보인다. 우리들 시각에 어떤변화가 생겼는지 서양 사람들이 멋있게 보이던 것이 지금 내 눈에는 한국 사람 체형이 제일로 멋있게 보이는 것이다.

박지성이 운동장을 달린다. 세계가 열광한다. 김연아가 얼음판 쇼를 할 때면 온 세상이 열광한다. 연전에 미국 사람들하고야구 경기가 붙었는데 작은 우리나라 선수들이 운동장을 누비는데 정말 볼만하였다. 또 요새 보라! 소녀시대라 해서 그게 서양 춤인데도 세계를 누비고 있다. 한국말로 노래하는데도 거리

낌이 없고 그 율동이 서양 체격 가지고는 따라올 수가 없을 것이다.

확실히 무언가 대단한 변화가 생겼다. 우리들의 의식 안에서 잠자고 있던 어떤 것, 참모습이라 할지 그것이 광명한 천지에 확연히 드러났다. 우리가 잠에서 깨어난 것인지, 속된 표현인지는 모르겠으나 말하자면 뚜껑이 열린 것이다.

미국 동부 어떤 마을에 아들 손자네가 살고 있어서 지난 4월 모처럼 나들이를 하였다. 봄날에 미국엘 가보기는 처음이었다. 벚꽃을 비롯해서 각종 꽃들이 만발하고 있었다. 그런데 웬일일까. 꽃들이 꽃 같지가 않고 모두가 조화 같았다. 그 색깔하며 생김새가 한국의 꽃들하고는 판이하게 달랐다. 붉은색이 붉은색 같지가 않고 보라색이 보라 같지가 않았다.

1971년 세계일주 여행길에 나는 미국으로 먼저 갔었다. 막 이민 간 사람들이 자리 잡느라 분주한 시절이었다. 미국 사람들이 묻는 말 가운데 당신네 나라 자랑거리가 무어냐 하는 것이 첫째라 하였다. 그 말을 듣는 순간 내 머리가 꽉 막혔는데, 우리나라 자랑거리가 하나도 생각나지 않는 것이었다. 지금 같으면 꽃들이 아름답다 하고 얼른 말했을 것이다. 유럽을 돌면서 내내 그 생각을 잊을 수가 없었다. 한 달 만에야 '아! 우리나라는 하늘이 아름답다' 하고 알았다. 가는 나라마다 말이 달랐다. 하지만 문자는 전 유럽이 한가지였다. 우리나라는 한글이라는 우리 문자

가 있다. 세종대왕이 그렇게 고마울 수가 없었다.

몇 해 전에 광복 60주년 기념음악회가 예술의전당에서 있었다. 그날따라 무대 뒷벽에 어마어마한 태극기를 걸어놓고 있었다. 그전에는 세계의 국기 중에 우리나라 국기가 제일로 촌스럽게 보였었다. 그런데 웬일인지 요즘에는 세계에서 가장 아름다운 국기로 보이는 것이다. 국제 경기장에서 선수들이 몸에 감고 나오는 태극기의 모양이 그렇게 예쁠 수가 없다. 연주회 후반은 안익태의 〈코리아 판타지〉였다. 관중들은 숨을 죽이고 있었다. 마지막에 애국가가 울려 퍼졌다. 무궁화 삼천리 화려강산. 대한 사람 대한으로 길이 보전하세. 관중들은 소리 없이 모두가 울고 있었다. 나도 울었다. 그런데 우리가 왜 울었는지를 아무도 말하는 사람이 없었다. 안익태 음악의 아름다움에 감동해서일까. 나라를 되찾은 감격과 기쁨의 눈물이었을까. 〈코리아 판타지〉, 안익태의 그 음악에는 예술을 넘어서는 무언가 긴긴 이야기가 있었다.

본향의 빛을 따라서

옛날에 한 스승이 있었는데 만나서 할 이야기도 따로 없던 차에
불쑥 이런 말씀을 꺼내셨다. "선비 사士 위에 놈 자者가 있고 놈
자 위에 집 가家가 있다." 선비 사로는 박사가 있고, 놈 자에는
학자가 들어가고, 그 위에 집 가가 있는데 자기는 예술가인고로
가장 높은 사람이다, 그런 뜻으로 들렸다. 그래서 내가 집 가 위
에는 사람 인人 자가 있다 하고 말을 받았다. 물론 농담이었지만
그 농담 속에는 진담이 있다고 나는 생각했다. 그 귀한 시간에
쓸데없는 장난을 할 이가 없는 때문이다.

학문의 어떤 분야에 대해서 깊이 잘 연구하면 박사라는 학위
를 받는다. 학위를 받고 더 깊이 더 넓게 연구를 하면 학자라는

칭호를 얻게 되는 것 같다. 무슨 규칙이 있는 것 같지는 않은데, 박사라 하면 전문가라는 느낌을 받고 학자라 하면 인격체라는 느낌을 받는데 예술가라는 말에는 삶의 무게가 실려 있다는 느낌을 받는다. 사람 인 자로 가면 존경의 대상으로 되어서 도인道人 성인聖人이란 칭호를 쓰게 된다. 인도에 테레사 수녀가 있었는데 얼마 전에 로마 교황청에서 성인으로 추대를 해서 흠숭의 대상이 되었다. 그는 박사도 아니고 학자도 아니었다. 하지만 제일로 높은 사람 인人 자를 얻었다.

수많은 사람들이 그림을 그리고 시를 쓰고 했지만 그들에게 다 예술가라는 이름이 붙는 것이 아니다. 자로는 잴 수 없지만 어떤 수준이 있어야 예술가라는 칭호가 붙는 것 같다. 옛날 시詩 서書 화畵라 해서 그림보다 글씨를 높이 봤고 글씨 위에 시를 더 높은 데로 본 것이다. 그림畵은 복잡한 일을 하는 것이라서 높은 뜻을 표현하기가 어렵고 글씨書는 단순해서 깊은 의미를 담을 수 있으며 시詩는 상징적인 언어로 원대한 진리를 표현할 수 있다 해서 그랬는지 모른다.

최현배 하면 한글 학자이고 이중섭 하면 화가이고 김소월 하면 시인이다. 김소월이 시인이라 해서 가장 높으냐 하면 그런 것은 아닐 것이다. 그런데 우리는 학자, 화가, 시인 등 그런 칭호가 붙어 있는 사람을 존중하는데 그 또한 무슨 때문일까. 그들의 삶이 훌륭했기에 그럴까. 저 위에 높이 떠 있는 좋은 모델로

오래오래 있기를 바라는 것이다.

누가 그렇게 하자고 나선 것도 아니고 부지불식간에 그렇게 되었다. 세월이 가면 결국엔 가치 있는 것은 걸러져서 가치로 남는다. 가치 있는 삶을 했기에 그것이 나중에 드러나는 것이지, 없는 것을 있는 것으로 누가 꾸며서 될 일은 아닐 것이다. "선비 사 위에 놈 자, 놈 자 위에 집 가다" 하신 스승의 농담이 가치에 대한 절절한 어떤 메아리같이 내 가슴에서 울리고 있다. 지나간 한평생 내가 어디를 헤매고 있었는지 묻는다. 돌이켜 봐도 다 부질없다. 오늘이라는 참으로 귀한 시간이 눈앞을 지나가고 있을 뿐이다. 허송세월 팔십 평생은 일장춘몽이었다.

小年易老學難成	소년은 쉽게 늙고 배워서 이룸은 어렵다
一寸光陰不可輕	잠깐의 시간도 가벼이 여기지 말라
未覺池塘春草夢	연못가에 봄풀이 단꿈을 깨기도 전에
階前梧葉已秋聲	뜰 앞의 오동나무는 가을 소리를 내누나

—주자(송나라)

옛날에 또 한 스승이 있었다. 아무 볼일 없이 댁의 초인종을 눌렀다. 문이 열리고 안으로 들어가자 해서 방에 앉았는데 불쑥 한 말씀 하시는데 "신神과의 대화가 아닌가" 그러셨다. 나는 그 만 혼비백산했다. 그 뒤에 무슨 말이 됐는지 전혀 기억할 수 없

었다. 그 뒤 30년이 지나오도록 나는 그 말뜻을 알아차릴 수가 없었다. 내가 그때 아무 말도 안 하고 있었기를 천만다행이지 무슨 말씀이냐고 묻기라도 했으면 낭패일 뻔했다. 내가 새들의 말도 못 알아듣는데 한 예술가의 저 깊은 데서 나오는 외마디 소리를 어찌 알아듣는단 말인가. 그림의 언어도 그렇다. 그 단어들은 도저히 우리들 말로 풀어낼 수 없는 아주 특별난 어법으로 구성되는 것이다. 그런 그림의 말을 사람들이 알아듣는데 신기한 일이 아닐 수 없다. 이해 불가능한 그림언어를 가지고서 화가들은 유창한 화면畵面을 만들어내고 있으니 얼마나 희한한 일인가.

모든 학문과 예술은 연구의 정도에 따라서 그 높이를 달리한다. 경우경우에 따라서 그 깊이를 달리한다. 그 연구의 정도에 따라서 층계가 생긴다는 것이다. 높은 예술가가 있고 낮은 예술가가 있다. 훌륭한 예술가들이 많지만 그중에서도 미켈란젤로와 피카소처럼, 모차르트와 베토벤처럼 특출한 예술가가 있다. 무엇이 다르기에 그렇게 긴 역사상에서 그런 사람으로 인정받는 것일까. 단테를 말하고 톨스토이와 괴테 이야기를 한다. 중국에는 도연명이 있고 두보가 있다. 소동파와 같이 학문과 예술을 겸비한 인물들도 있는데 오백 년, 천 년이 지났는데도 세상 모든 사람들이 우러러보는 것이다.

스님 현각이 말했던가, 종교방송 텔레비전에서 본 일이다. 우

리의 두뇌에는 좌뇌와 우뇌가 있는데 좌뇌가 활동을 중단하면 이성으로 볼 수 없는 어떤 세계가 보인다는 것이다. 우뇌로 보는 세계는 이 세상 언어를 가지고서는 설명이 불가능하다는 것이다. 분명히 보았는데 이 세상 말로 표현할 수가 없다는 것이다. 이름하여 지복직관至福直觀의 세계를 본다는 것이었다. 빛이 있고 그 빛은 동시에 사랑이며 생명이며 기쁨이며 시간으로부터 해방된 특별난 공간이라는 것이다. 그림은 보이는 것을 그리는 것이 아니다. 안 보이는 것을 보이게 만드는 일이다. 그림은 아는 것을 그리는 것이 아니다. 알 수 없는 것을 알 수 있는 것으로 만들어놓는 일이다. 좌뇌 활동만으로 되는 게 아니라 우뇌가 활동해야 된다는 말이다.

앞서 한 스승이 이른 말씀, 집 가家 자가 높다 하신 그 유머와 또 한 스승이 하신 말씀, "신과의 대화가 아닌가" 그 독백은 같은 선상에 있는 것이다. 예술가는 알게 모르게 모두 본향本鄕의 빛을 그리워한다. 예술가는 그 빛의 파동에 이끌려 한없이 어딘가로 빨려들어가는 존재이다. 그러다가 어느 날 '아, 하느님!' 하고 모든 것을 내려놓을 때가 있다.

높이 나는 새가 멀리 본다고 한다. 하루 한 발짝씩만 올라간다면 1년이면 360발짝이고 몇십 년을 올라가면 까마득한 하늘 높은 곳에 이를 수 있을 것이다. 높은 데 끝까지 올라가서 거기서 진일보할 수 있다면, 이성 활동의 경계를 넘어서 우뇌가 열

어주는 찬란한 광명의 공간을 볼 것이다.

예술의 한계가 어디까지일까. 초월의 길인가. 치유의 길인가. 예술을 통해서 어디까지 갈 수 있는 것일까. 귀뚜라미 우는 저녁에 잠시 붓을 내려놓는다. 목이 마르니 내일은 또 저 산 속에 샘물을 얻으러 가야지. 맑은 물은 대개 깊은 숲속에 있었다.

미를 찾는 길가에서

무심코 창밖을 내다보고 있는데 시골 사는 한 제자한테서 전화
가 걸려왔다. 용건을 마치고 내가 이렇게 물었다. "자네 작품 본
지가 오래됐는데 어쩐 일인가." 그가 대답하기를 "속에서 푹 익
기를 기다리는 중입니다" 그러기에 "작품은 일하면서 익는 것
이다" 그랬다. 전화를 끊고 났는데 문득 라이너 마리아 릴케 생
각이 나는 것이었다. "능금나무 열매는 쉬면서 익는다." 아, 어
쩌면 이렇게도 멋있게 말을 골랐을까. 조각가 장 아르프는 또
이렇게 말했다. "닭이 알을 낳듯이 형태는 낳는 것이다." 내 마
음 저 깊은 곳에서 형태들이 익는 소리가 들려오는 날, 나는 그
런 날을 기다릴 것이다. 형태는 일하면서 익는 것이다. "모란이

뚝뚝 떨어져버린 날/[……]/나는 아직 기다리고 있을 테요. 찬란한 슬픔의 봄을." 이게 무슨 소리인지는 몰라도 어릴 때 읽은 김영랑의 시 한 구절이 잊히지 않는 것은 또 무슨 때문일까.

시인은 시를 낳고 화가는 그림을 낳는다. 사람마다 그 작품이 다른 것은 사람마다 먹은 게 다르고 그 새김질이 달랐기 때문이다. 파랑새는 파란 열매를 먹었고 빨강새는 빨간 열매를 먹었다는 동요 말처럼, 세상천지에 하고많은 먹을 것 중에서 사람마다 취향에 따라 선택하는 바가 달랐기 때문에 천 사람이 천 가지 형태를 만들게 되는 것이다. 참으로 알 수 없는 일이고 오묘하다. 만 가지 꽃이 피는 자연의 이치를 내 어찌 다 알겠는가.

좋은 것을 먹었으면 좋은 사람이 됐을 것이고 나쁜 것을 먹었으면 나쁜 사람이 됐을 것이었다. 경주박물관 마당에 에밀레종이 있는데 나는 옛날에 그 종을 한 번 때려본 일이 있었다. 너무도 놀라서 평생을 잊을 수가 없다. 보통 종소리는 귀로 들리는데 에밀레종은 가슴으로 울리는 것이었다. 어찌나 길게 울리던지 숨을 참느라고 혼이 났다. 그런데 알고 보니까 종 허리에 글을 써놓았는데 이러이러하게 울려서 세상 평화에 기여하여지이다, 하는 염원의 글이 있었다. 만든 이의 간절한 마음이 먼저 있었다는 말이다. 빅토르 위고가 저 유명한《레미제라블》을 써놓고서 앞에다가 서문을 썼다. "이와 같이 불쌍한 일이 이 세상에 있는 한 나의 소설은 영원토록 읽힐 것이다." 내가 읽은 책에는

앞에 짤막한 시를 적고 있었다.

인생의 문제는 무엇인가, 싸우는 것이다.
두 번째 문제는 무엇인가, 이기는 것이다.
그다음의 문제는 무엇인가, 죽는 것이다.

내가 나이 들어 이 시를 다시금 음미하는데 참으로 무섭다는 생각을 하게 된다. 싸우는 것이고, 이겨야 되는 것이고, 그리고 잘 죽어야 하는 것. '인생人生'이라 제題한 짤막한 시에다 이 소설 전체의 내용을 함축시키고 있는 것 같았다.

내가 생존하기 위해서는 매사에 싸워야 했다. 내 그림을 만들기 위해서는 미술사와 싸워야 했다. 1만 년 인류가 이룩한 정신적 가치를 모두 아울러서 내가 주인이 돼야 하는 것이다. 예술가의 마음은 세계대전의 전쟁터가 되는 것이었다. 그리하여 다 이겨서 승리의 나팔을 부는 것이다. 그것이 이른바 그림예술이란 것이다. 진정한 그림 안에는 싸워서 다 이겨낸 '승리의 기쁨'이 있다. 그리고 그런 다음에는 죽는 것이다. 이 세상에 죽지 않는 존재는 없다. 우리들의 삶은 단 한 번뿐이고 절대로 예외라는 것이 없다. 인생은 무상하다. 자연도 무상하다. 연못가의 봄 풀이 아직 단잠을 깨기도 전에 뜰 앞의 오동나무 잎은 가을 노래를 부른다. 전쟁이 끝나기도 전에 죽음이 눈앞에서 기다리고

있다. 누구도 피할 길이 없는 그것이 언제일지 아무도 모른다. 여기에 최대의 문제가 있다. 아름답게 늙는 것……

내가 대학에 다닐 때는 6·25전쟁이 막 휴전이 됐을 때이고 서울은 지금의 서울이 아니었다. 어려운 게 참 많았던 시절이었다. 무슨 책을 펼쳤는데 눈에 딱 들어오는 글귀가 하나 있었다. '공부하는 가운데에 먹을 것이 있다.' 아마 공자의 말씀이 아니었던가 싶은데 그 한마디가 나에게 큰 힘을 주었다. 크게 위로를 얻었다. 내 평생 잊을 수 없는 말. 공부하는 가운데에 먹을 것이 있다! 뜻으로 온 것이 아니라 직감으로 온 것이었다. 칼보다도 더 예리하고 무서운 힘이 있었다.

책이 사람을 만든다고 한다. 마음이 깨끗한 사람은 하느님을 보게 될 것이다. 세상만사가 물거품과 같이 보일 때 여래如來를 만난다. 山中水復 疑無路 柳暗花明 又一村. 어려움만 있는 것이 아니라 저 산 너머에 밝은 세상이 있다는 말일 것이다. 나는 이 말씀들을 가슴속 깊은 데에다 담고서 긴 세월 동안 새기며 살아왔다.

빛으로부터 왔고 빛으로 돌아간다고 한다. 오직 사람만이 살아서 빛으로 돌아갈 수 있다고 한다. 그 빛은 완전한 기쁨의 세계이다. 모든 생명이 빛으로부터 왔고 참 구원이란 다시 빛으로 돌아가는 것이다. 예술가는 무의식으로 빛을 감지한다. 그림 안에는 기쁨이라는 존재가 있는데 사람들은 본능적 감각으로 그

것과 친한 관계를 갖는 것이다. 예술의 바탕은 빛이다. 생명의 원천. 인간의 고향. 예술가의 마음은 그곳을 그리워한다. 영원으로 가는 길이 있다. 예술가는 그런 길 어떤 골목에서 두리번거린다. 구원의 손길을 기다린다.

암스테르담 박물관에는 내가 제일로 좋아하는 소녀상 그림이 걸려 있다. 얀 페르메이르의 〈진주 귀걸이를 한 소녀〉 그림이다. 한번은 박물관 책방에서 책을 고르다가 그 소녀상 얼굴이 표지를 가득 채운 책을 사온 일이 있었다. 그 깨끗하고 신선한 표정이 마음에 드는 때문이다. 서울에다 그 한 점을 갖다 놓으면 아마도 인산인해일 것이다. 어떤 친구가 런던을 다녀와서 하는 얘기가, 모딜리아니 전시회가 있었는데 유독 거기에만 관중이 줄을 섰더라는 것이었다. 일찍 죽은 데다가 그림 수도 얼마 되지 않는 화가인데 말로 표현하기가 쉽지 않은 어떤 기막힌 매력이 있는 것이다. 서울에는 자코메티의 조각전이 열리고 있다. 얼마 전에는 일본에서 또 동시에 영국에서 전시회가 크게 열렸다. 왜 이 시점에서 자코메티의 형상이 사람들의 마음을 사로잡는가. 지난 세기 백 년, 소외당한 인간 존재에 대한 애련함에 어떤 일깨움이 작용하는 까닭이 아니었을까.

와글와글 시끄럽고 혼탁한 이 세상에서 사람들은 마음 둘 곳이 없다. 누가 한 말이던가. "아름다움이 인류를 구원한다."

하늘나라

하늘나라가 어디 있는가, 그것이 늘 궁금하였다. 책도 보고 묻기도 하고 참으로 오랜 시간이 지나갔다. 아무도 나에게 하늘나라가 여기 있다 저기 있다 가르쳐주는 사람이 없었다. 옛날 예수님 살아 계실 때에도 그것에 대한 궁금증이 있었던 모양이다. 당시에도 하늘나라에 대해서 예수님께 묻는 대목이 성서에 여러 군데 기록된 것을 볼 수 있으니 말이다. 그때마다 비유로 말씀하셨지, 저기 있다 이러이러하다고 설명을 붙이지 않으셨다.

그런데 요새 어떤 날, 내가 문득 생각했는데 하늘나라라 하는 데에는 하느님이 늘 계실 것 같았다. 책에 보면 하느님은 있지 않은 데가 없다. 무시무종無始無終이고 무소부재無所不在라 하였

다. 아주 옛날 중국 사람들도 도道는 있지 않은 데가 없고 똥 속에도 있고 오줌 속에도 있다 하였다. 그 말을 풀어보면 하느님은 여기도 있고 저기도 있고 내 앞에도 있고 내 안에도 있고 하늘에도 있고 땅에도 있고 풀 속에도 있고 바람 속에도 있어야 옳다. 여기 내 앞에 언제나 계신 하느님을 내가 보지 못했을 뿐이지, 저 우주 한편에 어떤 정신적인 공간이 있어서 거기 그런 모습으로 하느님 나라가 존재하는 게 아닐 성싶은 것이다.

이성理性의 눈으로 감각의 눈으로는 안 보이는 하느님, 그러니 이렇게 생겼다 저렇게 생겼다 하기가 장님 코끼리 만지기보다도 더 곤란한 일이었다.

오래전의 일이다. 김수환 추기경님의 글을 읽다가 〈요한복음〉 서두에 '일찍이 하느님을 본 사람은 없다'라고 쓰여 있다는 것을 알게 되었다. 그때 너무도 놀라서 즉시로 성경책을 꺼내서 그 대목을 확인하였다. 또 이렇게 기록하고 있었다. '한 처음 천지가 창조되기 전부터 말씀이 계셨다. 말씀은 하느님과 함께 계셨고, 하느님과 똑같은 분이셨다. 모든 것은 말씀을 통하여 생겨났고 이 말씀 없이 생겨난 것은 하나도 없다. 말씀이 세상에 계셨고 세상이 이 말씀을 통하여 생겨났는데도 세상은 그분을 알아보지 못하였다.' 2천 년 전에 하느님을 본 사람이 한 사람도 없었는데 2천 년 후라 해서 달라진 것은 하나도 없는 것 같았다. 하느님을 본 사람은 여전히 없을 것인데 내가 무지해서 남들은

다 보고 있는데 나만 못 보고 있는 것 같아서 남몰래 부끄러워했던 것이다.

　아무도 하느님을 본 사람은 없고 하늘나라를 본 사람은 아무도 없을 것이다. 모세도 못 보았고 동서 간에 성현들이 많았지만 아무도 하늘나라를 본 사람은 없었을 것이었다. 파스칼이 그랬다고 한다. 갔다 온 사람이 없는데 난들 어떻게 알겠는가. 이상할 것 하나도 없는 것을 가지고 오랜 시간을 사방으로 헤맨 것이다. 인제는 그런 허망된 생각은 하지 않을 것이다. 그것만 해도 마음이 얼마나 가벼워졌는지 모른다. 아무도 하느님을 본 사람이 없고 아무도 하늘나라를 본 사람이 없다.

　연전에 어떤 친구가 책을 한 권 가지고 왔는데 옛날 어떤 사람이 하늘나라를 수시로 왔다 갔다 하면서 본 것을 기록한 책이라 하였다. 궁금하던 차에 읽었는데 중간쯤까지 보다가 그만두었다. 왜 그만두었느냐 하면, 거기에 있는 사람들의 그 복장하며 책에 묘사된 것들이 이 세상과 너무도 비슷해서 이게 아닐 텐데, 하고 흥미를 잃었던 때문이다. 상식적으로 생각해도 천당이란 데는 이 세상 언어로 표현할 수 있는 그런 데가 아니라고 생각되는 것이었다. 쉬운 예로 우리가 무얼 보면서 "야! 참 아름답다"고 하는데, 그것 그 느낌인데 무슨 말로 표현한단 말인가.

　1971년 세계를 한 바퀴 도는 여행을 한 일이 있다. 그때 아테네에서 아크로폴리스 언덕에 갔을 때 크게 감격한 일이 있었다.

2천5백 년 전 만든 돌기둥들이 서 있는데 그게 그렇게도 아름답게 보였다. 아름답다, 아름답다 하면서 그야말로 탄복하면서 그 밑을 걸어 다녔다. 그 느낌은 무슨 말로도 표현할 길이 없다. 그저 외마디 '아름답다'라는 감탄사 하나뿐이다. 인도에 가서 타지마할을 볼 때도 그랬다. 그 희한한 감격, 기쁨, 일종의 황홀함, 그런 게 있는데, 그것을 설명할 말이 없는 것이다. 더 쉬운 얘기로 꿈에서 본 것도 말로 하려면 어울리는 단어를 찾아내기가 어려울 것이다. 있기는 분명히 있는데 표현할 수 없는 일들이 분명히 있다.

한번은 텔레비전에서 UFO 얘기를 하는 시간에 강원도에 산다는 어떤 청년이 나왔다. 자기는 분명히 무언가 보았는데 그것을 사람들한테 얘기를 할라치면 자기보고 미쳤다고들 한다는 것이었다. 그래서 내가 저 사람은 분명히 무언가 설명하기 어려운 것을 본 사람일 것이다, 그랬다.

좌뇌는 이성 활동을 하는 데이고 우뇌는 감성, 영성, 그런 활동을 한다고 한다. 좌뇌가 하는 일은 우리가 설명이 가능한 것이고 우뇌가 하는 일은 설명이 안 된다는 것이다. 아름다운 것, 기분 나쁘다는 것, 이것은 언어로 풀어내기가 어렵다.

내가 어떤 스님한테 이런 물음을 하였다. "좌선하다가 삼매三昧에 든다고 하는데 삼매에 들면 무엇이 보입니까?" 그랬더니 그 스님 말씀이, "무념무상이다" 그랬다. 그러기에 내친김에

"견성見性하면 무엇이 보이나요?" 그랬다. "해탈이지!" 하고 얘기는 끝났다. 그 모두가 우뇌에서 일어나는 일일 텐데 우문에 현답이라 할까. 세상에는 분명히 있는데 설명이 불가능한 일들이 얼마든지 많은 것이다.

정말 재미있는 일은 우뇌가 하는 일인 것 같다. 예술 활동이란 것이 그런 일인 것이다. 내가 하루 일곱 시간을 서서 일을 하는데 하나도 피로하지 않고 지루한 생각이 일어나지 않는다. 그저 대단히 좋다. 그런데 그 기분이랄까, 그것을 설명할 수가 없는 것이다. 집중한 곳으로 들어가서 반쯤은 초월하는 것이다. 누가 날 보고 "당신 왜 일을 하시오?" 하고 물으면 "그곳이 좋아서 한다" 그럴 것이다.

하늘나라는 우뇌를 통해서야 보일 것 같다. 좌뇌의 죽음, 그 활동이 중단되었을 때이다. 하느님은 안 보이는 분이지만 우뇌를 통해서는 볼 수 있을 것 같다. 보았어도 꿈속에서 본 것처럼 설명하는 단어가 없을 것이다. 하느님은 지금 여기 나와 함께 계시고 그분은 내 안에도 있고 내가 그분 안에도 있다. 하느님 계신 데가 하늘나라일 텐데 하느님과 함께라면 여기가 하늘나라 아닌가. 하느님은 아픈 사람과 함께 계시며 전쟁 속에도 있고, 산 자와 함께하신다면 죽은 자와도 함께 있어야 할 것이다. 그러니 하늘나라 아닌 데가 어디 있으랴. 빛이고 기쁨이며 사랑이며 생명. 그것이 넘치는 곳. 날빛보다 더 밝은 곳. 시간이 초절

超絶하여 영원만이 있는 곳. 그곳이 바로 여기 지금인데 어디를 찾아 헤매었던가.

2

예술,
그 의미의
있음과 없음에
관하여

고암 예술에 대한 단상

고암 이응노 선생의 예술은 먹과 붓이 바탕이 되고 있다. 먹 글씨가 그의 추상의지의 바람을 타고 문자추상의 형태를 만들었고 또 한편으로는 인물의 표상을 얻어서 조각의 형태로 나타나기도 했다. 고암 선생이 이룩해낸 가장 고암적인 형태는 마지막의 인물들로 가득 찬 군상이라 볼 수 있는데, 그것도 먹과 붓의 운동이 문자를 바탕으로 해서 된 것이다. 고암 선생은 먹 글씨의 묘미를 여러 가지로 실험했는데 결국은 그것이 글씨예술에서보다 회화예술로, 입체예술로 발전해서 성공하였다고 볼 수 있다. 한 예로 자유분방하게 얽혀 있는 입체 형상들을 잘 보면 붓글씨가 화면 밖 공간으로 튀어 나와서 춤추고 있는 듯이 보인

다. 역사 깊은 동양의 서법예술書法藝術이 서양 예술을 만나서 그 누구도 생각할 수 없었던 20세기의 독특한 형태가 고암 선생에게서 만들어졌다. 우연일까 필연일까. 누군가는 꼭 해내야 할 일이었다.

내 생각이 편견일 수는 있으나 가장 매력적인 조각 형태는 밥풀 조각이라 이름 붙인 그 자그마한 인물 조각으로, 완성도로 봐서도 그렇고 고암 예술의 진모를 표징하고 있는 것으로 보인다. 더도 덜도 아니고 오직 있을 것만 있어야 할 데에 붙어 있는, 그러면서 기막힌 균제로 여섯 사람일지 싶게 엉켜서 한 덩어리를 이루고 있다. 소박하고 자연스러워서 인위의 흔적을 찾아볼 수 없다. 만들었다기보다 어디서 그렇게 솟아나온 형상 같다.

고암 선생의 그림이나 조각에서 일관되게 흐르고 있는 한 면이 있는데, 그것은 선적線的인 것이라 할 수 있겠다. 서양 미술이 면성面性이 강하고 양성量性이 강한 반면, 아시아의 미술은 선적이고 정신성이 강한 특성을 보여준다. 고암 선생은 서양 미술의 복판에 서서 활동했음에도 불구하고 서양 미술의 특성을 따르지 않고 동양 미술의 정신을 준수하고 있는 것은 어쩌면 체질적인 것이었는지도 모른다.

그가 종국에 수묵으로 귀결된 것은 당연한 이치가 아니었을까 싶다. 그의 입체적 형태, 즉 그의 조각을 보면 그 공간 구성하며 매스mass 다루는 방법이 전혀 서양 조각의 원리에서 벗어

나고 있는 것을 볼 수 있다. 선적이며 정신공간을 의식한 것으로 보이는데 서구적 조형미하고는 그 접근 방식부터 다른 것이다. 삼국시대의 불상이라든지 고려의 불화라든지 조선의 민화와 서예의 미감이라든지, 몸에 밴 그런 한국적인 성품이 고암예술의 온 데에서 중심 역할을 하고 있다. 그런 기반에서 동서양의 예술을 함께 아울러서 유희적 정신으로 소화해낸 것 같다. 조형어법의 진지한 계산이라기보다 직관적 표현이라 할지 붓글씨의 표현방식이라 할지 그런 면이 돋보였다.

피카소와 마티스의 조각을 보면 조각가의 조각과 다른 점이 확연히 보인다. 조각가들의 경우는 매스 면과 볼륨 공간과 균제 등을 계산적으로 다루는 데 반해서 화가의 조각은 대개 직관성이 강조되는 점이 두드러지게 보인다는 것이다. 고암의 경우도 그러한 점에서 예외가 아니었다.

고암 선생은 평시에 손을 가만히 놔두는 성품이 아니었던 것 같다. 옆에 무엇이고 있으면 조형의 재료로 쓰고 싶었을 것 같다. 그래서 일의 양이 많아졌을 것이고, 그래서 잠시도 가만히 못 있는 그는 천성적으로 예술가였다.

내 고향 대전에서는 해방 전후 집집마다 널리 보급된 용기(큰 그릇)를 만드는 특별난 풍습이 있었다. 신문이나 폐지를 물에 불리고 밀가루 죽으로 버무려서 그릇을 만들어 큰 것은 머리에 이고 다녔고 작은 것은 가벼운 물건을 넣고 들고 다녔다. 나도 어

릴 때 만든 기억이 있다.

고암 선생이 대전형무소에 있을 때의 밥풀 조각이란 것을 보면서, 나는 어린 시절의 추억을 되살려냈다. 감방이라는 특수상황 속에서 그 방법을 생각해냈다는 것은 참으로 고암다운 것이었다. 6·25라는 전쟁의 와중에서 이중섭이 은지를 발견했던 것과 함께 두 예술가 특유의 창의적 사건이었다. 그것은 참으로 세계 미술사에서도 그 유례를 찾아볼 수 없는 특수한 사건이 아닐 수 없다.

고암 선생은 그때그때 나무, 돌, 세라믹, 판재 등 손에 닿는 대로 일한 것 같다. 판재에서 글씨가 되고 판 조각이 되고 그것을 먹으로 찍어서 판화가 되기도 하였다. 공간 속에서 입체성이 강화되었다가 평면이 되었다가 하는 것을 자유롭게 하였다. 그러다가 큰 화면으로 이동해서 대형 회화가 되기도 하였다. 천의무봉이란 말이 있듯, 보이는 모든 것이 조형공간이고 고암의 예술은 그런 사방을 자유롭게 날아다닌 것이었다. 눈에 보이는 것, 손에 닿는 것, 그 모든 것이 조형의 재료가 되는 것이고, 그런 것을 그때그때 직감으로 형상을 만들어냈다. 그래서 고암의 예술을 말할 때 여기에서 저기까지, 이렇게 국한시키기가 어려운 것이다. 생활 주변의 모든 곳이 조형공간이고 손 닿는 모든 물체가 조형을 넘나들어서 조각이 그림 같고 그림이 조각 같고 글씨도 조각 같고 그림 같아서 그런 경계가 잘 안 보이는 점이 또한

고암 예술의 특성 중 하나일 것이다.

고암 선생이 붓글씨를 추상 형태로 발전시켜서 서양 화단에다 일찍이 문자추상을 만들어 세운 것은 놀라운 일이었다. 중국의 문자라는 게 원래가 상형적 추상인데 그것을 더욱 극단으로 추상 형태로 만들어서 서양의 추상미술 대열에다가 새로운 형식을 심었다. 서양적 추상과 동양적 추상이 만나서 고암에 의한 추상 형태가 미술의 역사에 새롭게 탄생한 것이다.

고암 선생이 일생을 추구한 것이 무엇이었을까. 이른바 동양 미술에서 한계를 알고 새롭게 태동하는 서양 미술을 섭렵하고 문자추상회화를 창안하고 문자추상조각을 만들고 세계 미술사에서 자유롭고자 하였다. 그리하여 그는 자유롭게 되었다. 그런데 그는 종국에 동양 미술의 원천인 수묵으로 돌아왔고 형상 예술의 기본인 인간의 모습을 도상화하여 세상 예술로 발전시켰다. 예술로서 인간과 자연과 세상을 하나로 융합하는 대파노라마를 만들었다. 서예, 사군자, 불화, 민화, 산수, 판각, 도화, 마애불……. 그런 우리나라 민족예술의 모든 분야가 고암 예술의 바탕이 되고 고암 예술이 세계화하고 보편 예술이 되는 데에 결정적으로 기여했다. 일찍이 독일의 시인 괴테가 말했듯, 가장 민족적인 것이 세계적인 것이다 한 그대로이다.

그의 모든 조각적 형태의 골간은 붓글씨에 있다. 붓의 부드러움과 먹의 운(韻)과 깊이가 추상적 형태 안에 배어 있다. 글씨 예

술에의 높은 수련이 있었기에 서구 추상미술을 수용하는 데에도 자연스러웠을 것 같다. 볼륨에서 선으로 자유자재한 굴곡과 흐름새는 역시 붓의 운세運勢에서 생성된 것이 아니었을까. 서예 못지않게 나무 조각에서 더 자유로운 기량을 발휘한 것이 아닐지.

어떤 한 장르에 한정되지 않고 조형예술의 다양한 분야를 두루 섭렵해서 고암은 자기 세계를 맘껏 넓혔다. 그리하여 광대한 예술 공간을 만들었다. 20세기 미술사에서 우뚝 솟은 대예술가가 내 고장 충청도에서 나왔다는 것이 자랑스럽기만 하다. 역사 안에서 백 년에 몇 사람이란 것은 하늘이 내야 한다. 선생의 예술정신을 기리고 예술을 아끼고 사랑하자. 그것은 보편적 가치, 평화라는 인류의 위대한 공동선을 지향하는 마음가짐이다. 예술은 사랑을 상징하기 때문이다.

흑빛의 시

– 윤형근의 삶과 예술

매끄럽지 않은 천에다가 시커먼 물감으로 작대기 같은 선들을 내려 긋고 있었다. 매일같이 매일같이 윤형근 선생의 화면은 섬뜩한 검정 일색으로 가득 차 있었다. "왜 시커먼 작대기만 그리시오" 하고 내가 말을 건넸을 때, "화가 나서 그래", 그게 답이었다.

1972년 박정희 정부가 특별난 헌법을 만들고 대통령 선거를 하는데, 국민들이 직접 투표를 하지 않고 통일주체국민회의라는 것을 만들어서 거기에서 뽑도록 하였다. 그 얼만가 뒷날 한국미술협회 이사장을 선출하는 총회를 한다 해서 갔더니, 그새 회칙을 고쳤는지 투표를 안 하고 추대해서 박수 치는 것으로 꾸며져 있었다. 투표할 일이 없어진 것이었다. 금방 되돌아나오

기도 어색하고 하여 회의장 밖 복도에서 잠시 앉아 있는데, 그때 윤형근 선생이 계단을 올라오다가 나하고 눈이 딱 마주쳤다. "최 선생이 왜 여기 앉아 있지?" 그러기에 "선생님은 웬일이시오?" 하고 일어서는 순간 "나가자!" 해서 우리는 막 바로 명동으로 나갔고 어떤 막걸릿집에서 마주 앉았다. 그리고 이야기가 시작되었다. 얼마 전에 남산(정보부)을 갔다 나왔다고 했다. 장장 20여 일 만에 석방이 됐는데 자초지종은 이러하였다.

그 무렵 윤 선생은 모 여고 미술교사로 재직하고 있었다. 1960년 3월 같은 날 나는 중학교로 윤 선생은 그 고등학교로 부임한 것인데, 나는 5·16 후 학교를 떠났고 윤 선생은 그 후 10년간 잘 지내던 중학교에 사고가 생겨서 그 일과 연관해서 남산도 갔다 오고 교직도 사임한 것이었다. 사고인즉, 중학교 3학년 학생들이 고등학교로 진학하는 입학시험을 치렀는데 그중에 누가 봐도 성적이 낮은 어떤 학생이 결과를 보니까 상상을 넘게 상위권 점수가 돼 있었던 일이 발생한 것이다. 교사들 사이에서 수소문해본바 특수층 학생인 데다가 뒤에 정보부 큰손이 있었다는 것을 알고 덮고 넘어가기로 한 것이었다. 그런데 다음 날 회의 때 윤형근 선생이 벌떡 일어나서 "교장은 사실대로 밝혀라" 하고 다그쳤다는 것이다. 그러고서 오후에 명동에 나갔다. 평소에 별나게 생긴 모자를 썼는데 그날 두 사람이 나타나서 "좀 봅시다" 해서 간 데가 이른바 '남산'이란 데였다는 것이다. 조사를 했지

만 특별난 것이 없어서 풀려났으나 학교는 안 나가겠다는 약조를 하고 나온 것 같았다.

그날부터 윤 선생은 할 일이 없어진 것이었다. 그때 나하고 만난 것이다. 파출소에 요주의 인물로 등록이 된 것이고 소위 시퍼런 유신 시절인데 친구 하나 찾아오는 사람 없었다. 그야말로 이제는 그림밖에 할 일이 없었다. 그 후 10년간을 나하고 놀았는데 내가 무슨 일인들 안 본 게 있었겠는가. 이틀이 멀다 하고 우리는 전화를 하였다. "최 선생! 뭐 하시오." 그게 만나자는 신호였다. 권세 떨어지고 불온한 인물로 찍혔는데 누가 가까이하려 할 것이며, 혹여 연루하여 무슨 일이 생길지도 모르는데 누가 가까이하려 할 것이겠는가. 추사秋史도 귀양 가니까 찾는 사람이 없었는데 제자 이상적의 마음 씀이 고마워 〈세한도〉를 그려주지 않았던가. 이상적이 아니었더라면 〈세한도〉가 나올 리 만무하였던 것이다.

윤형근 선생의 그림은 바로 여기서 시작된 것이다. 여고 입시 부정 사건이 아니었더라면 윤 선생이 남산 갈 일도 없었겠고 그랬더라면 윤 선생의 시커먼 그림이 안 나왔을지도 모를 일이었다. 나는 확실하게 보았다. 부정을 보고서 눈감을 수 없었던 윤형근이라는 인물의 양심이 그림의 원동력이 된 것이었다. 추사가 제주도에서 9년하고 또 함경도에서 한 해인가. 윤형근의 창살 없는 닫힌 10년이 추사 유배와 햇수로도 비슷하니 19세기에

한 사람, 20세기에도 한 사람. 역사는 특별나게 큰 인물들을 그렇게 심어놓고 지나갔다.

윤형근 선생이 그 후년에 독일 전시회가 있었다. 현지에서 괜찮은 반응이 있었던 것 같았다. 갔다가 와서 카탈로그를 한 권 들고 우리 집엘 왔었다. 그런데 오전에 주고 간 것을 오후에 도로 찾아간 일이 있었다. 그때부터 10여 년 내 머리에서 떠나지 않은 한 가지 생각이 있었는데, 그 책이 한 권만 있는 것이 아닐 터인데 왜 가져가야만 했을까 하는 것이 그것이다. 필시 그 안에는 외부로 나가서는 안 될 무슨 이야기가 적혀 있었을 것 같았다. 아니나 다를까, 1956년도에 서대문형무소 갔다 온 일이 거기 적혀 있었다는 것이고 이제야 또 알게 된 일인즉 6·25 때 보도연맹 사건에 연루된 일이 있었고 그 뒤 국립서울대(국대 안) 설립반대 투쟁 등 여고 입시부정 사건까지 합쳐서 네 차례의, 생사가 걸린 큰 사건에 휘말려 있었던 것이다. 나이가 조금만 더 있었더라면 독립운동에도 관계가 될 뻔한 그런 인물이었다. 그런 사실이 어떻게 여태껏 감추어져왔었는지 그 점도 납득이 잘 안 되는 대목이다.

윤형근 선생의 그림은 그런 배경을 안고서 봐야 한다. 순수조형미술로 다루기에는 부족함이 있다는 말이다. 그래서 내가 표현주의 성향으로 봐야 한다고 말하는 것이다. 조형의 잔재미를 의도적으로 배격하였다. 그래서 그림이 더 강해졌다. 어려운 사

람과 불쌍한 사람 편에 섰다. 이로운 편에 줄 서는 것은 생리적으로 하지 못했다. 수틀린 것에는 가차 없이 비판하고 양지陽地에 서 있는 사람들을 작은 사람이라 그랬다. 시대의 반항아이며 늘 깨어 있었으며 항상 의義에 목마른 이였다.

곧은 품격―정직한 것, 명쾌한 것, 더듬거리지 않는 것, 간단명료한 것, 맑은 것, 시원한 것. 그런 속에 여성적인 것, 따뜻하고 포근한 잔정이 또한 숨겨져 있었다. 조선의 선비정신 그대로가 오늘에 실현된 한 인격체로 보였다. 윤형근 선생의 그림은 그 사람과 똑같이 닮아 있다. 큰 사람에 큰 사상에 큰 그림이다. 큰 울림이 있다. 정신적인 것, 내면 깊은 데에서 솟아 나오는 것. 충청도 사람이면서 고구려적인 기상이 있었다. 그가 마지막 병실에서 우리 노래 〈찔레꽃〉을 세 번이나 완창하였다는 이야기에는 윤형근의 감추어진 한 뒷모습을 엿보는 느낌이 있었다.

윤형근 선생의 그림은 뜻 그림이다. 삶의 이야기가 그대로 화면에 배어 있다. 그린다기보다 토해내는 것 같은 형국으로 보였다. 그의 내면에는 험준한 산들이 가득 차 있었다. 그것을 어찌다 화면에다 옮기겠는가. 그의 화면은 단순할 수밖에 없었다. 흑과 백이 있었다. 하아얀 물줄기가 천 리 바닥으로 내리꽂는 그것을 어찌 말로 표현하랴. 언어가 끊어진 자리에서 윤형근의 그림은 존재하는 것이다. 이성적인 것과 감성적인 것이 어떤 접점을 찾아서 새로운 윤형근의 모습으로 현현顯現하였다. 삶 전체

가 가식 없이 화면 위에 쏟아져 나왔다. 흰색 안에는 또 다른 흰색이 있고 검정 안에는 이름할 수 없는 무수한 검정들이 살아 있었다. 유유히 큰 세월을 흐르는 한강과도 같은 도도한 양감이 거기에 있었다.

윤 선생 그림은 광활한 벌판 같다. 사람과 그림은 서로 닮는다. 윤 선생의 경우처럼 그렇게 빼닮는 수가 또 있을까. 윤 선생의 그림을 볼라치면 그 뒤에 사람이 보여서 놀라는 경우가 있었다. 윤형근 선생의 그림이 사람을 자꾸만 닮아갔다. 그러다가 사람을 떠나서 영원의 품으로 들어갔다. 그림이 사람으로부터 독립한 것이다. 윤형근 선생의 그림은 이제 역사가 되었다. 20세기라는 풍운의 시대를 살다 간 가장 정직한 인간상으로, 가장 확실한 그림의 본本으로 이 땅에 길이 남을 것이다.

그 흑빛의 추상적 형태는 불의에 항거하는 번뜩임으로 마른 하늘에 무지개를 그린다. 험난한 세상을 바르게 살고 시대의 아픔을 그림에 담아 영원토록 미동 없이 서 있을 숭고한 정신의 심벌. 민족의 가슴팍 뜨거운 벌판에다 지울 수 없는 불망不忘의 시를 새겼다.

"세상이 병들어 있을 때 시인의 마음은 아프다."《25시》를 쓴 게오르규가 서울에 왔다가 내놓은 말이었다. 그림의 진리와 삶의 진리가 둘일 수 있는가. 윤형근 선생의 예술을 생각할 때 그런 생각을 하게 되는 것이다. 5·18 난리 때 윤 선생의 수직선 그

림이 옆으로 누운 사선 그림으로 된 것을 몇 점 볼 수 있었다. 나라가 흔들릴 때 예술만 온전할 수 있겠는가 하는 것이다. 당신은 어느 나라 예술가인가. 나라가 망했을 때 백성들이 일어났다.

박정희 정권이 무너지고 전두환 시대가 되면서 윤형근 선생이 사슬에서 풀려났다. 10년 만의 해방이었다. 그가 1980년 언젠가 파리로 이주하였다. 나도 바람 쐰다 하여 로마로 해서 파리로 갔다. 거기에서 윤 선생과 만났다. 어떤 날 그날은 내가 뉴욕으로 가는 준비를 해놓고 하직 인사차 만났다. "나 떠날랍니다" 하고 윤 선생이 사는 아파트를 나왔다. 그날은 윤 선생도 따라 나왔다. 만리타향에서 우리가 어쩐지 불쌍한 사람들처럼 보였다. 나는 큰길을 건너고 있었다. 건너면서 연신 뒤를 돌아보게 되었다. 내가 택시를 탈 때까지 윤 선생은 거기 서서 손을 흔들고 있었다. 세상이 하도 어려울 때라서 우리가 또 만날 수 있을까 싶은 이별에 착잡함이 교감하고 있었던 것이다.

얼마간 있다가 윤형근 선생은 서울로 다시 돌아왔다. 그때부터 그의 검정기둥 그림에 빛이 끼기 시작했다. 검정색깔 속에서 빛이 보였다는 말이다. 윤 선생의 꺼먼 그림은 이제 어두운 그림이 아니었다. 내 마음에는 밝음으로 비쳤던 것이다. 보상을 다 치른 사람인데 어두움이 어찌 더 남아 있을 수 있겠는가. 자고로 훌륭한 예술가들을 보아라. 대개 만년에는 밝음의 기氣가 보였다. 윤형근 선생의 그림이 그러했다. 본래 한국 미술의 원형은

밝고 따뜻한 것이었다. 윤 선생의 그림이 그러하다. 그는 어둠을 밟고 일어섰다. 그리고 극복하였다. 그의 예술은 누가 뭐라 해도 동양의 얼굴임에는 틀림이 없다. 노장老壯의 넉넉함을 담고 한국적인 밝음의 미를 구현한 것이다.

내가 이 세상에 출생하여 참으로 형님 같은 분을 만난 것이다. 그분의 사랑과 나의 믿음은 세월이 천 번을 바뀐다 해도 변함이 없을 것이다.

예술의 길은 멀고 인생은 짧다. 예술은 끝남이 없다는 데에 큰 매력이 있는 것이다. 미지未知의 공간에다 미완未完의 형태를 던져놓고 윤형근은 갔다. 격랑의 시대는 가고 바다는 잠잔다. 윤형근 선생이 그 어둡고 긴 10년의 시간을 무슨 언덕을 기대고 버텼는지 나는 모른다. 부인이자 화가 김영숙 여사(김환기의 맏딸)가 있었다. 그녀의 가슴에 숨긴 사연들은 또 몇 아름이나 될 것인가. 그림 속에 다 녹아 있다. 그러나 그림은 아무 말도 하지 않는다.

세한歲寒의 시절을 겪어본 사람이면 윤형근 예술의 참뜻이 더욱 명료하게 보일 것이다.

인간 존재에 대한 근원적 성찰
— 자코메티의 예술에 대하여

젊은 시절, 나는 이유 없이 알베르토 자코메티의 어떤 매력에 깊이 빠졌었고 알 수 없는 영험으로 그는 나에게 깊은 영향을 미쳤다. 동양적인 것과 서양적인 것, 이성과 영성. 그런 양극의 문제로 나는 오래도록 갈등하였다. 2007년 출판사 열화당에서 장 주네의 책《자코메티의 아틀리에》를 출간하면서 나에게 자코메티를 먹으로 그려보라 했었다. 이상한 힘에 이끌려 즐겁게 그 일을 했던 것을 나는 기억한다.

세계 조각의 역사에서 가장 작은 조각을 만들 수 있었던 예술가. 2센티미터짜리 얼굴들을 만들면서, 5센티미터짜리 얼굴들을 만들면서 자코메티는 무슨 생각을 하였을까. 2차 세계대전이

끝나고서 제네바에서 파리로 돌아갈 때 성냥갑에다가 여섯 개의 조각을 넣어서 가지고 갔다고 한다. 그는 누구인가.

1901년 스위스의 알프스 산자락 어떤 작은 마을에서 화가 조반니 자코메티의 아들로 태어났다. 스물두 살 때 파리로 나가서 조각가 E. A. 부르델 화실로 들어갔다. 그곳에서 5년간 조각과 데생을 배웠다. 후에 큐비즘적 조각을 만들었고 초현실주의 운동에 가담했었다. 1935년 결별하고 모델에 의한 작업을 새롭게 시작하였다. 그러다가 기억에 의해서 만들게 되었는데 놀랍게도 형상이 작아졌다는 것이다. 기억으로 그리면 눈앞의 사실에 구애받지 않는 것이다. 그리하여 면벽하고 10년 고투한 끝에 자코메티 특유의 형태가 이 세상에 탄생한 것이다.

자코메티는 생명체를 만들려고 하였다. 영혼이 있는 살아 있는 인간을 만들려고 한 것이었다. 형태의 미를 겨냥한 것이 아니라 살아 있는 생명의 형태를 만들려고 했다. 조형미술의 역사에서 원시의 시대 또는 알타미라의 동굴 그림에서나 있을, 그리고 아프리카 사람들이 만들어놓은 형상들에게서나 있을, 혼령이 있는 그런 형태를 그는 만들려고 하였다.

20세기 미술의 역사를 살펴보면 자연과 인간이 없어졌다는 것을 알 수 있을 것이다. 인체를 다루는 조각가들은 있었지만 인간을 만들려고 했던 조각가는 자코메티 한 사람뿐이었다. 형태들은 부동不動의 자세를 하고 있다. 동작이 생기면 어떤 순간

에 고착된 형상이 될 것이기 때문이다. 자코메티는 부동 속에 무한한 움직임을 내포하고 있다. 그가 나중에 걸어가는 사람을 만들 수 있었던 것은 가히 혁명적이라 할 수 있다. 광장에서 살아 움직이는 사람들, 그것은 참으로 아름다운 생명의 축제 현상으로 보였을 것이다. 그의 〈걸어가는 사람〉은 오늘도 쉬지 않고 이 역사의 현장을 걸어가고 있다.

"보이는 것을 보이는 대로." 이 말이 조각가 자코메티의 표어처럼 되어 있었다. 그러면 어째서 인간의 형상이 그처럼 작아져야만 했을까. 어째서 그처럼 가느다랗게 되어야만 사람처럼 보였단 말인가. 그는 실재하는 인간을 만들려 하는 것인데 작아질수록 사람 같아진다는 것이었다. 실물대의 크기라든가 이목구비를 묘사하는 것으로는 겉만 닮았지 진짜 사람을 닮지 못한다는 것을 그는 알았다. 그는 피라미드처럼 거대한 인간의 모뉴망을 만들고 싶었다. 그런데 그런 생각을 할수록 형태가 가늘게 되더라는 것이었다. 가느다랗게 되어야만 커진다는 것이다. 영혼을 가진 살아 있는 사람을 만들려는 것인데 그럴수록 형태는 작아졌고 그럴수록 형태는 놀랍게도 가늘어졌다는 것이다. 그래야만 그의 눈에 보이는 대로 사람을 닮은 사람 조각이 되더라는 것이었다. 실제의 사람처럼 묘사를 하다 보면 정작 인간은 저만치 도망친다는 것이다.

그래서 자코메티의 인물 조각에는 그리스 조각이 가지는 표

면감각의 미를 찾아볼 수가 없다. 심지어 그의 조각에는 눈이 제대로 만들어 있지 못했다. 어찌 보면 가장 비조각적인 것일 수도 있다. 여기에서 우리가 예술이란 무엇이며 왜 하는 것인가 하는 원초적인 물음에 관심하게 된다. 서양 중세의 성상 조각이라든가 동양의 불교 조각상에서 인간의 영원성에 대한 비전을 읽을 수가 있을 것이다. 캐나다에서 어떤 평론가가 그의 조각을 일러 20세기의 성상聖像이라 했었다.

전쟁의 참화를 겪으면서 이 조각가의 마음에는 인간 존재에 대한 근원적인 물음이 생겼다. 허망함을 넘어 자유와 평화와 사랑으로 가는 끝없는 탐험이 있었다. 사르트르는 그것을 절대의 탐구라 하였다. 이 무한대의 공간 속에서 인간은 얼마나 작은 존재인가. 자코메티의 그런 비전, 그것을 형태로 만들고자 시간시간을 그는 도전하였다. 그래서 그는 부수고 또 만들고 끝장이 없는 일을 계속하였다. "하나를 만들면 천千이 나온다. 그 하나를 만들면 나는 조각을 그만둘 것이다." "내가 만든 여인상은 닷새밖에 살지 못한다."

자코메티가 만든 가느다랗고 가냘프고 닷새밖에 살지 못하는, 그 가혹하게 추구된 가련한 여인상. 그것은 그의 무한한 이상경理想境에서 바라보면 항상 미완의 것이었다. "이것이 끝나면 글을 쓰든지 그림을 그리든지 행복한 시간을 즐기고 싶다"고 그랬지만 그 일은 죽는 날까지 끝날 수가 없었다. 그 불가능

에 대한 도전은 예술가에게 있어서는 고되고 미완의 형태였지만 지금의 인류 우리들에게는 생명의 심벌로 남았다.

공간과 형체가 일체화되는 것, 직관으로 통찰하는 것. 자코메티의 출현으로 예술철학에서 동서東西의 벽이 허물어졌다. 분석하고 분해하며 인간성을 상실해가고 있는 이 시대에 그는 종합하고 전체를 통솔하며 인간 실존의 정화된 참된 모습을 최고도로 표징하는 형태를 만들었다. 그는 영원을 조각하고자 했는지도 모른다.

피카소의 부엉새

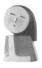

뉴욕 현대미술관에서는 피카소 조각 특별전이 열리고 있었다. 그림 전시는 흔한 일이었지만 조각을 150점가량이나 모아놓는 것은 처음 보는 일이었다. 여기저기 책에서 보던 작품들을 죄다 한몫으로 볼 수 있어서 감동적인 일이었다. 철저하게 일구어낸 그의 손맛은 조각가들의 형태 다루는 방법과 너무도 달라서 말로 설명하기란 참으로 어려운 일이고 단지 한 단면을, 그 인상을 그려보고 싶었다.

그림 같은 조각, 조각 같은 그림, 가장 현실적이면서 모두가 비현실적인 형태들, 분명히 이 세상의 형상들을 만들었지만 어떤 딴 세상의 형상들을 옮겨온 것 같은 인상을 받는다. 전시장

에 들어서면 딴 세상에 간 것 같고 바깥으로 나오면 또 딴 세상에 온 것 같았다. 그러면서 혼쾌한 감각, 열정적인 삶의 태도, 사물을 파악하는 진실된 리얼리티가 거기에 있었다. 순간·직관, 이 세상에서 오직 한 번 피카소라는 천재의 눈길이 머무는 곳, 그것이 입체라는 시각적 형태로 웅어리져서 이 세상에 나타난 것이었다. 그리하여 내가, 나의 친구들이 그것들과 눈 맞춤을 하고 있는 것이었다.

피카소의 부엉새가 작품대 위에서 금시라도 날 듯이 하고 앉아 있었다. 저 유명한 피카소의 〈아비뇽의 여인들〉이 서투르게 어색한 모양을 하고 서 있었다. 그뿐인가, 반 고흐의 우편배달부 아저씨와 이웃집 아줌마를 그렸다는 그 아줌마는 어쩌면 그렇게도 촌사람답게 앉아 있는가. 피카소의 부엉새는 잘 만들어진 새라기보다 살아 있는 새를 만들어서 진짜 새를 만나는 느낌이었다. 피카소가 만든 한 뼘짜리 순라純裸의 테라코타 여인상은 7천 3백 년 전 이집트 사람이 만든 조각과 하나도 다르지 않았다. 시간차라는 게 그렇게도 의미가 없을 수도 있는 것일까. 예술에 있어서의 개성미라는 것이 절대적인가 하는 것은 고려해볼 일이 아닐까 싶었다. 수수만만의 예술가들이 수만 년간에 걸쳐서 조형 활동을 한 것인데 어떻게 수수만개의 개성으로 표출된 미美가 있을 수 있겠는가. 미가 아무리 무한정하다 할지라도 인간의 능력은 무한정한 것이 아닐진대, 보편적 가치가 더 우선해야

하지 않을까도 싶었다. 저 넓은 우주의 어떤 별 안에는 우리가 상상할 수 없는 무수한 생명체들이 존재할는지도 모른다. 지구 상에 사는 우리 인류는 99퍼센트의 인자들이 같다는 말이 있다. 그렇다면 예술이 99퍼센트의 같은 점을 제쳐놓고 1퍼센트의 다른 점을 굳이 찾는다면 말이 되는 것인가. 그것이 가능한 일이며 그것이 옳은 일인가 하는 것도 잘 생각해볼 일이다.

피카소가 만든 부엉새는 진짜로 부엉새와 같았다. 실제의 부엉새와 같았다. 기척을 하면 금방 날아오를 것 같았다. 그 형상 안에는 피가 흐르고 있을 것 같았다. 거기에는 99퍼센트의 보편 인자와 1퍼센트의 특수인자가 가감이 없이 공존하고 있는 듯싶었다. 보면서 '저것이다! 저것이 예술이다!' 하고 나는 탄복하였다. 이른바 예술적 겉치장이란 것을 찾아볼 수 없었다는 말이다. 앞서 고흐의 그림이 촌스럽게 보인 것은 예술적 겉치장이 안 보여서 그랬던 것 같다. 전에는 안 그랬는데 요새 늙은 눈으로 보니 명작이라는 작품들 모두가 서투르게 그려졌다는 점이 잘 보인다는 것이다. 진실만이 나타나 있는 것, 겉치장의 여유가 없었다는 것이 아닐까. 전에는 보이지 않았던 이 진실의 모습이 찬연히 보이는 것이었다. 늙은이한테만 보여주는 은총의 모습이 아닐까 싶다.

어떤 미술관에 갔더니 네덜란드 시대의 특별전을 열고 있었다. 또 어떤 미술관엘 갔더니 18세기, 19세기의 어두운 그림들

을 큰 방에 가득히 걸어놓고 있었다. 그때 나는 즉각적으로 느껴지는 게 있었는데, 저것이 유럽의 몰락이었구나! 명명백백한 유럽 미술의 몰락이었다. 저런 속에 진정한 예술가가 있었더라면 본능적으로 탈출하고 싶은 욕망이 있었을 것이다. 답답해서 저런 그림을 어떻게 그리고 앉아 있었을까. 밀레가 있었고 들라크루아가 있었고 앵그르가 있었다. 그러다가 마네가 나왔고 모네가 나왔고 그리하여 인상파가 되었다. 암흑의 바다를 뚫고서 빛을 찾는 인상파 천재들이 나온 것이다. 유럽 미술이 몰락한 시점에서 인상파 천재들은 색채를, 원색의 자연을 발견한 것이다. 세상은 화려한 색채의 보석 궁 같은 곳인데 어쩌다가 그림이 시커멓게 되었는지 모를 일이었다. 피카소는 거기까지 다 보고서 만족하지를 못했다. 아프리카 미술을 본 것이다. 유럽 미술하고는 전혀 다른 족보를 가진, 참으로 희한한 별세계를 발견한 것이다. 피카소의 독보적인 세계는 거기서부터 시작이었다. 달밤에서 빠져나와 화창한 대낮을 본 것 같았을 것이다. 유럽의 전통을 벗어나서 새로운 예술방식을 찾아내서 20세기 미술을 만들어낸 것이었다. 피카소의 부엉새는 박제된 그것이 아니라 직관으로 빚어낸 참 부엉새였다.

사람들이 그림을 하도 많이들 그리다 보니 이제는 그림들을 모델 삼아 그림을 그린다. 그리하여 그림들은 또다시 박제 그림이 된다. 새를 그렸으되 날지 못하는 새가 되고 풍경을 그렸으

되 박제 풍경이 되어 생기 없는 나무가 된다. 아침 해 떠오르는 것을 보라. 저녁 해 지는 모습을 보라. 저 매일처럼 새로운, 영원히 새로운 태양을 보라. 박제될 틈새를 생각할 수조차 없다.

MOMA(뉴욕 현대미술관) 상설관에는 앙리 루소의 커다란 그림 두 점이 걸려 있다. 달밤에 사자가 있고 누워 있는 사람이 있는 그림. 또 원시림 속에서 노는 동물 그림이 그것이다. 갈 적마다 자리는 달라졌어도 언제나 걸려 있었다. 내 눈에는 그 루소의 그림들이 항상 건강하게 보였다. 왜 그랬을까. 지성이라든지 이성이라든지 그런 것이 안 보여서일까. 저 시원의 곳, 시간조차도 멈춘 영성의 고요로운 그런 세계를 만나는 것 같아서였을까.

피카소가 젊을 때 나이 먹은 앙리 루소를 만났다. 루소가 한 말, "너하고 나하고는 20세기의 대가이고 천재인데 너는 고대적인 의미에서 그렇고 나는 모던한 면에서 그러하다." 사실 그 시절에는 앙리 루소를 알아보는 사람이 별로 없었던 시기였다. 웬일인지 이 두 사람의 우화는 내 일생을 계속 따라다니고 있었다. 현실을 초월하고 시대를 초월하고 역사가 만들어놓은 법을 다 초월하고 잔잔한 무법의 천지를 오로지 내 법我法으로 어린애와 같이 산 사람들이었다.

기술이 드러나는 그림은 곧 지루해진다. 일시적으로는 사람 눈에 혹하지만 영원한 시간은 견뎌내지 못한다. 큰 수레는 요란한 소리를 내지 못한다. 어리숙한 것이 높은 것이다. 이기려고

하는 심성은 사람의 얕은 욕심일 뿐이다. 포기하고 새로 시작하는 것이 낫다. 모른다고 하는 것은 아는 것의 어머니이다. 누가 한 말이던가. 아는 것으로부터의 자유라는 말이 있다. 참 그림은 아는 것으로부터 벗어나면서부터 비로소 시작일 것 같다.

나는 어디에서 왔으며 어디로 갈 것인가. 지금 어디에 있는가.

한국의 불교 조각을 돌아보며

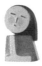

인도 땅 복판으로 갠지스강이 흐르고 있다. 갠지스 강가에 바라나시가 있고 그 옆에 사라나트라는 작은 도시가 있었다. 그곳에 박물관이 하나 있는데 내 기억으로는 불교 조각이 주조를 이루고 있었던 것 같다. 현관을 들어서면서 나오는 첫 번째 방 한가운데에 돌사자 조각이 있고 그 옆에는 아름다운 청년 부처 조각이 있었다.

　나중에 알고 보니 이 두 개의 형상은 인도를 상징하는, 말하자면 간판 형상이 되고 있었다. 아쇼카왕 대의 조각이 아닐까 싶었다. 불교에서 나온 형상이 인도라는 한 나라의 상징물로 되고 있는 것을 알고서 나는 적이 놀랐다. 사실 그러한 예는 세계

여러 나라에 허다하게 있었다. 우리나라에서 금동미륵반가상과 경주 석굴암 조각은 종교를 떠나서 한국을 상징하는 얼굴처럼 되어가고 있고, 파리 하면 노트르담 사원이 그렇고, 그리스 하면 비너스와 파르테논 신전이 그렇고 이집트 하면 피라미드를 떠올리게 된다. 터키라는 나라에는 소피아 성당이 있고 로마에는 베드로 성당이 그러하다.

내가 옛날 세계를 일주하고서 돌아와 다음 날 찾아간 데가 국립박물관이었다. 금동미륵반가상을 보기 위해서였다. 그다음 날 찾아간 데가 경주의 석굴암이었다. 아름답다! 그날의 감격을 지금도 잊을 수가 없다. 한국의 미, 그 표본을 보기 위해서 석굴암을 찾아간 것이었다. 불교라는 큰 사상이 조형예술을 만나서 극동의 아침 경주에다가 기적의 꽃을 피운 것이다. 아시아 넓은 천지에 2천 년에 걸쳐서 수많은 불상이 만들어졌는데 그 정수가 어찌해서 한국 땅에서 나왔는지 정말 신기한 일이었다. 인도, 중국, 동남아, 어디를 가봐도 석굴암만 한 예술을 만날 수가 없었다. 언젠가 김수환 추기경이 이런 말씀을 하였다. 로마의 호텔방에서 무슨 책을 보던 중에 석굴암 조각 이야기가 있었는데 '아시아의 빛'이라 쓰여 있었다 하는 말씀이었다. 서양의 학자가 그런 표현을 했기 때문에 더욱 인상이 깊었다는 것이다. 내가 본 것으로는 일본 어떤 학자의 견해였는데 아시아의 불교 조각 중에 석굴암이 으뜸이라 하였다. 아름다움에다 원대한 사상

을 품고 성스러운 경지를 머금고 있다. 아시아 불교권에서는 말할 것도 없고 5천 년 세계 조각의 역사를 다 훑어보아도 석굴암 조각과 같은 완전한 아름다움의 형상은 볼 수가 없었다.

부여에 갈 때면 나는 낙화암 밑에서 백마강 배를 탄다. 그리고 백제탑 밑에서 머물다가 온다. 백제탑은 황혼 빛으로 볼 때 더욱 운치가 있다. 아, 이 멋스러움은……. 그리하여 이런 형상은 부여와 같은 평평한 땅에서 더없이 잘 어울린다. 1천5백 년 전 저렇게 만들고 싶었던 그 조각가는 장인의 경계를 넘어서 분명 시인이었다. 거기에서 남쪽으로 백 리를 내려가면 왕궁리 오층탑이 있다. 그 앞 벌판에는 두 개의 석상이 서 있는데 백날을 하루같이 오늘도 거기 그렇게 서 있다. 왕궁리 탑은 판재板材 돌들이 저절로 그렇게 모양 지어 올라앉아서 탑이 된 것처럼 자연스럽고 그 균제의 미는 중국의 탑들이 근접할 수 없는 높음이 있다.

충남 논산에는 미륵석상이 있다. 한국의 돌조각 중에 그 크기를 따를 데가 없다. 특히 가슴에 얹혀 있는 두 손의 조각이 나의 상상을 초월하였다. 나는 그동안 수를 헤아리기 어려울 만큼 많은 손의 조각을 보아왔다. 그렇지만 논산의 미륵 그 손만큼 유창하고 조형적으로 수려하게 만들어진 손을 본 적이 없다. 그런데 그 아래 안내판에는 마치 그 미륵상이 졸작인 것처럼 쓰여 있었다. 도처에 안내판이 그러했다. 혹 일본 사람들이 써놓은 것

을 참고했던 것이 아닐까도 생각되었다. 수안보의 관음석상, 파주의 마애불석상에도 그런 안내판이 있었던 것 같다.

파주의 마애불 조각에서 그 합장한 손이 또한 희한하였다. 하도 독특해서 석상 위에 올라가서 손 모양을 살펴보았다. 그 손의 조각 만듦새가 어찌나 멋있는지 잊히지가 않는다. 장쾌하다 할까. 손의 크기가 엄청나다. 단순화시킨 소묘력 하며 어쩌면 손을 저렇게 크게 만들 생각을 하였을까. 수안보에 있는 관음석상은 머리에 얹은 관으로 해서 특별히 멋이 있다. 고려시대에는 석상이 모두 관을 쓰고 있다. 결과적으로 풍화에서 얼굴을 보호하는 데 주효하였다.

경주 남산은 그대로 큰 박물관이라 할 만하다. 그 멋과 아름다움을 찬찬히 살피려면 아마도 몇 주일이 필요할 것이고 아침 빛, 저녁 빛을 골라서 찾으려면 몇몇 해가 필요할 것이다.

한국인의 미의식이 불교라는 종교를 만나 조형예술을 통해서 잘 발휘된 것이 아닐까 싶다. 지금 한국의 문화적 자산 중에 상당한 분량이 불교 문화재라고 한다. 1천5백 년이라는 긴 시간이 있었기는 했지만 한국인의 정서와 남다른 정성이 함께 있었기 때문일 것이다. 어째서 한국 땅에서만 그렇게 훌륭한 불교 그림이 나올 수 있었는가. 인도에서, 중국에서, 동남아 여러 나라에서 한국만치 훌륭한 불교미술이 못 나온 이유가 무엇인가. 불교 이념과 불교 정신이 형태로서 가장 높이 성공한 예가 한국의 불

교미술이었다는 것이다. 예술이 성스러움에까지 도달한 것. 야스퍼스는 한국의 불교 조각에다가 이렇게 찬讚하였다.

"오늘에까지 수십 년간 철학자로서 살아오는 가운데 나는 이것만큼 인간 실존의 참된 평화의 모습을 구현한 예술품을 아직 본 적이 없었다. 그것은 지상地上에 있어서 모든 시간적인 것의 속박을 넘어서 도달한 인간 존재의 가장 청정淸淨하고 원만한 그리고 가장 영원한 모습의 심벌이다. 이 불상은 우리 인간이 갖는 마음의 영원한 평화의 이상을 실로 남김없이 최고도로 표징하고 있다."

(일본 교토의 고류지廣隆寺에 있는 목조미륵반가상을 보고서 한 말)

종교는 형상이 없어서 예술을 필요로 하고 예술은 더 깊고 더 넓은 데로 나아가기 위해서 종교로 돌아가기 마련이다. 종교와 예술은 상호 보완적이랄 수가 있다. 인류 문화의 태반이 이 두 가지 가치가 만나서 만들어낸 소산이었다. 특히 서양에서는 그리스도교미술이 그러했고 아시아에서는 불교미술이 그러했다.

동양과 서양에서 장장 1천5백 년간에 걸쳐서 문화의 꽃을 피웠다. 위대한 사상과 아름다움이라는 것이 만나서 찬란한 예술이 탄생했다는 것이다. 예술과 종교는 그 성질과 지향하는 바가 다르다고 한다. 어떤 학자는 말하기를, 영원에서 만날 수 있다고 했다. 그 말속에는 인위적인 접합으로는 위험하다는 뜻이 들어

있다. 종교가 예술을 지배할 때 예술은 쇠퇴했고 예술이 종교를 벗어날 때 예술은 공허해졌다. 종교와 예술은 한 뿌리에서 나왔다. 그래서 서로가 서로를 필요로 한다고도 한다.

한국 미술의 과거 현재 미래

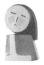

지금은 헐려서 없어진 광화문 중앙청 건물이 한때 국립중앙박물관으로 쓰인 일이 있었다. 그곳 고대 유물이 놓여 있었던 방이 내 기억 속에 확연히 살아 있다. 그 안에서 빗살무늬 토기와 돌도끼가 웬일인지 잊히지 않는다. 묘한 아취와 정감이 있었다. 지금 생각하면 그것은 우리나라 고대의 보통 생활 유물이지만 뒷날 수천 년을 흐르는 한국 미술의 원형이 아니었던가, 그런 생각을 하였다.

프랑스 파리에는 동양박물관이 있다. 내가 처음 갔을 때 어떤 한구석의 공기가 이상해서 달려가서 보았더니 조선시대의 도자기가 몇 점 있는 것이었다. 뉴욕 메트로폴리탄 박물관에는 한·

중·일, 아시아 삼국의 전시관이 서로 이웃하고 있다. 그런데 나라마다 그 성격이 모두 달랐다. 한국관에서 느껴지는 것은 포근한 정감이었다.

크게 보면 지구가 한동네라 할 수 있다. 하지만 지역별로 볼 때면 역사가 달라서 그런지 나라마다 미술의 형태라는 게 각각 다른 특징이 있었다. 동양과 서양이 달랐다. 중동권, 아프리카권, 남아메리카권이 서로 달랐다. 교통이 좋아지면서 세계가 한 살림권으로 좁혀졌다. 그런데 재미있는 현상이 벌어지고 있다. 일종의 문화통폐합 같은 현상이 그것이다. 어떤 것은 없어지고 어떤 것은 확장 강화된다는 것이다. 자연 현상이긴 하지만 소멸되는 쪽에서 보면 어떤 안타까움 같은 게 있다. 지역의 특수성이 여지없이 사라져 없어지는 것을 볼 때 그러하다.

세상에는 다양한 꽃들이 다투어 피고 있다. 아름다운 현상이 아닌가. 내가 어릴 때는 색동저고리를 많이 입었다. 그런데 그것이 한때 없어졌다가 요즘 심심찮게 되살아나는 것을 본다.

우리나라 삼국시대에는 불상을 참 잘 만들었다. 불상은 파키스탄으로부터 시작돼서 인도, 동남아, 중국, 한국 등으로 번졌다. 이후 약 1천5백 년 동안 무수한 불상이 만들어졌다. 그 수없이 많은 불상 조각 가운데에서 우리 금동미륵반가상과 석굴암 불상이 가장 뛰어나게 아름답다고 한다. 어째서 극동의 작은 나라에서 그런 훌륭한 예술이 나왔는가. 불교권 전체에서 가장 뛰

어났다고 하는 것은 세계가 다 인정한 바이다. 그런데 내가 볼 때에는 세계 조각 전체 역사 속에서도 주목해야 할 일이라고 생각한다. 그리스나 이집트나 로마에서는 볼 수 없는 사랑과 행복이라는 인류의 영원한 이상이 아낌없이 표현되어 있기 때문이다. 미를 넘어서 인간 존재의 가장 청정하고 원만한 모습을 실현하고 있다는 점에서 그렇다.

고려시대에는 불화라는 모습으로 나타났다. 세계 불교권 전체에서 고려 불화만큼 아름다운 불교 그림이 없다는 것이다. 그것도 이상한 것이, 어째서 인도에서 못 나오고 중국에서 못 나오고 극동의 이 작은 나라에서 나올 수가 있었던가. 더할 수 없이 독특한 양식으로 더할 수 없는 아름다움에 도달한 정신미의 원형.

고려시대에는 또 좋은 도자기가 나왔다. 중국에서 도입된 기술이기는 하지만 빗살무늬 토기와 돌도끼와 불상 조각을 만들어온 조상들의 솜씨가 도자기의 형태로 나타난 것으로 보인다. 그릇의 미美만이 아니고 종교적 사상이 함께해서 기능을 넘어 더 높은 예술의 품격으로 형상화되었다.

조선시대에는 서화예술보다도 민화와 도예 등 장인미술에서 우리 민족의 특수성이 잘 표현되었다. 서화예술은 중국이 워낙 높고 깊기 때문인지 극복하지 못하고 모방에 치우친 나머지 변혁을 이루지 못하였다. 기예를 천시한 당시의 풍토 탓도 있겠다.

고려시대 수준 높은 불화가 조선시대에는 민화로 계승되어, 그리하여 불화와는 또 다른 양식을 만들어냈다. 민화야말로 조선시대를 대표하는 예술형식이 아닐지, 나는 그런 생각을 한다.

고려의 불화와 조선의 민화가 일본으로 건너가서 우키요에가 된 것이 아닐까. 우리나라의 불화와 민화는 중국 그림하고도 다르고 인도 그림하고도 다르다. 거기에는 좋은 예술에서 볼 수 있는 감격이 있다. 미에는 감격이 있는 것이다.

삼국시대의 불상 조각과 고려의 불화와 조선의 민화와 그리고 청자, 백자, 분청 그릇을 함께 놓는 그런 작은 박물관을 상상으로 그려본다. 그것은 나의 한국 공상미술관空想美術館이다.

20세기 초에 조선은 일본의 식민지가 되었다. 그래도 다행한 일은 1945년, 36년 만에 해방이 되었다는 것이다. 만약에 지금까지 계속 그랬더라면 우리는 말도 다 잊어버리고 역사마저도 다 잊어버렸을 것이다. 일본은 서울에다 조선총독부 미술전람회를 만들고 한국 미술을 주도하였다. 역사나 사상은 배제되었다. 일본 미술을 액면 그대로 전수받았다. 동양화는 일본화로 둔갑되었다.

식민지에서 벗어나면서 1950년 우리는 남북의 처절한 동족전쟁을 겪었다. 왜관까지 밀려났다가 신의주까지 쳐올라갔다가 다시 휴전선에서 정전하였다. 우리는 대변혁의 시대를 겪었다. 서구의 문화가 물밀듯이 들어왔다. 그 모든 난리를 극복하고 정

신을 차리는 데 50년이 걸린 셈이다. 아직도 우리는 민족 분단의 고통을 풀지 못하고 있다. 그러나 우리는 민족적 자존을 회복하고 세계가 주목할 만한 문화적 기반을 확립하였다.

한국의 현대미술은 아시아의 주역으로 급부상하였다. 일본이 망상을 깨지 못하고 과거에 안주하는 사이 한국의 젊은이들이 세계를 무대로 비상하였다. 시행의 착오도 많이 겪었다. 이제 우리는 우리의 진실을 살아야 할 때가 왔다.

그런데 우리는 언제부터인가 우리 위에 무언가 있다고 생각한 것 같다. 중국이 있고 일본이 있고 미국이 있고 유럽이 있고 그렇게 위에 큰 것이 있어서 우리는 '아직'이라는 생각이 잠재적으로 있었던 게 아닌가 싶다.

미국 미술이 유럽 미술로부터 독립된 것은 2차 세계대전 이후 잭슨 폴록, 데이비드 스미스부터일 것이다. 영국이라는 나라가 대륙 변방에 있어서 오랫동안 이탈리아로부터 독일로부터 프랑스로부터 영향을 받았다. 그러다가 존 러스킨이라는 큰 학자가 터너William Turner론을 쓰면서 영국의 자존심을 일깨워 세웠다. 20세기에는 허버트 리드가 영국 미술을 세계정상급에 올려놓았다. 그 작업이 성공한 것은 첫째로는 허버트 리드에 대한 믿음 때문일 것이다.

영향을 받는 입장에서 그것을 극복하고 홀로 서야 한다는 것이다. 평가하는 쪽에서도 그렇다. 문화 패권주의라는 것이 무시

할 수만 없는 현실이다. 서양의 어떤 것을 우위에 놓고서 그것을 기준으로 비교해서 평가하게 된다. 예술은 독자적으로 혼자서야 하는 것이다. 한국의 현대미술이 그런 충분한 여건과 자양을 갖추고 있는데, 찾으려고 하는 노력이 부족한 것이 아닐까 반성할 일이다. 중요한 것은 예술이 무엇인가에 대하여, 그러한 근본문제에 입각해서 생각을 펴나가야 할 것이 아니겠는가 하는 것이다.

오늘의 미술, 어디로 가는가

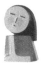

지난해 여름 이탈리아 현대 교회건축을 돌아보는 긴 여행을 한 일이 있습니다. 미술가들 40여 명이 무리를 이루었습니다. 미술 관은 들어가지 않고 새 성당만 골라서 보고 다녔는데 하나도 어 색하지 않았다는 것 또한 이상한 일이었습니다. 미술관들은 대 개 본 사람들이 돼서 그랬던지도 모릅니다.

지나는 길에 베네치아에서 하루를 지냈습니다. 마침 그곳에 서는 베네치아 비엔날레라는 특별행사가 열리고 있었습니다. 한나절 자유 시간을 가졌는데 대부분의 사람들이 그 국제미술 행사장엘 갔습니다. 세계 여러 나라의 전시장이 건립되어 있고 각 나라 미술의 경기장과도 같은 성격을 하고 있었습니다. 미술

작품을 놓고 어떻게 나라별로 또 작가별로 일등이다 이등이다 하고 상을 만들 수 있느냐 하고 말썽도 많았지만, 그래도 격년제로 꾸준히 행사가 되고 있습니다.

우리 일행은 몇 시간의 관람 시간만 정해주고 각자 자유 행동을 하기로 했습니다. 그런데 보고 나와서 모두 아무 말도 없는 것입니다. 좋다든지 별 볼일 없다든지 아무도 그 소견을 말하지 않았습니다. 왜 그랬을까. 그 후로도 또 한국에 돌아와서도 별말이 없는데 나는 그 점을 이상하게 생각하고 있는 것입니다. 왜 아무도 논평을 하지 않는 것일까.

캔버스 그림은 거의 없었던 것 같고 대부분 입체의 성격을 하고 있었지만 지난날의 이른바 조각이라 이름하던 입체는 한 점도 눈에 띄지 않았습니다. 그림이다 조각이다 하는 개념은 지나간 이야기입니다. 장차는 예술이란 것이 아예 없어지는 게 아닌가. 그런 생각을 하면서 나는 참으로 착잡했습니다. 예술이란 무엇이며 이 세상에서 무슨 역할을 해야 하며 어떤 모습을 하고 있어야 하는가.

솔직히 말해서 나는 알 수가 없었습니다. 그 형태들은 무언가, 어떤 사상을 담고 있는 듯싶었습니다. 20세기 미술이 끝에 가서 미니멀리즘이라 해서, 안 그리고 안 만드는 형태로 되었습니다. 내가 기획만 하고 다른 사람 시켜서 해도 되는 일입니다. 형태는 그냥 있을 뿐이고 말을 철저히 지웠습니다. 상징마저도 지웠

습니다. 거기에 대한 반발이 요즘과 같은 형태를 유발했는지도 모릅니다. 그래서 무언지는 모르지만 모두가 무슨 심각한 이야기를 하고 있는 것으로 내게 비치는 것이었습니다. 그래서 생각했습니다. 그러려면 글로 표현했으면 보다 효과적이지 않았을까. 굳이 내가 못 알아듣는 어려운 말로, 또 내가 못 알아듣는 몸짓을 하고 있을 필요가 있을 것인가. 글로 하면 안 되는 무슨 절박한 이유라도 있는가.

나는 여러 사람들한테 내 솔직한 심정을 말했습니다. 어떻게든지 빨리 그 궁금증이 풀리기를 바랐기 때문입니다. 그러나 아무도 내게 속 시원한 답을 해주는 이가 없었습니다.

어떤 날 저명한 미술평론가를 만났습니다. 또 그것을 물었습니다. 새로운 세계를 창출하기 위한 과도적 현상인가, 아름답기는커녕 난장판 같은데 내가 모르는 저런 현상을 좋다고 알아듣는 사람들이 소수라도 있을 것이 아닌가, 나도 좀 알았으면 좋겠다, 그런 말을 했습니다. 그 평론가 말이 이러했습니다. 자기는 첫날 오픈 행사 때 갔는데, 미국의 저명한 미술평론가의 한 페이지짜리 글이 무더기로 길에 뿌려져 있어서 주워 보았다, 그 내용인즉 첫머리가 이렇게 시작되었더라 하는 것입니다. 아주 명문이었습니다. 그 말 그대로 여기 옮길 수는 없으나 뜻으로 보면 이런 이야기였습니다. "여기 들어가시는 이들이여, 예술이라든지, 아름다움이라든지 하는 것을 보고자 하는 기대는 여기

서 아예 깨끗이 버리시오." 그러면서 모른다는 것이 하나도 부끄러울 게 없다 하는 말과 함께 흥미 있는 예를 들어 나의 이해를 구하는 것이었습니다.

옛날 벽시계에는 추가 달려 있어서 왼쪽으로 갔다 오른쪽으로 갔다가 합니다. 그 추가 지금 왼쪽으로 가고 있는데 끝까지 가면 오른쪽으로 돌아온다, 그러면서 아직 조금 더 왼쪽으로 갈 여지가 남아 있는 형국이라는 것입니다. 그러면서 지금 그 반동의 징후가 시작되고 있다는 것입니다. 얼마 전 일본의 어떤 큰 미술관에서 특별한 전시회를 하고 있었는데, 진, 선, 미, 행복 등, 인간의 궁극적인 물음에 대한 작품들을 모았다는 이야기를 전해주는 것이었습니다. ─반동의 징후는 여러 곳에서 나타나고 있다. 시계추는 갈 데까지 가야지 그러고서 되돌아오게 되어 있다. ─나는 모처럼 마음이 후련했습니다.

예로부터 그림이란 것은 우리들 인간의 삶과 그 이상理想이 형태로 실현되는 것입니다. 요즘 세상은 종교 따로, 예술 따로, 사는 것 따로, 이렇게 분리되어 있습니다. 진선미 일체를 절대가치로 보는 것은 옛이야기입니다. 아름다움을 보는 잣대가 부서진 듯싶습니다. 감격이라든지 심금을 울린다든지 하는 것을 찾아볼 수가 없습니다. 지난날의 위대한 예술은 모두 잘못되었다는 말인가. 뒤샹Marcel Duchamp이 변기를 거꾸로 놓고 〈샘〉이라고 명명한 이래, 20세기 미술은 되도록 안 그리는 방향으로 변

화한 것이 사실입니다. 예술의 효용가치도 전면으로 부정되었습니다. 변화 자체가 예술의 목표일 수는 없습니다. 예술의 가치가 남의 형태와 다르다는 데에 있는 것은 절대로 아닙니다. 생명 본연의 모습이 아름다움일 것입니다. 문명은 발달한다는데 세상은 왜 어지럽게만 되어가고 있는가. 문명과 평화는 아무 상관도 없는 것인가.

중앙박물관에 있는 청동미륵반가상을 보면 왜 그렇게도 좋은지. 천수백 년 전에 만들어진 것이지만 저럴 수가 있는가, 하고 볼 때마다 감탄을 합니다. 네덜란드의 예술가 페르메이르의 소녀상, 그 옆얼굴 그림 사진만 보아도 마음이 맑아지는 듯싶습니다. 이탈리아의 현대화가 조르조 모란디의 정물 그림을 볼 때면 선방에 앉아 있다는 착각이 일어납니다. 그 속에 무엇이 들어 있길래 저 심원한 곳으로 나의 마음을 끌고 가는 것일까요.

지금 이 세상에는 나와 같은 생각을 하고 있는 사람들이 얼마든지 많을 것으로 생각합니다. 세상은 내가 바람직하지 않다고 생각하는 방향으로 열심히 가고 있습니다. 모든 것은 변합니다. 예술도 변해야 합니다. 그러나 사람의 심성에는 변하지 않는 것이 있습니다. 변하지 않는 분모 위에 변하는 분자가 있는 것입니다. 변하지 않는 것은 영원입니다. 요즘 세상이 영원을 잃어버리고 생하고 멸하는 찰나에 매여 있는 것이나 아닌지. 아름다움은 영원과 한 몸인 것을 나는 믿고 싶습니다. 영원이란 다른 말

로 하면 사랑입니다. 그림이란 것은 사랑을 분모로 하고 있어야 합니다. 그것이 변함없는 진리라고 나는 믿고 싶습니다.

라디오에서 베토벤의 〈전원〉 교향곡이 흘러나옵니다. 모차르트의 피아노 협주곡이 흘러나옵니다. 나는 일손을 놓고 곡이 끝날 때까지 숨죽여 듣습니다. 아름다움에 취해서…….

조형예술
– 그 의미의 있음과 없음에 관하여

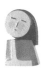

2004년 10월 예술원 국제심포지엄의 발표자 중에 미국의 코네티컷 주립대 명예교수 랜싱 존스라는 분이 있었습니다. 그의 주제가 '미국 미술의 데카당스 시대'였습니다. 2차 세계대전 이후 미국의 현대미술을 예술의 데카당스 시대라 규정지은 것입니다. 데카당décadent이라는 말은 쇠퇴라는 뜻을 갖습니다. 말하자면 미국 미술이 쇠퇴의 길을 열심히 가고 있다는 것을 설명하는 말입니다. 그분은 이것이 자기의 논지가 아니고 그가 존경하는 선배 학자의 저술《여명에서 쇠락까지》라는 책에 근거한다는 말을 전제하고 있었습니다. 그 책은 2000년에 발간되었는데, 르네상스 이후 서구문화 5백 년에 걸친 방대한 연구라는 설명으

로부터 시작해서 데카당스라는 단어 자체가 부정적 의미를 지닌다는 것을 덧붙였습니다. 그는 미국 미술을 다음과 같은 말로 단정 짓고 있었습니다.

"추상표현주의가 미국에서 자리를 잡고 난 이후 여러 가지 양식들이 마치 토끼가 새끼를 낳듯 번성해왔다. 하지만 각 범주들은 의미심장한 존재로 발전하기 전에 짧게도 그 생명이 끝났다. 미래를 약속해주지 못했기 때문에 단명하게 사라져간 것이라 생각한다. 아니면 이미 잉태될 때 자기 파멸의 씨앗을 담고 있었던 것이 아니었을까."

그리고 그가 말한 결론을 원문 그대로 여기 옮기고자 합니다. 랜싱 교수는 매우 은유적인 표현으로 자기의 견해를 밝히고 있습니다. 내가 보기에도 그러한 방법이 더 온당하고 전달이 더 잘될 것 같았습니다.

"희망은 인간의 가슴에서 영원히 솟구쳐 나온다. 어느 날 오후, 나는 내 마음속에 생겨나고 있는 혼돈을 되짚어보며 눈을 감고 의자에 기대고 있었다. 그때 내 눈앞에 웅장한 산봉우리가 보였고 그 아래 녹색의 넓은 계곡이 펼쳐져 있었다. 계곡 바닥에서 많은 사람들의 활동이 이루어지고 있는 것을 볼 수 있었다. 사람들이 무

리를 지어 무언가를 개발하는 데 열심하고 있었다. 옆에서 무슨 활동을 하고 있는지 완전히 망각한 채 자신들의 일에만 전념하고 있는 것이었다. 각 집단이 자신들만의 편협한 프로젝트에 심취하고 있었고 이웃에게서 무언가 배운다는 것은 불가능한 상태였다. 그렇게 하기에는 그들에게 비전이 없고 멀리 보는 눈이 없는 것으로 보였다. 시간이 무르익었다. 어떤 때가 온 것이다. 한 집단이 기본적이고 기초적인 어떤 진실을 발견하였다. 그리하여 그 진실을 기치로 세우고 산을 오르기 시작하였다. 다른 한 집단이 그 진실됨을 인정하고 이해하였다. 그래서 기치를 든 사람들과 함께 하나가 되어 산을 올랐다. 모두 하나의 이상을 향해 나아간 것이었다. 결국 이들은 산 정상에서 새로운 세계를 발견하였다. 그곳에서 새로운 시대 새로운 예술과 새로운 문화의 한 막이 전개되었다."

몇 해 전에 베네치아 비엔날레를 본 일이 있습니다. 40명의 미술인들과 함께한 여행길에서 생긴 일입니다. 그 뜨거운 여름날 힘들게 전시장들을 다녔습니다. 그런데, 보고 나와서 40명의 미술가들이 아무도 그 소감을 말하는 사람이 없는 것입니다. 어떠냐고 물어도 대답하는 사람이 없었습니다. 돌아와서도 여러 사람한테 그 베네치아 비엔날레의 작품성에 대해서 물었습니다.

한번은 어떤 자리에서 평론가 친구를 만났습니다. 점심 먹는 자리에서 또 그 이야기를 꺼냈습니다. 그분 말씀이 이러했습니

다. 자기는 첫날 오픈 행사 때 갔다는 것입니다. 그런데 표 파는 곳 그 앞마당에 간단한 인쇄물이 놓여 있어서 주워보니 앞줄에, "전시장에 들어가시는 여러분, 아름다운 작품을 보고자 하는 관심과 기대를 여기에서 버리십시오" 하는 말이 적혀 있더라는 말이었습니다. 미국의 어떤 평론가의 글이었다고 합니다.

그러면서 그분 하는 말이, 역사란 것은 시계추와 같이 오른쪽에서 왼쪽으로 왼쪽에서 오른쪽으로 왔다 갔다 계속 반복한다는 것이고 지금 그 시계추가 왼쪽으로 가고 있다는 것입니다. 그 추가 갈 데까지 다 가야만 반동으로 다시 오른쪽으로 간다는 말입니다. 그분이 강조하는 뜻은 가는 시계추를 막을 수 없다는 것입니다. 갈 데까지 다 가서야 돌아온다, 그런 말이었습니다. 시계추가 어느 방향으로 가고 있는데 그것을 막을 수는 없는 것이고 그러나 반동의 징후는 도처에 있다, 예를 들어서 베네치아에 뿌려진 그 평론가의 글도 그중의 하나인 것이다, 그런 이야기였습니다. 반동의 징후는 여러 곳에서 볼 수 있다, 그러나 시계추는 가던 길을 더 가야만 한다, 그런 말입니다. 나의 궁금증이 일단은 풀렸습니다. 베네치아 비엔날레 그 현대미술에 나타난 한 현상, 나만 모르는 것이 아니라 일반적으로 그런가 보다 하고 안심이 생겼습니다. 그럴 무렵에 미국 랜싱 존스 교수의 강의를 듣게 된 것이고 반동의 징후는 여러 곳에 있다는 것을 다시 확인하게 된 것입니다.

지난 수십 년간 세계의 곳곳을 다니면서 많은 지역의 위대한 문화유산을 참관하였습니다. 동서와 고금을 막론하고 인류는 끊일 사이 없이 고등한 가치를 탐구하고 그 흔적을 후대에 남기고 있었습니다. 그중에서도 특히나 감격한 몇몇의 조형물들을 상기해보고자 합니다. 이집트 땅에 있는 룩소르의 기둥들과 아테네 언덕 아크로폴리스의 기둥들과 인도의 타지마할과 바르셀로나의 성가족 성당이 그것입니다. 성가족 성당은 아직도 백 년년은 더 지어야 끝날까 말까 한 건축물이고 룩소르나 아크로폴리스는 기둥들만 열 지어 있을 뿐이고 타지마할만이 완전무결한 모습을 유지하고 있었습니다. 종교를 기초로 하고 있는 점에서는 한가지로 같았습니다. 그러나 성격은 각기 달랐습니다. 룩소르 신전의 기둥들과 아직 절반의 공사가 남은 바르셀로나의 성가족 성당에서는 영원함과 장엄함과 초자연적인 어떤 힘을 느낄 수 있었고 아크로폴리스의 기둥들과 타지마할에서는 진실로 순결한 아름다움에 감동한 것입니다. 인간의 정신이 어떻게 이렇게까지 높은 지경을 만들 수 있었나, 상상을 초월하는 세계로 보였습니다.

언젠가 타이페이 고궁박물관에 갔을 때 중국의 도자기 특별전이 열리고 있었습니다. 이것이 예술이다 하고 나는 감격했습니다. 멕시코를 여행할 때 마침 어떤 박물관에서 마야 미술 특별전이 열리고 있었습니다. 그때의 감격을 잊을 수가 없습니다.

사람 손으로 만든 형상들로 하여금 사람이 이렇게 기쁘고 감격하고 취할 수 있게 하는 저 힘은 무엇이란 말인가. 이것이 아름다움이란 것인가. 시스티나 성당 천장 미켈란젤로의 그림들을 볼 때도 그러했습니다. 한 인간이 이렇게까지 할 수 있는 것일까 하고 사람들은 입을 열지 못합니다.

무언가를 볼 때, 나는 무슨 일을 어떻게 할 것인가에 대해서 생각합니다. 학자들이 보는 입장하고는 그런 점에서 다르다는 것입니다. 이탈리아에서 르네상스라는 시대는 위대한 역사를 만들었습니다. 화가 보티첼리는 〈비너스의 탄생〉이라는 그림을 그렸습니다. 실오라기 하나 걸치지 않은 순전한 나체를 그린 것입니다. 유럽의 미술사에서 천 년이 넘게 나체 그림이 없었다는 것을 생각하면 그것은 대단한 혁명이었습니다. 중세 그리스도교의 인습과 그 허물을 대담하게 벗은 것입니다. 그리스의 순수 조형정신을 다시 받아들인 것입니다.

그리하여 르네상스 미술의 꽃이 피어나게 되었습니다. 그 절정의 시기에 미켈란젤로가 있었고 그는 생의 마지막에 론다니니의 피에타를 만든 것입니다. 그것은 시대를 역행하는 정신의 산물입니다. 조형미를 넘어서 정신미精神美를 향하고 있는 것이었습니다. 그러나 뒷날 아무도 그 정신을 이은 사람이 없었습니다. 화려한 바로크로 걷잡을 수 없이 흘러가는 것입니다. 19세기 후반 인상파의 시대가 되면 이른바 의미가 예술에서 완전히

제거됩니다. 입체주의, 추상주의로 진행하면서 순수미의 시대가 절정에 도달하였습니다. 그리하여 미국의 랜싱 존스 교수가 말하는 쇠퇴의 시대로 들어서고 있는 것이 아닐지 싶습니다. 처음의 반동은 13세기 고딕에서부터 이미 시작되었다고 볼 수 있습니다. 그렇다면 지금까지 6백 년을 볼 수 있습니다. 이집트를 4천 년으로 본다면 중세를 천 년으로 본다면 르네상스 이후 6백 년은 길다고 볼 수 없는 일입니다.

앞을 보기 위해서는 지난날을 돌이켜볼 필요가 있습니다. 지나간 6백 년은 접어놓고 우선 20세기를 보겠습니다. 조각가로 순수미의 절정을 이룩했다고 볼 수 있는 브랑쿠시Constantin Brancuşi가 있습니다. 그 반대편에 자코메티가 있습니다. 시계추의 양극에 있으면서 누가 더 좋은지는 단정하기 어렵습니다. 그림으로는 몬드리안이 있고 그 반대편에 루오가 있습니다. 편의상 나는 극단적인 예를 들었습니다. 당세기 안에서도 반동은 있었다는 것입니다.

아름다움이란 게, 어떤 기준이 한정되어 있는 것 같지는 않습니다. 그리스의 조형 기준으로 이집트의 미를 잰다는 것은 무리가 따릅니다. 로마네스크 시대의 그리스도교 미술을 르네상스 시대의 미적 기준으로 잰다는 것은 무리가 있습니다. 동양과 서양의 문제도 아직 정리가 덜 되었습니다. 석도石濤의 그림과 다빈치의 그림을 동일한 논리로 분석할 수는 없습니다. 마야의 조

각들은 동서양 그리고 이집트, 중동 어디의 미술하고도 다릅니다. 그러나 아름답습니다. 아름다움이란 완성되는 성질의 것이 아닌 성심습니다. 그러기에 5천 년이 넘는 조형미술의 위대한 역사가 있지만 아직도 할 일은 끝도 없는 것입니다. 각 지역마다 각 시대마다 비교되기 어려운 서로 다른 미적 기준이란 것이 있어왔습니다. 지금 세계의 조형예술을 총괄하다 보니 완전한 것은 인간이 구현하지 못하는 것이 아닌가, 완전이라는 말에는 이성과 감성만으로는 접근하기 어려운 무엇이 포함되어 있는 것 같습니다.

내 머릿속으로 금동미륵반가상이 떠오릅니다. 석굴암 조각이 떠오릅니다. 이성과 감성에다 하나 더해서 영혼의 향기가 느껴지는 것입니다. 아름다움에다 하나를 더해서 거룩함과 영원함의 통공通功함을 보게 됩니다. 예술이 예술로서 홀로 있지 않고 종교와 철학과 그리고 삶과 융화할 때 보다 풍부하고 완성에 접근한다고 합니다.

철학자 야스퍼스가 일본 교토 고류지 목조미륵반가상에다 바친 헌사를 여기 옮기고자 합니다. 이 말은 우리나라 금동미륵반가상과 석굴암 조각에 더 어울리는 말로 들려서 그렇습니다. 나는 여태 예술작품에다 이러한 더할 수 없는 경의를 표한 예를 보지 못했습니다. 예술로서 표현할 수 있는 지고의 이상을 집약한 말 같아서입니다.

"오늘에까지 수십 년간 철학자로서 살아오는 가운데 나는 이것만큼 인간 실존의 참된 평화의 모습을 구현한 예술품을 아직 본 적이 없었다. 그것은 지상에 있어서 모든 시간적인 것의 속박을 넘어서 도달한 인간 존재의 가장 청정하고 원만한 그리고 가장 영원한 모습의 심벌이다. 이 불상은 우리 인간이 갖는 마음의 영원한 평화의 이상을 실로 남김없이 최고도로 표징하고 있다."

순수미와 정신미, 우미優美와 장엄미莊嚴美, 물질적인 것과 정신적인 것, 감각적인 것과 영적인 것 등 아름다움의 성격은 얼마든지 다를 수 있습니다. 그런 가운데에서도 완당의 〈세한도〉처럼 종합적으로 여러 성격을 두루 갖추고 있는 그림에 대해서 그런 경우를 눈여겨볼 필요가 있습니다. 석굴암처럼 높은 정신미도 다시 한 번 되새겨볼 일이 아닌가 생각됩니다. 미켈란젤로는 〈론다니니의 피에타〉를 만들 때 조형을 넘어 영적인 세계를 지향한 것입니다. 20세기의 루오나 자코메티의 경우를 생각해보는 뜻도 그러한 것입니다. 시계추가 진행하고 있는 반대편에로 눈을 돌려보자는 것입니다. 물이 낮은 데로 흘러가는 것은 자연현상입니다. 그러나 근원을 찾아가는 길은 거꾸로의 길, 거스름의 길입니다. 앙드레 말로는 '역행의 미학'이란 말로 표현하고 있습니다. 신천지新天地가 거기에 있을는지도 모릅니다.

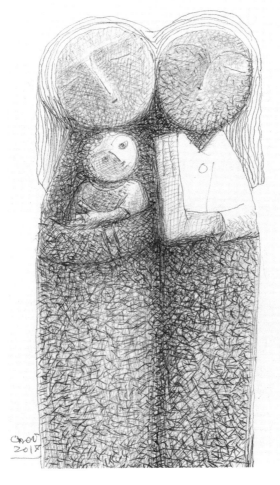

〈얼굴〉, 사인펜, 14.8×21.2cm, 2017

릴케의 시를 빌려서 내가 기도한다.
뜨거운 햇빛을 쏟아주셔서 익지 못한 가슴에
단물이 차게 하여주시고,
그런 천금의 시간을 하루만 더 내게 허락하여주소서.

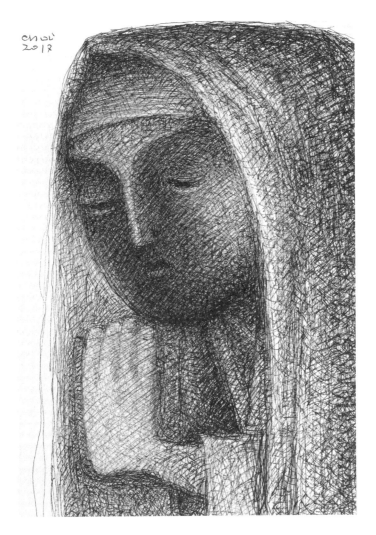

〈얼굴〉, 사인펜, 14.8×21.2cm, 2017

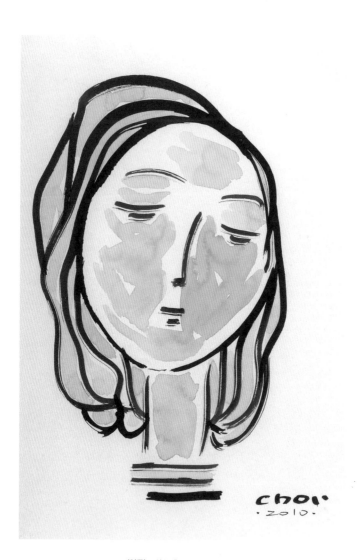

〈얼굴〉, 먹(수채), 26.2×38cm, 2010

그림 그리는 일은 어제 묻은 때를 지우는 일이다.
깨끗한 그림을 그리고 싶다.
좋은 그림은 타고나야 되는 것이라 한다.
그러나 깨끗한 그림은 노력하면 될 일이 아닐까.

나이 들어 예술 하는 일이 어린이 놀이하듯 즐거우면 얼마나 좋을까.

모든 목적성으로부터의 자유.

그래서 큰 예술가들이 모두가 어린이와 같이 돼야 한다고 했나 보다.

어린이가 어른이 됐다가 다시 어린이로 되돌아간다는 것이다.

그게 무슨 이치인지는 모른다. 그러나 아름다운 일인 것만은 분명하다.

A·P choi

〈얼굴〉, 먹(수채), 26.2×38cm, 2009

아름다움의 끝자리는 성스러움의 곳이 아닐까 하고 나는 생각합니다.
성스러운 곳은 어디인가. 이론으로 안다 해도 소용없는 일입니다.
삶이 거기에 당도해야 될 일이기 때문입니다.

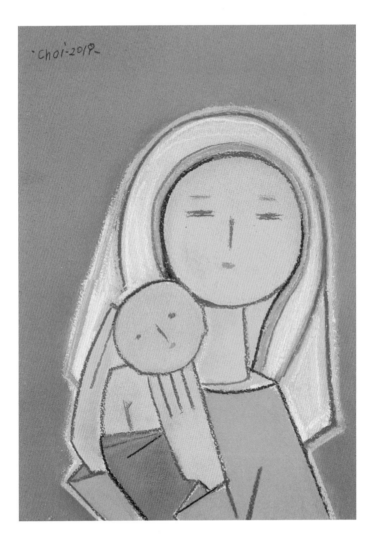

〈모자상〉, 파스텔, 25×35cm, 2019

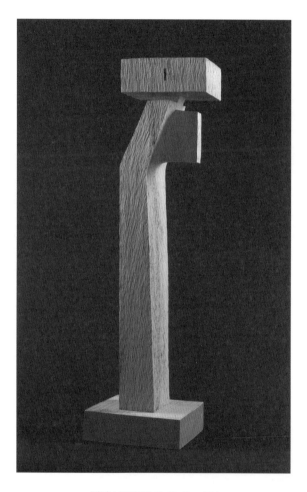

〈**기도**〉, 나무에 채색, 16×21×81cm, 2014

예술가는 자기 집을 짓고 거기에서 삶을 마칠 수 있어야 한다.
영원의 길목에다가 무너지지 않을 집을 지어야 한다.
허물었다 도로 쌓고 나는 매일같이 집 짓는 일을 하고 있다.

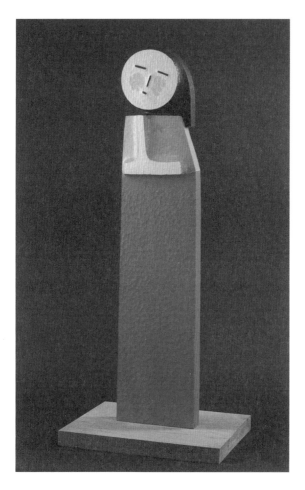

〈**기도하는 여인**〉, 나무에 채색, 23.5×7.5×111cm, 2013

아름다움은 영원과 한 몸인 것을 나는 믿고 싶습니다.
영원이란 다른 말로 하면 사랑입니다.
그림이란 것은 사랑을 분모로 하고 있어야 합니다.

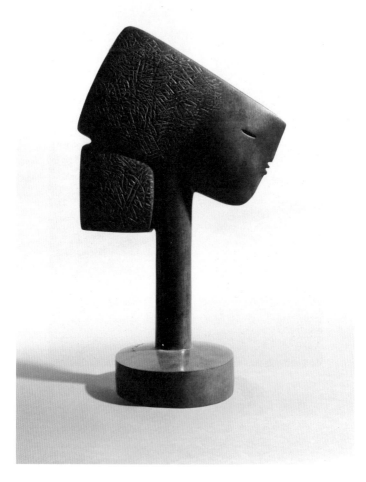

〈얼굴〉, 브론즈, 44.3×25.6×74.7cm, 1998

늙음이라는 말 속에는 한 생의 경험세계를 한눈으로 본다는 뜻이 있다.
무엇인들 안 보았겠는가. 그리고 어디로 가는가에 대해서 생각한다.
어디로 가는가. 어떻게 갈 것인가.

영원은 지금이란 우리 땅에다 사랑이라는 소낙비를 한없이 퍼붓고 있다.
어제도 오늘도 그리고 지금 여기에도.
그리고 우리들의 가슴 안에다가도……

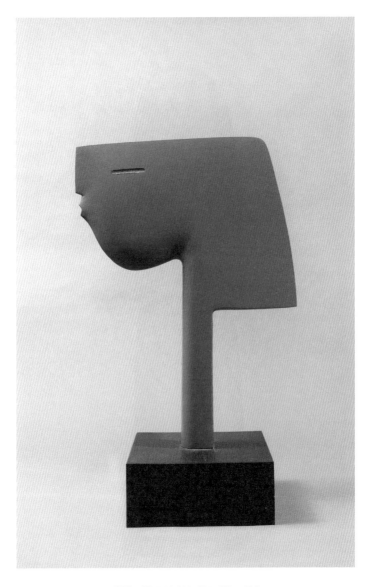

〈얼굴〉. 나무에 채색, 39.2×23.4×60.7cm, 2017

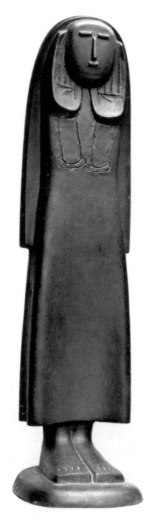

〈신의 음성〉, 브론즈, 25×27×98cm, 1977

마혼이 되면서 작업실도 만들고 안정이 되는 듯싶었다.
그 무렵이었다. 어디선가 무슨 신호 같은 게 들려오는데
작업실로 가란 소리인지 알아들을 수가 없었다.
그게 하루 이틀이 아니었다.
그래서 제발 알아들을 수 있는 말이었으면, 하고 기다렸다.
그때 만든 작품이 〈신의 음성〉이었다.

나의 그 관음상은 스님이 가신 것을 아는지 모르는지
밤낮없이 길상사 뜰에 오늘도 거기 서 있다.
어쩌면 스님이 없는 마당에서 조금은 쓸쓸하게도 보인다.

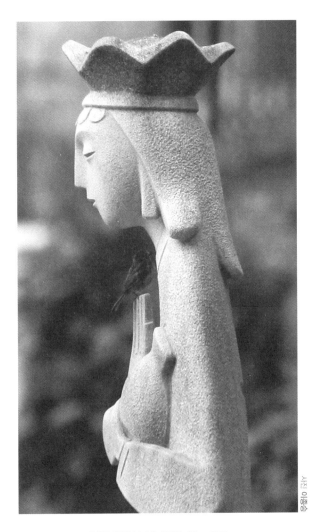

〈관음보살상〉(길상사), 화강석, 180cm, 2000

불교미술사에서 보면 관음상은 여성상으로 표현되어 있다.
만일 관음이 남자였으면 안 만들었을 것이다.
나는 평생 소녀상만 만든 사람이다.

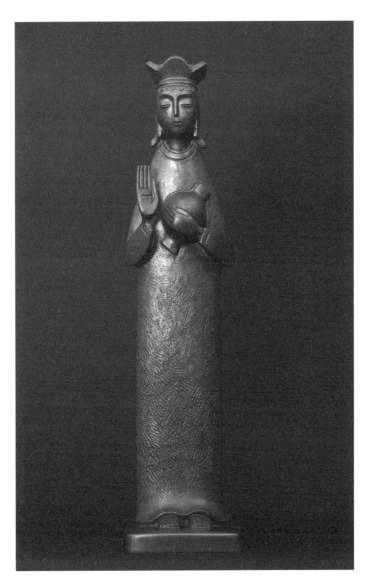

〈관음보살상〉, 브론즈, 30×30×121.5cm, 2013

〈산, 구름, 해〉, 종이에 먹과 수채, 45.2×30cm, 2009

일본의 야나기 무네요시는 한국의 미가 슬픔에 있다고 했는데, 어림없다.
한국 미술 전체를 보라. 슬픔의 흔적, 우울한 흔적이 없다.
한국의 미는 밝음의 미이다.

〈풍경〉, 파스텔, 44×30cm, 1998

누가 말했던가. 세계가 한 송이 꽃이라고.
머리가 조용해졌다.
그러니 인제는 내 맘대로 그릴 것이다.

2018.choi

3

마음이
깨끗한 사람

마음이 깨끗한 사람

세상 살아가는 데 나의 가장 큰 관심사는 자유롭고 싶은 것입니다. 여기에 매이고 저기에 매이고 한도 없이 나의 자유를 구속하는 것이 있습니다. 그중에서도 가장 큰 장애 요인은 욕심입니다. 온갖 욕심이 나의 마음을 산란하게 하는데, 이놈들을 어떻게 잠재우나 하는 것이 또한 나의 큰 관심사입니다. 욕심이 마음을 어지럽힙니다. 욕심이란, 본능인 것 같습니다. 싸워서 이길 수 있는 성질의 것도 아닌 성싶습니다. 온갖 범죄도 욕심에서 생긴다 합니다. 국가 간에 전쟁이 생기는 것도 마찬가지 일입니다. 엄한 법으로 사회의 기강을 잡는다 할지라도 마음의 평정은 법으로 되는 일이 아닙니다.

마음이 깨끗한 사람은 하느님을 볼 수 있다고 성서에 기록하고 있습니다. 나는 그 말씀을 매일같이 음미하고 막연하게나마 그렇게 될 수 있는 날을 꿈꾸고 있습니다. 그것조차 없었으면 이 삭막한 세상을 어찌 살까. 그야말로 막막한 일입니다. "마음이 깨끗한 이는 참으로 복된 사람이다" 하고 염불하듯이 나는 마음으로 그 말씀을 되뇌고 있습니다. 그런데 욕심이 찰나에 솟아나서 고요함을 부숴버리는 것입니다.

나의 스승 한 분은 술만 취하면 "나는 심플하다"라고 외쳤습니다. 그 말을 내뱉을 때는 대개 기분이 좋은 때였는데, 나는 그말을 '나는 깨끗하다!' 또는 '나는 깨끗하고 싶다'라고 외치는 소리로 들었습니다. 지금 생각하면 눈에 선합니다. 얼마나 깨끗함이 그리웠으면, 얼마나 깨끗함을 유지하기가 힘들었으면 그랬을까. 스승의 심중을 헤아려봅니다. 나는 그림을 그리고 있습니다. 하는 일이라는 게 그것밖에 없으니 오늘도 어떻게 그릴까하고 생각합니다. 평생을 한 일인데 내가 왜 남들처럼 멋있는그림을 못 그렸는가 하고 매일같이 반성을 하고 있습니다. 욕심이 나를 좋은 일을 못하게 방해한 것입니다. 멋있는 그림을 그려서 남들 앞에 뽐내고 싶은 욕심입니다. 그쪽으로 서둘러서 결과적으로는 좋은 그림이 안 된 것입니다.

내 지금 분명히 알고 있습니다. 그러나 오늘도 나는 그런 욕심으로 해서 흔들리고 있습니다. 얼마나 무서운 일입니까? 죽는

길이란 것을 잘 알면서도 욕심이란 그 달콤함 때문에 본능적으로 이끌리는 것입니다. '좋은 약은 쓰되 몸에 이롭다'는 말이 있습니다. 참으로 진리인 것 같습니다. 죽는 길의 미끼는 왜 달콤한지 모르겠습니다. 몸에 이로운 것은 달콤하지가 않습니다. 좋은 그림을 보면 우선 기분이 좋은 것을 느낍니다. 따지기 이전에 직감이 먼저 가슴으로 전합니다. 가슴이라 할지, 마음이라 할지, 그곳은 좋은 것을 좋아하는 데 같습니다. 그런데 그곳을 흐려놓는 감정은 어디에서 오는 것인지 모르겠습니다. 좋은 그림을 보면 우선 신선함을 느낍니다.

나는 그림을 보면서 신선한 충격이 있으면 왜 그런지 따지기 이전에 일단 그 그림을 좋은 것으로 인정합니다. 좋은 그림을 보면 우선 맑은 것을 전달받게 되는데, 그 맑음과의 교감이란 형언할 수 없는 좋음이 있는 것입니다. 사람을 만날 때도 그렇습니다. 까닭 없이 좋은 사람이 있습니다. 그리하여 그냥 옆에 오래 있고 싶은 것입니다. 그런 사람은 틀림없이 좋은 사람일 것입니다. 조건 없이 경계심이 가는 사람이 있습니다. 조건 없이 옆에 있고 싶지 않은 사람도 있습니다. 맑은 사람, 깨끗한 사람, 신선한 사람, 그런 사람이 좋은 사람 같습니다. 그냥 옆에 있기만 하여도 내가 좋은 어떤 기운으로 충전되는 듯싶습니다.

지난날에는 그런 스승이 몇 분 있어서 늘 따라다녔는데, 다 세상 뜨시고 지금은 홀로 외롭습니다. 이상하게도 맑은 것은 저

마음에서 이 마음으로 소리도 없이 흘러들어옵니다. 어찌 보면 맑음이란 어느 누구의 소유물이 아닌 듯도 싶습니다. 그 맑음은 얼마든지 누가 퍼내간다 하여도 줄어드는 성질의 것이 아닙니다. 맑은 마음은 옆에 빈 마음이 있으면 저절로 흘러들어가게 되어 있습니다. 막힌 마음으로는 들어갈 수가 없는 것인가 봅니다. 그래서 나는 마음을 비우려 합니다. 그림은 빈 마음으로 그려야 합니다. 그것을 내 이제 분명히 알게 되었습니다. 그러나 욕심이 내 마음을 점령하고 있어서 안타깝습니다. 인생의 고통 중에 큰 놈 중의 하나입니다. 그래서 나는 늘 생각하는데, 좋은 그림 그린 사람은 좋은 사람일 것이다, 하는 것입니다. 맑은 그림이 맑은 마음에서 나와야 이치로도 맞습니다.

돈도 놓고, 명예도 놓고, 권세도 놓고, 어떤 유행가에 그런 이야기가 있었던 것을 기억합니다. 세상에는 실제 그런 사람들이 많습니다. 그것을 확실하게 실천하고 있는 사람들이 세상에는 많이 있습니다. 이 세상이 아름다운 것은 그런 사람들이 있기 때문이 아닐까 싶습니다. "모든 일은 마음이 근본이다. 마음에서 나와 마음으로 이루어진다. 나쁜 마음을 가지고 말하거나 행동하면 괴로움이 그를 따른다. 수레바퀴가 소의 발자국을 따르듯이 모든 일은 마음이 근본이다. 마음에서 나와 마음으로 이루어진다. 맑고 순수한 마음을 가지고 말하거나 행동하면 즐거움이 그를 따른다. 그림자가 그 주인을 따르듯이." 불경 어디선가

본 말씀입니다.

좋은 그림을 보면 깨끗하고 천진한 마음을 하고 있습니다. 나는 역사상 수많은 그림 중에서도 정결한 그림을 좋아합니다. 진실로 정결한 이슬방울 같은 그림을 좋아합니다. 일종의 그리움일 것입니다. 순결이라는 단어를 좋아합니다. 일종의 그리움일 것입니다. 진정으로 때 묻지 않은 마음이 있다면 그런 것이 아닐까 싶은 것입니다. 그것은 어린아이의 마음과 같은 것입니다. 어른들이 때 묻은 마음을 씻고 닦고 하여 어린이의 마음으로 돌아갈 때, 하늘나라는 그런 사람이 갈 수 있다 했습니다. 좋은 그림도 그런 사람만이 그릴 수 있다 했습니다. 근세의 예술가들이 하나같이 똑같은 말을 했습니다. "어린이와 같이 되지 않으면 그림이 안 된다" 한 말이 있습니다. 성서의 천당 가는 이야기와 같습니다. 피카소의 말이 생각납니다. "내가 그렇게 되기까지 50년이 걸렸다" 한 말. 자연의 자궁, 만물을 생성하는 곳, 그곳이 예술가가 도달해야 할 종국의 목표라고 파울 클레는 말했습니다. 말만 들어도 흐뭇합니다. 종국의 곳은 맑음의 곳이 아닌가 싶습니다. 인생으로 태어나서 그 종국의 곳에 다다를 수 있다면 그야말로 행복의 전부일 것입니다.

철학자들은 말합니다. "고향으로 돌아간다." 사람은 본래 그 맑은 곳에 있었고 인생의 목표는 다시 그 맑음을 되찾는 것이다, 하는 것입니다. 누가 말했던가, 인생은 나그네라 했습니다.

가야 할 목표가 있다면 나그네란 말이 분명 맞습니다. 우리는 아직 그 목표에 이르지 못한 나그네입니다. 외롭기는 하지만 슬픈 나그네는 아닙니다. 진리를 찾아가는 길이기 때문입니다. "마음이 깨끗한 사람은 복이 있다" 한 성서의 말씀을 믿습니다. 아무리 지워도 죄의 흔적은 다 씻기지 않습니다. 그 모든 것은 욕심에서 생겼습니다. 그래서 나는 오늘도 그 욕심을 잠재우려 합니다. 크게 깨달은 이들의 책을 옆에 놓고 채찍으로 삼습니다. 예술의 목표와 인생의 목표가 둘이 아니라고 나는 생각합니다. 모두가 자유입니다. 자유에서 그다음은 평화입니다. 그다음은 기쁨일 것이라고 생각합니다. 그곳이 우리가 희구하여 마지않는 이른바 '고향'이란 곳입니다. 고향 가는 길은 힘들지만 어둡지는 않습니다.

나의 초등학교 시절 이야기

1940년 4월, 나는 읍내 초등학교에 입학하였다. 아버지와 삼촌이 동행했던 것 같다. 담임선생님은 아버지의 초등학교 때 선생님이셨다. 나는 난생처음으로 가슴에다 이름표를 달았는데, 하얀 천에다 붓으로 썼는데 아마도 삼촌 글씨였을 것으로 여겨진다. '江本鍾泰' 위에다 일본 가나 글씨로 뭐라고 쓰여 있던 것을 기억한다. 지금도 그 입학하던 날의 운동장 풍경이 생생하게 떠오른다. 성姓을 일본식으로 바꾸고 맨 처음 입학생이 된 것이었다. 그 전에 어느 날 내가 마루에 있는데 멀리 논산에서 일가 어른이 할아버지를 찾아오셨다. 무언가 심각한 말씀을 나누셨는데 집안 분위기가 심상치 않다는 것을 나도 짐작하였다. 우리

최崔씨네가 개명改名을 해야 하겠는데 강화가 본本이니 후손들이 기억하기 좋게 강본江本이라 하고 부르기를 '에모도'라 하였다. 그리하여 해방되던 날까지 내 이름은 에모도 쇼타이였다.

1941년 12월 7일 일본이 하와이를 공격해서 태평양전쟁이 시작되었다. 내 위 학년까지는 조선어 시간이 있었다는데 우리 때부터 그 시간이 없어졌다. 일본말 책으로 배웠는데 어떻게 수업을 했는지 그때 형편을 기억할 수 없다. 2학년부터는 학교에서 조선말을 쓰면 선생님한테 크게 주의를 받았고 그 뒤 언젠가부터는 조선말은 학교에서 절대 금지였다. 어쩌다가 말실수를 해서 치도곤을 맞는 수가 부지기수였다. 나는 6년 동안 조선말로 해서 혼난 일이 한 번도 없었는데 아마도 그것은 말을 잘 안 하는 성품 탓이었는지도 모른다.

전쟁은 점점 위급해지는 것 같았다. 신문 방송은 매일같이 승전보만 울렸지만 우리 학교 교사는 일본 군인들의 숙소로 쓰이게 되었다. 우리는 향교鄕校로, 그 밖에 차고 같은 데를 전전하면서 칠판 갖다 놓고 그래도 공부라는 걸 하였다. 전교생이 군대식으로 편성되었고 목총 들고 군사훈련을 하였다. 애국소년단을 만들고 식량증산, 퇴비 모으기 등 아침저녁으로 바빴다. 소나무 관솔 따서 기름 만드는 데 동원되었다. 어느 봄날 학교 앞 보리밭 밟기를 하였다. 어쩌다가 때 이른 뱀이 나왔던 모양이다. 어떤 친구가 "뱀 봐라!" 하고 소리치는 것이었다. 불려나갔는데

일본 교장(당시는 군인장교였다)이 학생들 보는 앞에서 낫으로 머리를 때려서 피가 철철 흐르는 것을 목격하였다.

우리 집은 시골이 다 그렇듯이 농사를 하였다. 벼 심고 타작하고 각종 농사일 안 해본 것 없이 다 하였다. 영 엮어서 지붕에 올리고 짚신도 만들었다. 여름 겨울 농한기에 우리 할아버지는 붓을 만드셨는데 나도 가끔 옆에서 붓 만드는 일을 재미 삼아 하였다. 이상하게도 할아버지는 그것을 말리지 않으셨다. 실수도 했을 텐데, 쳐다보면서 일절 말이 없으셨다. 털 고르기부터 대나무 잘라서 또르르 털 들어갈 구멍 만드는 일도 재미있었다. 한번은 가을 농사가 끝났는데 우리 집 소달구지에 벼 가마니를 가득 싣고 면사무소 마당에다 갖다 바쳤다. 이른바 공출이라는 것이었다. 농사한 것을 얼마씩 나라에 바치는 제도였는데 면사무소 마당에는 벼 가마니가 산같이 쌓여 있었다. 공출하는 데 어린 내가 따라갔던 것이 아니었을까 싶다. 지금 생각하면 어른들의 심사가 어떠했을지 짐작이 간다. 면사무소 마당은 여기저기에서 싣고 오는 벼 가마니를 정리하는 데 분주하였다. 그러고서 식량 배급이라는 게 있었는데 만주에서 가져왔다는 콩깻묵이라는 것이었다. 지금도 냇가 모래밭에 가면 쇠비름풀이라는 게 있다. 억세게도 잘 자라는 풀이었다. 삶아서 고추장에 버무려 먹으면 참으로 맛이 좋았다. 요즘은 그걸 먹는 사람들이 없다. 왜 그렇게도 맛이 있었는지 지금도 생각하면 혀끝에 그 맛이 삼

삼하다. 궁즉통이라고, 워낙 어려운 시절이라서 그랬는지도 모른다.

싱가포르가 함락되었다고 고무공도 선물 받고 일본 떡도 얻어먹고 우리는 군가를 부르며 매일같이 일본이 전쟁에서 이기고 있는 것에 의기양양하였다. 교육헌장을 외우느라 진땀을 뺐었다. 학교 문 옆에 신사神社를 만들어놓고 등교할 때 퇴교할 때 절하고 손뼉을 세 번 치는 예를 바쳤다. 빼먹었다가 들키면 역시 기합이었다. 학교 문밖에만 나오면 약속이나 한 듯이 조선말이 터져 나왔다. 우리는 신작로를, 때로는 산길을 타고 놀면서 동네로 돌아왔다. 그런 때면 우리는 완전히 조선 사람이었다.

미국 사람, 영국 사람은 귀신 도깨비라 하여서 정말 그런 줄 알았다. 뒷날 해방이 되고 미군이 들어왔는데 좀 이상하기는 해도 귀신 도깨비같이 생긴 것은 아니었다. 전쟁은 점점 급박하게 돌아가는 것 같았다. 마을마다 부인네들이 모두 나가서 소방 훈련을 하고 흰 저고리에 검은 바지(몸뻬라 하였다)를 입고 물동이(바케쓰) 들고 훈련하는 모습이 영화의 한 장면같이 떠오른다. 일본 군인들 한 부대가 어디서 자폭하였다는 소문이 있었다. 야마모토山本 장군이라 하였는데 나는 습자習字 시간에 시키지도 않은 야마모토 장군을 추모하는 글을 멋지게 썼었다. 나는 붓글씨를 잘 써서 상도 받고 우리 학교에서는 모르는 학생이 없을 정도로 유명했었다. 위문 그림도 그리고 위문 편지도 쓰고 그런

일을 매년 몇 번씩 하였다. 학도병이란 것은 몰랐지만 이웃에 징용 가는 사람들이 생겨나고 이웃집 누나들을 서둘러서 시집 보낸다고 수군수군하였다.

학교 운동장은 온통 고구마 밭으로 바뀌었다. 워낙 넓어서 학년마다 구역을 나누어 담당하였다. 우리 반 몇몇 친구는 일본 군인들하고 잘 놀았다. 그네들은 별로 하는 일이 없는 것 같았다. 훈련을 독하게 하는 것도 아니고 뭘 하고 지냈는지 잘 생각이 나질 않는다. 어떤 군인은 뱀도 잡아먹고 어떤 군인은 마늘을 먹고 온몸이 빨갛게 되기도 하였다. 한 군인은 애를 낳았다고 자랑을 하였는데, 우리 학교에 온 지도 1년이 넘었는데 부인이 어떻게 아들을 낳았을까 이상하였다. 듣고 보니 고국에 동생이 있는데 형이 특별한 사정이 있으면 동생이 낳아주는 풍습이 있었던 모양이다.

1945년 8월 15일, 그날은 일요일이었다. 우리는 6학년이었다. 마침 운동장 고구마 밭 물 주는 당번이 우리 반 담당이 된 것이었다. 양동이에 물을 담아 우리는 물 주기에 열심하였다. 그날 12시에 중대방송이 있다는 소문이 있었다. 12시 가까이 되었는데 일본 군인들이 모두 숙소(교실)로 들어가는 것을 보았다. 그리고 또 무더운 날이었는데 창문을 모두 닫는 것이었다. 그러더니 조금 있다가 모든 유리창들이 열렸다. 군인들이 웅성거렸다. 무슨 방송일까 우리들은 궁금하였다. 더러는 군인들이 교실 밖

으로 나왔다. 한 친구가 알아보고 말하기를, 일본이 전쟁에서 졌
다는 것이었다. 나는 그냥 덤덤하였다. 조금 있다가 조선 사람
선생님이 나오시더니 우리를 다 모이게 손짓하고 오늘은 일 그
만한다, 집으로 돌아가라 하였다. 우리는 좋아라 하고 뿔뿔이 흩
어져서 집으로 갔다. 학교에서 조선말을 처음 들어보는 것도 신
기하였다.

우리 집 앞에는 커다란 정자나무가 있었는데 더울 때면 온 동
네 사람들이 그 그늘 아래에서 낮잠도 자고 하였다. 그날은 유
난히도 많은 사람들이 나무 밑에 모여 있었다. 모두가 흰옷이었
다. 푸른 나무 밑에 하얗게 마을 사람들이 모여 있었다. 분위기
가 심상치 않았다. 어머니가 마당에 계셨다. 나는 세상에 나와
처음으로 철난 소리를 한번 하였다. 일본이 졌다는데 그건 무언
가 잘못된 것이다! 그러나 더 알고 보니 내가 큰 실수를 한 것이
었다. 분명 일본은 전쟁에서 진 것이었다. 우리 동네에 살던 일
본 사람이 본국으로 간다는 소문이 나돌았다. 조선이 일본제국
의 식민지에서 해방되었다는 것이다. 그리하여 해방된 조국의
새로운 시대가 시작되었다.

세상은 확실히 뒤바뀌었다. 일본인 선생들은 자기네 나라로
돌아갔다. 몇몇 조선인 선생은 마을 청년들한테서 얻어맞았다
고 한다. 이웃 동네 면장네 집도 혼이 났다고 들었다. 학교가 새
로 시작되었다. 우리는 가갸거겨를 배웠다. 참으로 신기하였다.

일주일도 안 돼서 조선말 책을 좔좔좔 읽을 수가 있었다. 우리 말에다 우리글을 배우기 시작한 것이었다. 우리 반 담임선생님은 작문(글쓰기) 시간을 자주 하였다. 어떤 날 선생님이 나를 불렀다. 교탁 앞으로 나갔는데 선생님이 내게 말씀하기를, 너는 글을 잘 썼는데 네 이야기를 쓰라는 훈계였다. 나는 순간 얼굴이 화끈하는 걸 느꼈다. 암울하던 일제 36년 압박과 설움, 민족의 자주독립…… 그렇게 신나게 글을 써나갔던 것이었다. 선생님은 내 맘을 잘 아시고 그 점을 꼭 짚어낸 것인데, 사실 일본의 식민지라는 것을 알 턱이 없었고 독립운동하는 김구 선생, 이승만 박사를 내가 알 턱이 없었다. 그때보다도 뒷날 또 뒷날, 나는 두고두고 반성하였다.

우리나라가 독립이 되고 대한민국이라 하였다. 미군들이 이 땅에 들어오고 백인도 보고 흑인도 보았다. 자유당, 민주당이란 것도 보고 6·25 전쟁, 피난살이도 겪었다. 3·15 부정선거. 4·19 학생혁명! 5·16 군사사건. 10월 유신. 대통령의 시해. 민주화의 봄. 5·18 광주항쟁. 전두환 군부정권의 재등장…… 그런 속에서 나는 중학교를 졸업하고 미술대학을 졸업하고 교수가 되고 정년퇴직을 하고 그 후 또 10년을 지금 살고 있다. 번번이 어려운 사건 앞에서 나는 고민하였다. 나는 항상 한 발 물러서서 생각하는 버릇이 생겼다. 해방되던 날, 일본이 절대로 질 리가 없다고 확신한 오판. 그 두 달 뒤 글쓰기 시간에 일제 36년 압박과

설움을 읊었던 실수. 다시는 그런 오판과 실수를 하지 않으리라는 다짐과 함께 후배들이 나와 같은 부끄러운 일을 저지르지 않게끔 늘 관심하였다. 참 어려운 시절을 용케도 살아서 지금 이 글을 쓰고 있다. 세상은 험하고 목숨은 질기고 꿈이 있고 희망이 있고 슬픔도 고통도 있고 즐거움과 기쁨도 있었다. 이것이 인생이다.

법정 스님 이야기

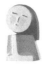

법정 스님이 우리 곁을 훌쩍 떠나셨다. 세상에서는 그를 잊지 못하고 그분을 그리워한다. 초재를 하고 이어서 재를 여섯 번 더 올려서 49재도 넘겼다. 또 잊을 만하면 신문에서 뒷소식을 알리고 친구들을 만나면 한마디씩 스님 얘기를 거든다. 한마디로 말해서 어떤 분이더냐고 묻는 이들이 많았다. 스님이기 전에 행동하는 지성, 말한 대로 살고 글로 쓴 대로 실천할 수 있었던 사람, 영혼이 맑고 깨끗한 이……. 사람을 한마디로 단정할 일은 아니지만 묻는데 피할 수도 없고 하여 내가 그냥 던진 말이었다. 스님은 지금 어디 가서 무얼 하시는지, 내가 잊지 못하는 까닭이 무엇인지. 다시 생각해보니 법정 스님은 산중에 사셨지만

세속하고 특별히 많이 친하신 분이셨다. 사실 사람이 속俗에 사는 것이지 떠나서 무슨 의미가 있겠는가. 자고로 훌륭한 이들은 세상 관심을 한시도 놓지 못한 분들이 아니던가.

어떤 날 법정 스님이 우리 집에 오셔서 나하고 마주하고 앉아 있었다. 그 무렵 나는 죽음에 대해서 여러 가지로 생각을 많이 하고 있던 터였다. 《환생》이라든지 《사자의 서》 등 그런 책들이 번역되어 나왔을 즈음인 걸 봐서 꽤 오래전의 일인 것 같다. 특별히 할 이야기도 따로 없고 하여 내가 문득 이렇게 물었다.

"사람이 죽으면 그 뒤에 어떻게 되는 건가요?"

"불가에서는 그럴 때 독화살 이야기를 합니다."

이야기는 거기에서 끊어졌다. 스님이 돌아가시고 어떤 날 지면에서 본 일인데 어떤 시인이 죽음을 앞에 한 스님에게 내가 한 말과 똑같은 질문을 하였다. 그때는 "우레와 같은 침묵"이라 하였다. 스님이 마지막에 "나 이제 시간과 공간을 버리겠다" 하는 멋있는 말씀을 남겼다. 독화살이 내 몸에 박혔으면 방법을 가릴 것 없이 우선 빼놓고 봐야 할 일이다. 이 화살은 어디서 왔으며 이 독은 무슨 독이며 치료를 어떻게 해야 할 것인가는 그 다음 일일 것이다. 그런데 우레와 같은 침묵, 시간과 공간을 버리겠다는 말씀 속에는 죽음 다음의 일에 대해서 어떤 암시가 있는 것처럼 보였다.

이 우주가 어마어마한 옛날에 생겨났다 하는데 그 생겨나기

이전이라는 것은 무엇인가. 우리가 보고 있는 이 공간이라는 것은 태초에 그 이전에는 없었던 것이라는 말이 된다. 스님의 뒷이야기가 더욱 궁금해지는 것이다.

옆에 법정처럼 맑은 사람을 두고 있으면 그 맑음이 나한테로 와서 내가 그 영향을 받는다. 내 주변에 그런 분들이 여럿 있었는데 생각할수록 가슴속이 눈 쌓이는 밤처럼 시원하다. 맑은 것을 호흡하면 맑음이 내 마음에 옮는 것이다. 좋은 그림 앞에 있으면 좋은 기운이 내 마음에 스며온다. 그래서 우리는 좋은 친구를 항상 옆에 두고 있어야만 좋은 것이다.

옛날 일이었다. 유럽에서 오래 있다 온 신부를 만났다. 궁금한 것이 많아서 내가 이렇게 물었다. "어떻게 달라지던가요." 그때 그의 답인즉 이러했다. "빨간 잉크병이 있다 합시다. 거기에 파란 잉크를 몇 방울 떨어뜨렸는데 무언가 달라졌을 것이 아닙니까." 나는 얼른 알아들었다. 빨간 잉크의 변화 말이다. 눈으로 보기에는 달라진 게 없을 터이지만 그 내면은 틀림없이 얼마큼은 다른 모습을 하고 있을 것이었다. 나는 법정 스님을 생각할 때 그런 느낌을 받는다. 세상을 맑은 쪽으로 변화시킬 수 있었던 사람.

성북동 길상사에는 내가 만든 관음상 조각이 있다. 성모님 닮은 관음상이라고들 부른다. 그것은 법정 스님을 만났기 때문에 된 일이었다. 그 관음상 조각은 나의 오랜 숙원이 그곳에 이뤄

진 것이다. 여러 가지로 많은 생각을 하였지만 반가사유상을 좋아했던 것이 첫 번째 이유이다. 우리나라 불상을 좋아한 나머지 그런 형상을 나도 만들어보고 싶었던 것이다. 실제 반가상 형태를 하나 만든 일이 있었다. 부리나케 흙을 붙여놓고 국립박물관으로 달려갔다. 너무 닮게 되었으면 어쩌나 해서였다. 다행히 그렇지는 않았다. 불교미술사에서 보면 관음상은 여성상으로 표현되어 있다. 만일 관음이 남자였으면 안 만들었을 것이다. 나는 평생 소녀상만 만든 사람이다.

관음상을 만들 때를 생각해보는데 이상한 점이 하나가 있다. 일하면서 도무지 걱정을 하지 않았다는 것이다. 법정은 물론이고 절 사람들이 어떻게 생각할까 그런 것에 대해서 전혀 염려되는 바가 내게 없었다. 작업은 급행열차처럼 그냥 달렸다. 숨 쉬듯이 일은 진행되었다. 돌 일이 다 되고 하여 스님 보고 작업 현장을 가봅시다, 했다. 시인 류시화 씨하고 함께 갔다. 옷 주름 하나 없는데도 두 분의 얼굴에 전혀 불편한 빛이 없었다.

서기 2000년 4월 24일 관음제날에 관음석상 봉안식이 열렸다. 그날 인사말에서 나는 "땅에는 경계가 있지만 하늘에 무슨 경계가 있는가" 그랬다. 이 사건을 밖에서는 종교 간의 정다운 만남으로 화제를 삼았다.

지난겨울 한 기자가 법정 스님 병원 소식을 전해왔다. 즉시 장익 주교님한테 전화를 했다. 주교님은 놀라서 내일 가서 뵈어

야겠다는 것이다. 서울 일을 보시고 춘천 가는 차중車中이셨다. 그날 저녁에 스님과 약속이 되었는데 내일 2시 반이라 했다. 그래서 다음 날 병실에서 스님을 볼 수 있었다. 스님은 보자마자 "원顯은 여전한데 한계가 있다" 하셨다. 퇴원하면 강원도 눈 보러 갈 것이라 하셨다. 나는 속으로 '지겹지도 않으신가' 했다. 눈 치우느라 힘들었던 생각이 문득 솟아났기 때문이다. 시간이 달음질하듯이 흘러갔다. 스님을 놓아주기 위해서 우리는 일어섰다. 병실 문을 나오다가 돌아서서 나는 손을 흔들었다. 스님도 손을 흔들었다. 봄이 오면 꽃이 피는 게 아니라 꽃이 피면 봄이 온다는 스님의 말씀이 생각난다. 우리의 인연이 여기까지이던가.

나의 그 관음상은 스님이 가신 것을 아는지 모르는지 밤낮없이 길상사 뜰에 오늘도 거기 서 있다. 어쩌면 스님이 없는 마당에서 조금은 쓸쓸하게도 보인다.

나의 스승 편력기

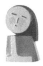

내 나이 88세라서 우리말로 미수라고 한다. 동갑내기 어떤 친구가 출판기념회를 한다고 나오라는 전화가 왔었다. 지나간 시간을 돌이켜보는데 참으로 긴 세월이었다. 우리 할머니 말씀대로 소설이 열두 권 감이었다. 산 넘으면 또 산이 있었고 강 건너면 또 강이 있었다. 옛날 중국의 어떤 시인이 '산중수복의무로山重水復疑無路'라 하고 다음 줄에다 '유암화명우일촌柳暗花明又一村'이란 시를 썼는데, 꽃피고 새 우는 한 마을이 있었다고 하는 대목에 마음이 갔다. 그런데 가도가도 산이고 꽃피는 마을은 어디 있는지 보이지 않았다.

할머니 할아버지 슬하에 있을 때가 좋았다. 아버지 어머니를

알 때는 벌써 철이 나 있었다. 청년 시기라는 것은 세상풍파 속으로 내몰리는 시기였다. 친구들이 있었다. 열나게 토론을 하고 잘 놀았다. 그런데 마흔이 되니까 각자 사는 틀이 모두가 각각이라는 것을 알고 우정이 식는 것을 느꼈다. 각각 다른 데서 왔다가 모두 만나서 재미있게 놀다가 다시 각각으로 돌아가는 것이었다. 그런데 스승은 달랐다. 오늘은 오늘대로 내일은 또 내일대로 스승은 항상 한 발짝 내 위에 있었다. 벗은 아무리 영특해도 옆에 있는 존재이고 스승은 항상 위에 있었다. 그 점이 달랐다.

내가 다른 친구들하고 다른 점이 있다면 어릴 때부터 항상 내 위에 스승이 있었다는 것이었다. 여섯 살 무렵인가, 우리 집 사랑방에다 글방을 차려놓고 동네 또래 아이들을 모두 모아왔다. 우리 할아버지가 큰손자 공부시킨다고 훈장님을 모셔온 것이었다. 물론 하늘 천 따 지였다. 매일같이 붓글씨를 쓰고 뜻도 모르면서 하늘 천 따 지 하고 천자문을 외우는 것이 공부였다. 천자를 떼면 그 집에서 떡을 한 시루 해왔다. 그런데 외우는 일이 그렇게도 진땀나게 어려웠던 기억이 지금도 새롭다. 그래도 어릴 때 몇 해일까 붓을 잡았다는 것은 나에게는 참 행운이었다. 초등학교에 입학하면서 글방시대는 끝났다.

초등학교 4학년 때 붓글씨 하는 선생님을 만났다. 일본 사람인데 시골 작은 학교라서 교장이면서 우리를 담임하였다. 매일같이 붓글씨 연습을 시켰다. 교실 뒷벽에다 잘 쓴 글씨를 붙여

놓는데 물론하고 내가 항상 일등이었다. 먹을 갈고 나서 눈 감고 앉아서 노래를 읊었다. 그러고서 붓글씨를 쓰는 것이었다. ― 거울에는 비치지 않는 사람의 마음이 붓 자국에는 선연히 빛난다.―그런 즈음 우리 군내 초등학생 경서대회가 있었는데 내가 일등인데 천상天賞이라 하였다. 상장하고 상품은 붓 두 자루인데, 받아가지고 내 책상 위에다 잘 보이도록 놓아두었다. 내가 원래 자랑을 못하는 성격이라서 '할머니, 나 상 받았어요'라는 말을 못한 것이다. 어머니가 계셨지만 책상 위 뚤뚤 말린 종이에 관심 둘 이가 없었던 것이다. 그렇게 사흘이 지났는데 그 상장을 펴보는 이가 없었던 참에 아버지가 발견하고 그래서 내가 혼이 났다. 우리 아버지는 무슨 일을 하셨는지 서울하고 일본을 왔다 갔다 하셨는데 그때 마침 집에 돌아오신 터였다. 그래서 교장 선생님하고 몇 분의 선생님들이 우리 집에 오셔서 잔치가 벌어졌다. 그때 어떤 선생님이 나를 앉혀놓고 "애는 참 말이 없다"그러셨다. 내가 초등학교 6년 동안 조선말 한다고 혼난 일이 한 번도 없었는데 워낙 수줍고 말을 안 하는 성격이라서 그랬던 것이다. 히라시마라는 그 교장은 참 고맙고 내가 평생 잊을 수가 없었다. 그분의 아들이라도 꼭 만나고 싶은 심정이다.

해방이 되었다. 그제사 한글을 배웠다. 일본말은 5년을 배웠어도 하기가 어려웠는데 한글은 일주일 만에 책을 좔좔 읽을 수가 있었다. 우리말에 우리글이 있다는 것이 그렇게도 좋은 것이

었다. 우리 담임선생님은 거의 매일같이 우리 반 학생들에게 문장 훈련을 시켰는데 글 쓰는 일이 그렇게도 재미있고 좋았다. 내가 글을 쓸 수 있도록 인도해주신 박봉규 선생, 그 또한 내 평생 잊을 수 없는 분이 된 것이다. 그런데 하루는 미술시간인데 다른 분이 오셨다. 그림 그리는 선생님이 우리 미술시간을 들어오시고 우리 선생님은 그쪽 반 국어수업을 한 것이었다. 밖에 나가서 수채풍경을 그렸다. 다음 날 학교에 가보니 내 그림 한 장이 교실 뒷벽에 붙어 있는 것이 아닌가. 내 그림을 처음으로 뽑아주신 것인데, 그분이 강연환 선생이시다.

중학교에 들어갔다. 여름방학 숙제로 붓글씨를 한 점 써서 제출하였다. '정사靜思'라고, 두 자였다. 다음 날 학교에 갔더니 교실 뒷벽에 딱 걸려 있었다. 그런데 그때는 습자(붓글씨) 선생님이 없어서인지 아무도 챙겨주는 사람이 없었다. 나는 글을 쓰고 싶었다. 다섯 친구들이 글쓰기 그룹을 만들어서 우리끼리 글쓰기 공부를 하고 있었다. 그런데 그 무렵에 미술 선생과 습자 선생이 우리 학교에 부임하셨다. 봄에 풍경 사생 시간이 있었다. 나는 그때 미루나무를 그렸다. 그런데 다음 날 학교에 갔더니 내 그림 한 장이 뒷벽에 붙어 있는 것이었다. 그 바람에 미술반으로 갔다. 그해 가을에 충청남북도 학생미전이 있었는데 내가 2등상을 받았다. 그것이 계기가 되어 내가 미술의 길로 들어선 것이다.

그분이 유명한 이동훈 선생이시다. 일사천리로 미술대학으로 진학을 하고 거기서 만난 이가 장욱진 선생, 김종영 선생이셨다. 그리하여 나는 미술의 길에서 세 분의 큰 스승을 만나서 일생을 원없이 지냈다. 우리나라 미술계에서 이보다 더 큰 스승을 어찌 찾을 수 있겠는가. 이 세 분의 인품은 예술가로 교육자로 또 그 삶으로 우리나라 역사에 점찍은 타고난 분들이셨다. 나는 어릴 때부터 그때그때 마땅한 스승이 있어서 길잡이가 되어주셨고 마지막에는 우리나라에서 얻을 수 있는 최고의 스승을 만난 것이다.

내 고향 대전 땅에 이동훈을 기리고 대전미술의 발전을 기하는 이동훈미술상을 만들었다. 서울 평창동에 김종영미술관을 짓고 내가 관장 일을 오래도록 맡아 했고 스승의 회상록을 발간한 바 있다. 충남 연기군 선산에다 장욱진 탑비를 높다랗게 만들어 세웠고 탄생 100주년을 기해서 《장욱진, 나는 심플하다》를 발간하여 스승의 예술과 삶을 조명한 바 있다. 나를 길러주신 스승들을 위해서 나는 전심전력으로 그분들의 현양사업에 매진하였다. 나는 좋은 스승을 만나서 원없이 공부를 할 수 있었다. 훗날에는 스승을 위하는 일에 원없이 헌신하였다. 그런 면에서 나는 행복했다.

내가 오십에서 육십 사이에 세 분의 큰 스승이 모두 이 세상을 떠나셨다. 참으로 애석하였다. 특히 조각가인 스승 김종영 선

생이 돌아가셨을 때는 기대고 있는 등 뒤 벽이 허물어진 듯 허전하였다. 3년이나 허전하였다. 그 무렵 김수환 추기경을 자주 만났는데 하루는 스승 얘기를 하였다. 다 돌아가시고 심심하다 그랬더니 "하느님하고 놀면 된다" 그러셨다. 그 뜻을 이제사 내가 알았다. 불경 공부를 했는데 어째서 성경책이 그렇게 잘 읽혔냐고 법정 스님께 물었더니 "최 선생이 그때 경을 읽는 눈이 열렸다" 하셨다. 실로 40년의 숙제가 단박에 풀린 것이었다. 미술계의 스승을 여의고 종교 쪽에서 또 다른 스승을 만난 것이다. 이제는 그분들도 다 가시고 나만 홀로 남았다. 저 위에 인류의 위대한 스승 공자·예수·석가모니가 있고 그 위에 영원의 하느님이 있다. 이것과 저것, 네 것과 내 것 하는 경계가 무너지는 것을 보았다. 누가 말했던가. 세계가 한 송이 꽃이라고. 머리가 조용해졌다. 그러니 인제는 내 맘대로 그릴 것이다.

그 시절 그 노래

1980년 5월. 그날이 17일이었던가. 그날따라 대학교 교문을 지키고 있던 경찰이 철수하고 서울 시내 대학생들이 모두 서울역에서 모이게 되어 있었다. 지금은 돌아가신 나의 스승 김종영 선생께서 웬일로 거기 현장엘 가보자 하셨다. 그래서 친구 교수와 셋이서 버스를 타고 가는데 용산에서 막히는 바람에 우회전해서 남산 쪽으로 신세계백화점 쪽으로 가는데 터널에 이르러서는 모든 차량들이 다 막혀 더 나갈 수가 없었다. 그래서 우리는 도보로 해서 서울역 고가도로로 올라갔다. 서울역에서 남대문까지 학생들로 가득 차 있었다. 이른바 10만 학생인데 그 기세가 볼만하였다.

해가 막 넘어가고 어둠이 깔리기 시작하였다. 고가高架 밑에서 어떤 한 그룹이 〈아침이슬〉을 부르기 시작하였다. 광장의 학생들이 순식간에 다 따라 부르는데, 무어라 말로 표현할 수 없는 광경이 벌어진 것이다. 음악의 힘이란 게 정말 상상을 초월하는 어마어마한 것이었다. 김민기의 그 〈아침이슬〉이란 노래가 서울역 광장에서 10만 학생들로 합창이 될 때, '아, 이것이야말로 군중의 음악이다' 하는 생각이 들었다. 그러는 중에 남대문 쪽에 수상한 움직임이 있어서 거기를 가본다 하는 것이 최루탄 범벅이 되어서 풍비박산이 되고 나는 혼자가 되었다. 학생들이 해산하는 걸 끝까지 지켜보고서 이화대학 입구까지 걸어서 갔고 연남동 내 집에 들어갔을 때는 밤 9시가 다 되어서였다.

1960년대 후반쯤에던가. 어떤 대중가요 부르는 가수가 윤용하의 〈보리밭〉을 불렀다. 그때만 해도 라디오 시대인데 그야말로 선풍적이었다. 작곡가 윤용하를 모르고 있었음은 말할 것도 없거니와 그런 노래가 있었다는 것도 들어본 적이 없었는데 라디오를 타고 어쩌면 그리도 빨리, 유행가보다도 더 빨리 대중 속으로 번질 수가 있었는가. 내가 얼마나 좋아했으면 우리 집에 도배를 하는데 보리밭 색깔 누런 종이를 사다 바를 정도였으니 말이다. 정말로 한국적인 노래였다. 누가 찾아냈는지 〈보리밭〉이야말로 한국 음악이다 하는 생각이 들었다.

1970년대 중반에 서울대학이 관악산으로 이사를 가고 대학본

부 건물 옆에 학생회관이 있었는데 그곳 위층 어떤 방에서 여학생 합창 모임이 있었던 것 같다. 어쩌다가 그 건물 앞 마당길을 지날 때 합창 소리가 흘러나왔는데 다 끝날 때까지 서서 듣곤 하였다. 〈보리밭〉 그리고 또 〈그리운 금강산〉이었다. 한국의 곡들이 어쩌면 이렇게도 아름다울 수가 있었던가. 참으로 그 선율은 나의 심금을 깊게 울려 지금까지도 곱게 살아 있다.

그럴 무렵이었다. 우리 동네 성당에 새 신부가 왔는데 어떤 분인가 궁금하던 차에 하루는 가정 탐방을 한다기에 작정하고 집에서 기다렸다. 앉자마자 교적教籍을 보더니 "동갑이시네" 하는 것이 아닌가. 그러기에 "누가 형인지 가려봅시다" 내가 그랬다. 그랬더니 그 신부님 말씀이, 가릴 것 없이 자기가 동생을 하겠다는 것이었다. 생일 늦게 가진 사람한테는 어떤 예감이란 게 있다. 12월 생일이고 날짜가 같았다. 내친김에 우리 시時까지 봅시다 그랬더니, 애개 웬일인가. 성性도 같은 최씨에다가 생년월일과 시까지 같았다. 그래서 그런 인연으로 우리는 잘 지내고 있었다.

당시 〈현대문학〉이란 문예지에 소설가 박용구가 〈보리밭〉이라는 작품을 실은 적이 있었다. 그 내용인즉, 〈보리밭〉의 작곡가 윤용하의 이야기였다. 윤용하가 명동성당에서 성가대 지휘를 한 사람이고 형편없이 고생을 하다가 부인이 있었지만 견딜수가 없어서 친정으로 나간 사이 단칸방에서 혼자 죽게 되는데

종부성사終傅聖事를 받은 것이다. 소설 속에 인상 깊은 한 장면이 있었다. 종부성사를 마치고 신부가 물었다. "그래 어떠시오." 그랬더니 윤용하가 답하기를 "후회 없습니다" 그랬다는 것이다. 그 한마디가 내 가슴에 진하게 남아 있었다. 그 신부가 누구인가 그게 궁금하였다. 그 뒤로 알 만한 사람들을 만나면 그 신부가 누구였을까 하고 나는 말을 꺼냈다. 하루는 예의 그 최 신부하고 저녁을 먹는데 또 그 이야기를 물었다. 윤용하에게 종부성사를 준 신부가 누구였을까. 그랬더니 이게 웬일인가. 지금 내 앞에 있는 나하고 생일 같은 이가 바로 그 사람이라는 것이 아닌가. 세상에 참 묘한 인연도 다 있다. 어떻게 이럴 수가 있는가. 소설가 박용구와 작곡가 윤용하와 명동성당 최광연 신부와 종부성사 이야기와 그리고 나와, 이렇게 얽히고설킨 일이 되었다.

1950년 6·25 전쟁이 났다. 나는 그때 고등학교(대전사범학교) 1학년 학생이었다. 부산으로 피난을 갔다가 돌아와 보니 학교가 불타서 없어졌다. 그 무렵 잊어버릴 만하면 마을 청년이 한 사람씩 군대(전쟁터)를 간다는 것인데, 그 청년 나가는 시간을 어떻게들 알고서 마을 어른, 애들 할 것 없이 다 나와서 전송을 했다. 우리 동네 앞에는 시냇물이 있었고 가에 둑이 있고 큰 정자나무가 있었다. 흰옷 입은 마을 사람들이 다 나와서 손을 흔들던 광경이 지금도 머릿속에 콱 박혀 있다. 국군이 서울을 수복하고 38선을 넘어서 평양을 점령했다 하더니 1·4 후퇴라 해서 젊은 사람

들 모두 대구, 경산 쪽으로 남하하라고 했다. 마을 인근에는 막걸리 파는 집이 몇몇 있었는데 또래 친구들이 자주 모여 앉아서 젓가락 두들기고 목이 터져라 노래를 불렀다. 〈가거라 38선〉, 〈굳세어라 금순아〉, 〈이별의 부산 정거장〉, 〈울고 넘는 박달재〉 등, 그때 생각을 하면 가슴이 메어오는 것을 어쩔 수가 없다. 유행가라고 했는데 그런 노래가 없었더라면 그 삭막한 시대를 어떻게 살 뻔했던가. 삼천리 전쟁 속에는 노래가 있었다. 음악이라는 단어는 너무 고급스러워서 어울리지 않을 것 같다. 그냥 노래였다. 지금에 와서는 흘러간 노래가 됐지만 우리가 그 시절 마음을 달랠 데는 유행가 말고 또 무엇이 있었던가. 한 번 들으면 누구든지 따라 부를 수 있는 아주 어렵지 않은 곡들, 누가 그 많은 곡들을 만들었을까. 절박하다고 말로 할 수 없을 만큼 절박했던 그런 시절을 우리는 용케도 살아냈다.

어릴 때는 태평양전쟁 5년 내내 일본 군가를 불렀다. 조선의 어린이들이 왜 일본 군가를 불러야 했을까. 일찍이 홍난파가 아름다운 곡들을 만들어놓았건만 우리가 불운해서 그것을 배우지 못했다. 〈울 밑에 선 봉선화〉, 〈반달〉, 〈뜸북새〉 노래를 알게 된 것은 해방되고 중학생이 되고 나서였다.

서울에 텔레비전 프로가 개편이 되고 여기저기를 돌려 보는데 ARTE라는 한국음악 방송이 있었다. 특히 한국 가곡들이 가끔 방영이 돼서 흥미 있게 보고 있다. 우리 가곡은 나의 가슴속

깊은 데를 건드린다. 서양 음악과는 우선 감정적으로 달랐다. ARTE 옆에는 대중가요를 방송하는 데가 네 군데나 있다. 요새 우리 가요가 많이 변하긴 했지만 더러는 젊을 때 목 놓아 부르던 그 흘러간 노래가 나와서 감회를 새롭게 한다.

"가도 가도 끝이 없는 외로운 길 나그넷길" 하고 내 친한 사람이 노래를 불렀다. 옛날 대한민국미술전람회에 일곱 번을 출품해서 일곱 번 입선한 끈기가 좋은 친구였다. "비바람이 분다 눈보라가 친다, 이별의 종착역" 하고 목청을 높일 때면 정말로 눈물겹도록 절절하였다. "아 언제나 이 가슴에 덮인 안개 활짝 개고, 아 언제나 이 가슴에 밝은 해가 떠오르나. 가도 가도 끝이 없는 고달픈 길 나그넷길."

예술이 사치품일 수 없다. 예술은 삶의 현장에서 살아 있어야 한다. 예술은 인생에서 나오는 것이고 인생을 위한 것이어야 할 것이다.

여행 중에 생긴 일

1970년 국전에서 추천작가상을 받고 다음 해 나는 세계일주 여행길에 올랐다. 로마에 들렀을 때 당시 로마 대학에는 나중에 수녀가 된 최봉자 후배가 유학 중에 있었다. 서로 본 일이 없던 터라서 약속하기를, 미술대학 현관에서 5시에 만나자 하였다. 마당을 들어서니 한국인 여학생이 현관에서 기다리고 있었다. 우리는 얼른 알아보고 막 나오려던 중에 조각가 파치니Pericle Fazzini 선생과 마주치게 되었다. 파치니 교수는 최봉자의 지도 교수였기에 서울에서 왔다 하고 서울대 교수라고 인사가 되었다. 선생은 날 보고 내일 시간이 되면 놀러 오라 하였다.

다음 날, 약속된 5시에 우리는 파치니의 작업실로 찾아갔다.

그는 상파울루에 간다는 커다란 말 조각을 석고로 만들고 있었다. 무슨 말로 어떻게 풀어갈지 생각이 막막하였다. 창가에 조그만 라디오가 있었고 음악이 흐르고 있었다. 바로크 음악이었다. 내가 이렇게 말을 시작했다. 나는 음악을 좋아한다. 바로크 음악을 좋아하고 비발디는 특히나 좋다. 내가 말을 끊자마자 조각가 파치니 교수가 이렇게 말을 받았다. 그는 쏟아내듯이 말했다. 비발디뿐만 아니라 바로크는 다 좋다. 로마를 봐라. 온통 바로크다. 그 순간, '아 이 사람이야말로 바로크로구나', 우리는 금방 대통하여 별의별 이야기를 다 나누었다. 내일 또 만나자 하여 다음 날 또 5시, 그리하여 일주일도 더 넘게 매일같이 꼭 그 시간에 만나서 놀았다.

　파치니 선생은 그때 교황청 큰일을 맡아가지고 그 모형을 만들고 있었다. 그 밑작업을 위해서 매직으로 한 그림 뭉치가 옆에 있었다. 그중에서 한 장을 가지라 했다. 푸른색, 회색의 매직으로 하늘에다 구름을 그린 것이었다. 지금 교황님 알현하는 대강당 전면에는 예수 부활을 주제로 한 초대형 조형물이 있다. 그 조각을 위한 에스키스였다. 그의 매직 그림에 빠져서 나도 매직을 시도해봤지만 당시 우리나라에는 열두 가지 색으로 된 아주 원시적인 것뿐이어서 그림이 매우 어려웠다. 그런데 문제는 그 그림을 아껴서 잘 둔다는 것이 그만 지금 어디로 끼어들어갔는지 찾을 수가 없다. 로마에는 메달 만드는 학교가 있었다. 한

코너에 진열 제품이 있어서 그중 파치니의 메달을 하나 샀다. 아마 직경이 7센티미터는 됨 직하고 백 달러쯤 했던 것 같다.

아테네로, 카이로로, 방콕으로, 그러고서 마지막에 타이베이로 갔다. 고궁박물관엘 들어갔다. 중국의 서화書畵가 볼만하였다. 마침 도자기 특별전이 열리고 있었다. 몇천 점이나 되었는지 '아, 이것이 예술이다!' 하고 나는 감복하였다. 송宋 휘종의 글씨를 본 것도 거기서다. 도록을 한 짐 사고 마음에 드는 복사본 그림과 글씨를 한 개씩 골라 샀다. 방에다 걸어놓고 여러 해를 보면서 많은 생각을 했다. 글씨는 송宋 오거嗚琚의 것으로 원래 뜻은 알 수 없지만 내 맘대로 번역해서 즐기고 있다.

橋畔垂楊下碧溪	다리 끝에 수양버들 맑은 강에 늘어지고
君家元在北橋西	자네 집은 원래 북교 서편에 있었다
來時不似人間世	흐르는 세월은 인간의 세상과 달라서
日暖花香山鳥啼	봄은 또 오고 꽃향기와 함께 산새도 운다

중국의 글씨는 필법이 참으로 무궁하다. 그 오묘함에 빠져 있다 보면 영원이란 시간 속에서 깜빡 꿈꾸는 것 같다.

뉴욕에 갈 때마다 꼭 만나는 친구가 하나 있다. 옛날 조소과 후배 최일단이란 여성이다. 원래 학교 다닐 때부터 걸물이었는데 일찍이 월남으로 갔다. 또 파리로 갔다가 이응노 씨한테 배

우고 뉴욕으로 옮겨서 무슨 장사를 한다 했고 한때는 농산물시장에도 있었다. 그러더니 또 중국에 가서 베이징 중앙미술학교를 다니고 발로 뛰는 중국 문화·풍속 여행기를 쓰기도 한 사람이다. 조금 일찍 썼더라면 좋았을걸, 책이 나오자 얼마 안 있어 한중 수교가 되고 중국 여행이 자유롭게 되었다. 중국이 더 오래 베일에 가려져 있었더라면 궁금해서 책이 더 팔렸을 터인데 말이다. 그렇지만 그 방대한 기록은 언젠가는 요긴하게 쓰일 데가 있을 것으로 믿는다.

한번은 만났더니 중국에서 얻어온 것이라 하면서 복사본 글씨와 탁본 글씨를 보여주었다. 그러면서 하나 날 보고 가지라 하였다. 청나라 정판교鄭板橋의 탁본을 한 점 얻었다. 집에 갖고 와서 표구를 잘 해가지고 윗방 좋은 자리에 걸어놓고 지금도 잘 보고 있다. 탁본 글씨는 옛날 중국 여행 중에 한 장 샀었는데 말하자면 가짜였다. 그때 먹도 사고 붓도 사고 했지만 말하자면 다 가짜였다. 그런데 이 정판교의 탁본은 진짜인 것이다. 원본 글씨를 보는 것하고는 또 다른 매력이 있다는 것을 알았다. 한문에 먹통인지라 글씨 내용은 하나도 모른다. 아예 알려고도 하지 않았다. 그림 보듯이 그냥 예술로서 보고 있다. 뜻을 모른다고 해서 글씨예술을 못 알아보는 것은 아니라고 생각한다. 좋은 글씨를 좋은 한지에다 잘 복사하면 희한한 감촉이 묻어난다는 것도 그때 알았다. 피카소의 그림을 그 뜻을 알고서 보는 사

람이 어디 있겠는가. 정판교의 글씨는 묘한 매력이 있었다. 그런 걸 일러 개성이라 하는 것인지도 모른다.

나는 여행을 좋아한다. 그런데 지금은 너무 늙어서 엄두가 나질 않는다. 새로운 세상을 만나는 것, 새로운 견문은 사람의 생각을 심화시킨다.

오랜만의 감격

얼마 전에 대학 총동창회장 이름으로 편지가 한 장 날아왔다. 흔히 있는 일이 돼서 그런 거려니 하다가 그래도, 하고 뜯어보았더니 졸업 60주년을 축하한다는 인사말과 함께 기념배지를 만들었으니 신청하라는 내용이었다. 어찌나 반가운지 즉석으로 신청서를 제출하고 두고두고 며칠을 기분이 좋았다. 근래에 기분 좋은 일이 없었는데 이게 웬일인가 하고 생각하는 것인데, 배지 준다는 게 그렇게 감격할 일은 아닌 것 같고 대학을 졸업하고 60년 세월을 잘 살아왔다 하는 것이 자랑스러웠는지도 모른다. 내 지나간 인생이 푸른 하늘에 뭉게구름처럼 솟아올랐다.

6·25 전쟁이 발발하고 휴전이 되고 환도還都가 되고 그런 다

음에 미술대학으로 진학했다. 대학 다닐 형편도 못 되고 아버지는 법대法大면 모를까, 하시는데 내가 그냥 무작정으로 상경하였다. 지금 생각하면 대모험을 한 것이었다. 오직 꿈 하나만 믿고서. 여러 가지로 고생이 있었지만 그중에서도 돈 고생이 가장 컸다. 다른 친구들은 아르바이트도 잘했는데 나는 전혀 그런 일을 하지 못하였다. 어머니가 많이 걱정이 되셨을 터인데 그때는 그런 생각도 할 줄을 몰랐었다.

그 무렵 대전에서 부산 가는 데 기차로 열 시간 이상 걸렸다. 그것도 왜관까지는 아홉 시간을 서서 가야 했다. 요새 사람들이 그걸 상상이나 할 수 있겠는가. 명동은 쑥밭이었다. 서울에 고층 건물이란 것은 화신백화점이 있었고, 신세계백화점뿐이었다. 시내버스 노선이 몇 개 있었지만 사대문 안이면 걸어서 다녔다. 음악 홀이 몇 개 있어서 오아시스라고 했다. 사르트르가 어떻고 피카소가 어떻고, 젊음은 꺾이지 않았다. 휴전이라고는 했지만 서울은 전쟁터나 마찬가지였다. 통행금지가 몇 시였던가. 비상시라는 것은 지속하면 평상시가 되는 것이었다. 언제 깨질지 모르는 아슬아슬한 시간 속에서 예술이 어떻고 진리가 어떻고 하며 우리 젊은이들은 청운의 꿈을 펼치며 살았다. 그렇게 해서 나는 1958년 봄 미술대학을 졸업한 것이다. 꼭 60년 전의 일이 아닌가.

좋은 친구들을 만나고 좋은 스승들을 만났다. 도예가 이종수,

화가 이남규를 만났고, 시인으로 박용래, 임강빈을 만났고, 조각으로는 최의순, 최만린을 만났다. 이동훈 하면 최고의 스승인 줄 알았더니 서울에 와서는 더 무서운 장욱진과 김종영을 만난 것이다. 이만한 자산이면 겁날 것 하나 없었다. 천하 대군을 거느린 것과 같이 아무것도 부러울 게 없었다.

그러나 한편으로는 캄캄하고 답답하였다. 세상이 왜 이 모양인가. 그 무렵의 심정이 그러했다. 나는 너무도 미약하고 어찌할 방도를 찾을 수가 없었다. 종교에 의지하고 싶었다. 그때 대전 대흥동성당 오기선 신부를 만난 것이다. 보자마자 모든 걸 다 내려놓았다. 세례를 받고 60년이 되었다. 인생이 다 늙었는데 달라진 것은 무엇인가. 아들 낳고 딸 낳고 손자 손녀 보고 그림 그려서 상도 받고 죽을 고비도 몇 번이나 넘기고 온갖 풍상 다 겪었다. 부모 형제 다 가고 나만 달랑 허공에 뜬구름처럼 의지할 곳이 없다. 그림이란 것도 얼마 하면 이른바 대가가 되는 줄 알았는데 할수록 첩첩이 산이었다. 그야말로 끝이 없었다. 내 앞에 지금 확실한 것은 삶의 끝이 몇 발짝인가 하는 것뿐이다. 이때, 60년을 잘 살았다는 그 동창회 인사편지가 그렇게 고마울 수가 없었다. 어려운 고비고비 수도 없이 많았건만 시간이 가다 보면 그럭저럭 잊어버렸고 마음은 염색이 안 되는 것인지 흙탕물이 되었다가도 깔끔히 씻기는 수가 있었다.

그 질곡의 시대 막바지, 내가 쉰 살 되던 해에 두 가지 사건이

일어났다. 1982년의 일이었다. 하나는 모른다는 것을 알게 된 날 아침의 일이고, 또 하나는 어떤 날 저녁 식탁에서 생긴 신비적 체험이었다.

하루는 손님이 왔다가 가고 저녁 식탁에 아직 내가 앉아 있었는데 갑자기 이성 활동이 중단되고 딴 세상을 만난 것이었다. 설명할 수 없는 것, 막대한 어둠 같은 것을 만난 것 같다. 그때 느낌으로 내가 최고의 경의를 표해야 될 일 같았다. 얼른 절을 하고 바닥에 앉았다. 그랬는데 내가 살아온 일생이 찰나에 다 보였다. 그것도 긴 일생이 동영상으로 찰나에 보인 것이다. 잘한 것은 하나도 없었다. 잘못한 것만 보였다. 다음 순간에는 나라는 현재가 보였는데 이룩한 일이 하나도 없었다. 오직 맑은 물 같은 것만 있고 아무것도 없었다. 지체 없이 내 입에서 나온 말이 있었는데 "모든 것은 내가 다 잘못했습니다. 나는 아무것도 한 일이 없습니다." 보이는 대로 그랬다. 눈물이 비 오듯 하였다. 그때 황금빛으로 일렁이는 무엇이 보였다. 형상으로는 아니었지만 누군가와 대면하고 있었는데 한없이 좋은 인격체였다. 아무 헛소리를 해도 상관없는 누구였다. 그래서 당신이 여기 있었는데 내가 어디 가서 찾아 헤맸는가 하고 웃었다. 어이가 없었다. 그는 내가 태어나기 전부터 나와 함께 있었다. 다음에는 앞에 식탁과 그릇들 모든 것들이 하얀 빛으로 보였다. 그다음에는 빛이 위로부터 온몸으로 쏟아졌다. 온통 빛 속에 내가 있었다. 그

빛은 생명이고 사랑이고 기쁨이었다. 그 빛이 내 온몸을 투과하는 것이었다. 모세혈관을 다 훑고 지나가는 것 같았다. 환희에 넘치는 그 시간이 얼마였는지는 모른다.

또 한 가지 사건이라는 것은 이러했다. 아침이 되고 눈을 뜨는 시간이 있다. 내가 어떤 날 아침이 되었는데 이불 속에서 눈을 막 떴을 때 "조각이라는 것은 모르는 것이다!" 하는 소식이 왔다. 잠을 깨면서 의식이 들어오기 이전에 생긴 일이다. 평생의 숙제인데 찰나에 답이 온 것이다. 그때 어쩌나 좋았던지 기쁨과 함께 큰 감격이 있었다. 밝은 것 환한 것 큰 것, 그런 느낌이었다. 누가 지키고 있다가 잠 깨는 시각에 "모르는 것이다" 하는 답을 넣어준 것이다. 그 뒤로 나는 예술이 무엇인가 하는 생각은 하지 않았다.

빛의 사건 이후 이상한 전기에 감전된 것 같은 두 달가량을 그렇게 지내다가 평상시로 돌아왔다. 왜 모른다는 것으로 답이 되었는지 지금도 알 수가 없다. 이 알 수 없는 두 가지 사건은 세월이 가도 잊을 수가 없었다. 그러고서 서른여섯 해가 지나갔다.

만고풍상이라는 세월 그 속을 지나면서 사람들이 단단해지는 것이다. 실패와 성공은 동전의 앞뒤와 같다. 실패를 두려워하는 것은 앞으로 나아가기를 포기하는 것과 같다. 찬바람도 이겨내고 된서리도 이겨야 된다. 겨울 끝에 봄은 오고 밤이 지나서야 아침이 온다. 예술의 길에 들어서서 내가 지금 어디쯤 있는 것

일까. 굽이굽이 걸어온 길 아득하지만 앞에 남은 길은 얼마일지 가늠할 수가 없다.

한 알의 밀알이 땅에 떨어져 썩어야 생명을 얻는다 했듯이 내 안에서 기존의 질서가 무너져야 새로운 그림을 만날 수 있다. 벚꽃이 휘날리는 4월 희미한 달빛 사이로 팔십몇 해의 세월이 살같이 지나갔다. 봄이 오면 꽃은 다시 피어나지만 지나간 시간은 되돌아올 줄 모른다. 인생은 유한하고 그림은 끝남이 없는 일이었다.

4
—
영원을
담는 그릇

샤갈의 성서 그림이 의미하는 것
– 인간이 부재한 미술의 시대에

샤갈의 그림을 보고 있노라면 예술이 세상을 위해서 어떤 의미가 있는가 하는 생각을 하게 됩니다. 위대한 예술가란 다 그런 것이지만 특히 샤갈이라는 화가에게서는 그림을 그 사람과 떼어놓고 생각하기가 어렵습니다. 샤갈의 그림은 샤갈이라는 사람과 늘 함께 있다는 말입니다. 그는 험난한 시대를 살았고, 고향을 등질 수밖에 없었고, 타향에서 또 타향으로 전전하는 삶을 살았습니다. 그는 러시아에서 파리로 다시 뉴욕으로 피신했다가 다시 모국 아닌 프랑스로 돌아갑니다. 혁명, 전쟁 등에 밀려서 샤갈이라는 예술가는 영원한 이방인으로 색인되고 그의 그림 또한 이방인다운 회한과 꿈이 절절하게 점철되어 있습니다. 마

침내 히틀러에 의한 유대인 학살이 자행되고 샤갈의 예술은 성당 유리화로, 유대 종교의 성서 그림으로 귀착하는 것입니다.

샤갈은 파리에서 당시 새로운 미술혁신운동의 한가운데에 있었으면서도 입체주의, 초현실주의, 추상주의 하는 소용돌이에 휘말리지 않고 이방인답게 늘 한 발 비켜서 있었습니다. 다 수용하면서도 어디에고 빠져들어가지 않았습니다. 그가 만년에 니스에다가 성서미술관을 만들고 유대 종교 그림들을 걸어놓은 것을 보면서, 그가 만년에 모국 이스라엘에다가 성당 유리화에 정성을 쏟은 사건들을 보면서, 인간의 회귀본능이라고 하기에는 너무나도 숭고한 샤갈의 인생 그 내면의 드라마를 볼 수가 있습니다. 샤갈에게 있어서 유리화는 어쩌면 운명적인 것일는지도 모릅니다. 취리히 대성당, 랭스의 대성당 등 세계 각처에다 그가 만든 유리화. 그것은 그야말로 세기의 명장면들입니다. 초자연적인 운기를 느끼게 하는 둥근 장미창의 색채는 말 그대로 환상적입니다. 떠돌이 삶의 마지막에 그의 종교만 있고 나라가 없었던 한을 캔버스에다 성당 유리화에다 전력하는 한 인생을 우리는 보는 것입니다. 생의 늘그막한 절정에 가서 샤갈은 그런 일을 원없이 다 이룩했습니다. 베토벤이 "나는 인류를 위해서 포도주를 담갔노라" 했다는 말이 샤갈의 생애 그 업적에 그대로 들어맞는 말입니다. 베토벤은 소리로, 샤갈은 색채로 신의 메시지를 이 세상에다가 쏟아냈습니다. 그는 20세기라는 시대에다

영원의 모뉴망을 만들었습니다. 그것이 샤갈의 인생입니다. 샤갈이 그린 모든 이야기, 그가 찾아낸 아름다운 색채는 평화 그리고 사랑에 바치는 그의 헌사입니다. 또한 그것은 신의 음성이라고도 할 만한 것입니다. 보이지 않는 어떤 손이 샤갈을 만들고 샤갈을 시켜서 평화와 사랑의 탑 영원의 모뉴망을 만든 것입니다.

세계 미술의 역사에서 20세기라는 시대는 르네상스 이후 가장 위대한 세기였습니다. 르네상스라는 시대가 미술이 인간과 종교를 다룬 위대한 시대였다면 20세기는 종교와 인간이 제외된 그러면서도 아름다움의 성취에 성공한 위대한 시대였습니다. 예술에서 종교가 빠진 것은 18세기 이후 수백 년의 일입니다. 그런 데다가 20세기의 미술에서는 인간조차 찾아보기가 어렵습니다. 인간이 부재한 미의 시대가 바로 지나간 백 년의 미술사입니다. 인간과 자연은 선사의 시대로부터 줄곧 미술의 주제가 되어왔습니다. 그런데 미가 홀로 예술로서 독립하려 한, 그리하여 그것으로 성공할 수 있었던 시대가 바로 지나간 백 년의 일이었습니다. 인체는 있었으되 그것은 미의 탐구라는 목표에서 한 방편에 불과했습니다. 마침내는 그것조차도 사라졌습니다.

그러한 인간이 부재하고 종교가 없는 미술의 시대에 역행이라도 하듯이 특별난 사람들이 있었습니다. 루오가 있었고 샤갈이 있었고 피카소가 있었고 베크만이 있었고 벤 샨이 있었고 베

이컨Francis Bacon이 있었고 자코메티가 있었고 모란디가 있었습니다. 그 밖에도 많은 예술가들이 있었지만 비형상성의 큰 물결에 가려서 변두리로 밀려났을 것입니다. 그러한 시대에 공교롭게도 인류는 끊임없이 큰 전쟁을 겪어야 했습니다. 러시아에서는 대혁명을 겪었고 유럽 대전쟁이 발생하였습니다. 소위 1차 세계대전입니다. 스탈린과 히틀러 등 특이한 인물들이 등장했습니다. 그런 현상이 미술세계에도 적지 않은 영향을 미쳤습니다. 샤갈의 생애가 형성되는 데에도 결정적인 영향을 미쳤습니다.

마침내 전 세계가 전쟁의 소용돌이로 휘말렸습니다. 이른바 2차 세계대전입니다. 약소한 민족들은 식민지로부터 벗어나려는데 엄청난 수모를 겪어야 했습니다. 전쟁이란 것은 무자비한 인명의 살상과 재산의 파괴를 가져왔습니다. 수백만 명의 유대인을 학살하는 만행이 있었습니다. 쓸데없는 이념의 갈등이 있었습니다. 그런 속에서 한국전쟁이 발생했습니다. 그것은 동족간에 총부리를 맞대고 형제를 서로 죽여야 하는 비극이었습니다. 우리는 지나간 백 년을 그런 속에서 살았습니다. 그런 살상의 시대에 종교는 무얼 하였습니까. 철학은 또 무슨 일을 하였습니까. 피카소가 〈게르니카〉를 그렸습니다. 루오는 일생에 걸쳐서 그 참담함을 화폭에 담아내고 있었습니다. 슬픈 예수의 얼굴을 그리고 있었습니다. 프랑스의 교회마저도 그를 외면하고 있었습니다. 베크만과 베이컨은 인간성이 망가지고 있는 현실

에 큰 고뇌를 표명하였습니다. 모란디는 수도자처럼 그렇게 살면서 바람 한 점 없는 고요의 세계를 그리고 있었습니다. 벤 샨이 미국에서 부조리한 세계를 외롭게 그림으로 만들고 있었습니다. 리베라Diego Rivera와 타마요Rufino Tamayo는 멕시코에서 반서구의 깃발을 높이 치켜 들고 있었습니다. 순수미를 탐구하는 큰 미술의 흐름 속에서 그렇지 않은 또 한 무리의 예술가들이 세상을 지키고 있었던 것입니다. 고난의 시대를 살아온 우리는 그 일들을 결코 잊어서는 안 됩니다.

역사상 드문 전쟁으로 얼룩진 시대에 샤갈의 아름다운 색채가 탄생한 것입니다. 샤갈의 색채가 그토록 신비롭고 환상적이고 순결하게 만들어진 것은 이 시대의 특별난 아픔을 겪었기 때문입니다. 그의 그림이 꿈꾸는 듯한 모양을 하고 있는 것은 그의 어려웠던 삶의 뒤안이 있었기 때문입니다. 그렇게밖에 될 수 없었던 샤갈의 숙명이 그만의 아름다움을 솟구쳐내게끔 했던 것입니다. 샤갈이 만년 그의 종교 그림에 그토록 열심하였던 사정을 우리는 이해할 수 있습니다. 그의 종교 그림은 천지창조로부터 시작해서 예수의 죽음까지입니다. 마귀에게 조롱당하는 욥, 고래 배 속에 들어가는 요나, 베개를 벤 채 꿈에서 깨어나는 야곱, 야곱과 천사의 힘겨루기, 솔로몬의 노래, 애굽에 내린 재앙, 삼손 이야기, 샘물을 솟게 하는 모세, 예루살렘의 구원, 천지의 창조 등……. 수없이 많은 성서 그림을 에칭으로 색판화로

캔버스 그림으로 그려냈습니다.

샤갈은 우리로 하여금 성경을 처음 보듯 새롭게 읽을 수 있도록 해주었습니다. 우리가 잘 아는 줄로 생각했던 일들이었기 때문에 샤갈의 성서 그림이 보다 영묘하게 보이는 것입니다. 샤갈은 그림을 통해서 우리 마음을 성서 쪽으로 열어주는 것입니다. 나는 여기에 누구의 글인지 모르는 아름다운 샤갈의 성서 그림 예찬 한 토막을 소개하고자 합니다. 샤갈의 성서 그림을 깊이 이해한 이의 글인 성싶어서입니다.

"오늘 살아 있는 한 화가의 눈이 설화說話 같은 옛날이야기를 암흑의 강을 뚫고 그 바닥까지 영롱하게 비추어준다. 오늘을 사는 우리에게 만상萬象과 인간이 태어나던 저 태고를 되살려준다. 샤갈에게는 성경을 읽는 것이 곧 빛을 봄이다. 샤갈은 진실로 우리의 귀에 빛을 담아준다. 형상을 창출하는 천재적 화가에게 낙원을 그리는 일보다 더 큰 특전이 어디 있겠는가.

낙원은 곧 아름다운 색들의 세계이다. 새로운 색채를 만들어내는 일이 화가에게는 극락을 의미한다. 그러나 그 극락의 세계에 들려면 화가는 안 보이는 것을 보아야 한다. 낙원은 무엇보다도 하나의 아름다운 그림이다. 샤갈의 그림에서 모든 것이 순수한 까닭은 모든 것이 아름답기 때문이다. 화가의 붓끝에서 생명 가득한 만물이 태어나 숨쉰다. 샤갈의 그림은 보는 이에게 오륙천 년 나

이가 들도록 가르쳐준다. 삶이 꿈임을 알면서 꿈을 꾸며, 살아온 것 그 너머의 꿈을 꾸는 것이 오히려 참임을. 나 자신의 것이 아니었던 과거가 내 영혼 안에 뿌리를 내려 나로 하여금 끝없는 꿈을 꾸게 한다. 샤갈의 살아 있는 인물들은 그 위대함으로 하여 시공을 넘어 우리에게 현존한다."

샤갈과 종교는 끊으려야 끊어질 수 없는 운명적인 것이었습니다. 그는 민족은 있으되 나라 없는 백성이었습니다. 어디에 가든지 그는 이방인이었습니다. 그래서인지 미술의 어느 조류에도 합류할 수 없었던 샤갈이었습니다. 그가 의지할 수 있었던 오직 한 군데가 종교였을 것입니다. 그리하여 예정이라도 된 길이었던 것처럼 샤갈만의 길을 그는 찾아갔습니다. 종교적 믿음이 쇠퇴한 시대에 루오와 샤갈이 그것을 외롭게 지키고 있었습니다. 루오가 〈미제레레〉(미제레레miserere는 시편 51편의 첫마디로서 '불쌍히 여기소서'라는 뜻)를 그리고 있을 때, 아무도 눈여겨보아주는 이 없었습니다. 87년이라는 긴 생애에 교회 청탁으로 단 한 점의 그림도 그린 일이 없었습니다. 전쟁이 끝나고 비로소 판화 〈미제레레〉가 전시되었을 때 사람들은 열광적으로 찬사를 아끼지 않았습니다. 그러나 그때는 이미 늦은 나이가 되어 있을 때였습니다. 팔십이 되는 노년에 교황에 의해서 훈장이 수여되고 오랜 괄시의 갚음을 받았습니다. 어려운 시절에 고독한 길을 산

것은 서로가 같았지만 루오의 혹독한 시련에 비하면 샤갈의 인생에는 그래도 행운이 있었습니다. 신앙이 고갈된 어두운 시대에 한 예술가는 구약으로, 한 예술가는 그리스도 신앙으로 세상을 떠받치고 있었습니다. 지난 세기를 바라볼 때, 두 사람의 천재 화가가 두 기둥이 되어 예술로써 종교를 지탱하고 세상을 영적으로 맑히고 있었습니다. 실로 영웅적인 삶입니다. 포악한 세기를 살면서 오로지 예술로 세상에다 사랑이라는 향기를 만들어 퍼뜨린 이. 예술가는 가고 없어도 향기의 샘은 오래도록 마르지 않을 것입니다.

진정한 예술은 아름다움마저도 넘는다고 누군가 말했습니다. 진정한 아름다움은 미의 차원을 넘는다는 말입니다. 삶과 미가 분리될 수 있는가 한 번쯤 생각해볼 일입니다. 샤갈의 예술은 바로 삶입니다. 그것은 이른바 샤갈의 인생입니다. 그래서 샤갈의 그림은 삶의 모든 것입니다. 샤갈에게 있어서 색채는 삶의 모든 것이고 그 모든 것이란 그가 말했듯이 사랑입니다. 한 시대가 끝난 것 같습니다. 새로운 시대가 도래하고 있습니다. 이런 즈음에 샤갈의 예술에 대해서 생각해본다는 것은 의미 있는 일이라고 생각합니다. 20세기의 미술이 순수미의 탐구에 성공한 시대였다고는 하지만 그런 중에서도 피카소, 루오, 샤갈, 자코메티 등 위대한 예술가들이 인간의 문제를 치열하게 다루고 있었다는 사실. 그와 같은 현상을 어떻게 볼 것인가. 샤갈을 앞에 놓

고 나는 그런 의문을 던져보고 싶습니다. 그래서 예술이란 무엇인가. 왜 그려야 하며 무엇을 그릴 것인가. 어떻게 그릴 것인가. 그런 근원적인 물음을 새삼스럽게 생각해봅니다.

헨리 무어의 성모자상

조각가 헨리 무어는 영국의 역사에서 셰익스피어만큼 존경받는 대예술가이다. 영국의 조형예술을 세계 정상의 수준으로 끌어올린 최초의 인물이 아닌가 싶다. 그의 친구인 허버트 리드에 의해서 줄기차게 전 세계에 소개되었다. 특히 1944년 베네치아 비엔날레에서 대상을 받고부터 국제적인 명성이 확고하게 되었다. 그가 1943년 노샘프턴 성당의 성모자상聖母子像을 만들게 된 데에는 운명적인 사건이 있었는데, 2차 세계대전이 바로 그것이다.

전쟁이 발발하자 런던이 폭격되었다. 사람들은 지하 대피소로 지하철 안으로 피난하였다. 헨리 무어는 1940년에서 1942년

에 걸쳐서 무수한 피난민들을 그렸다. 그리고 한동안은 광산 지역에서 생활하면서 일하는 광부들을 그렸다. 전쟁의 참화를 외면할 수가 없었던 것이다. 그리하여 그는 대중 속으로 파고들게 되었다. 수많은 대피호의 그림들, 또 이 성모자상으로 하여, 헨리 무어는 대중의 마음속에서 확고한 위치를 얻었다. 전쟁이 예술가로 하여금 성모자상을 만들도록 한 것이다. 그의 인도적 정신이 성모자상으로 승화된 것이다.

어머니와 아들은 어두운 표정을 하고 있고 어딘가를 응시하고 있다. 헨리 무어의 작품으로서는 드물게 고전적인 균제미를 갖추고 있다. 그 이후 두 손으로 헤아리기도 어려울 만큼 많은 모자상과 인간 가족들이 조각으로 나타났다. 전쟁이 끝나고 1946년 뉴욕의 현대미술관에서 대회고전이 열렸다. 그 전시회가 전후의 사람들에게 깊은 감명을 불러일으켰다는 것은 두말할 필요가 없다.

비평가이며 무어 찬미자의 한 사람인 실버스터는 다음과 같은 말로써 이 예술가의 단면을 묘사하고 있다.

"무어의 기묘한 변형적인 형태는 사람들이 전혀 생각지 못했던 것을 나타내고 있으면서도 그것을 이상하다고 느낄 수 없게끔 만들어져 있다. 그것은 어떤 본질적인 진실을 보여주고 있는 것 같다. 그리고 사람들에게 한 번 인식되기만 하면 그 진리는 필연적으로 되어버린다. 처음의 놀라움은 금방 잊혀버리고 정

당하고 자연스러우며 합리적인 것으로 인식된다."

사물과 자연은 한 천재의 손에 의해서 마음대로 변형되는데, 그리하여 새로운 자연으로 변신한다. 새로운 보편적 진리로 탈바꿈하는 것이다. 무어는 조각적 형태가 갖는 표현 가능성에 대해서, 또 물질에 대한 진실이란 무엇인가에 대해서, 그리고 예술과 휴머니즘의 문제에 대한 사색과 탐구에 일생을 바쳤다.

헨리 무어는 이렇게 말했다.

"예술이 인간과 사회로부터 유리될 수 없다는 것을 나는 믿는다. 지금은 추상적인 형태가 많이 나오고 있지만 앞으로는 휴먼하게 되리라고 생각한다. 나의 형태에서 최상의 배경은 자연이다. 낮의 빛, 별들의 빛이 그것에는 필요하다. 나의 형태는 어디든지 간에 풍경 속에 놓고 싶다는 생각을 한다."

헨리 무어는 조각예술을 실내에서 야외공간으로 끌어내는 데 결정적인 역할을 한 작가이다. 그의 작품은 세계 도처에 놓여 있다. 잔디밭 위에, 나무들 사이에, 또 산 언덕에 맑은 전원의 공기를 마시면서 평화롭게 놓여 있다. 그는 인간을 주제로 하고 구십의 긴 생애를 거기에서 떠나지 않았다. 그가 성모자상을 만들게 된 시기는 가장 창작욕이 왕성한 때였고 전쟁으로 인한 위기 상황 속에서였다. 아마도 이 모자상은 무어의 전 생애에 걸친 제작 생활 속에서 대표적인 걸작에 속하는 작품으로 보인다.

무어의 평생 후원자였던 허버트 리드는 종교와 예술에 대해

서 다음과 같은 의미심장한 말을 남기고 있다.

"예술과 종교의 관계는 우리들이 당면하지 않으면 안 될 어려운 문제 중 하나이다. 옛날에는 서로 불가분의 관계에 있었는데 약 5백 년 전에 전 유럽에서 결렬의 징후가 나타났다. 이른바 르네상스라는 시기였다. 예술은 독립적이고 자유롭고자 했다. 예술의 본질을 찾아 나서기 시작하였다. 그리하여 예술가의 개성 이외의 것들을 가차 없이 제외하려 하였다. 마침내 예술은 통일감을 잃어버렸고 조화의 결핍을 가져왔다. 예술과 종교 사이에서 그것을 연결하는 고리가 끊어진 것이다. 그렇지만 예술가가 종교적 신념을 배제하였다 하더라도 위대한 예술을 만든 사람들의 생애를 잘 관찰해보면 종교적 감수성이라고밖에 말할 수 없는 무엇인가를 느낀다."

영원을 담는 그릇

모든 있는 것들은 영원으로부터 나왔습니다. 그리고 그 모든 있는 것들은 다시 영원으로 돌아갑니다. 그 모든 있는 것들 중에서 인간이란 생명체는 이성, 영성, 감성의 활동을 할 수 있는 은사恩賜를 받았습니다. 그 은사 역시 영원으로부터 나왔습니다. 그래서인지 인간은 본래부터 알게 모르게 영원을 그리워하게 되어 있습니다. 그 활동이 종교이며 예술입니다.

자고로 학자들이 예술과 종교는 한 뿌리에서 나왔다고 했습니다. 그 둘이 지금은 갈라져서 멀고 먼 남남 간이 되었습니다. 그 시발점은 이른바 르네상스라는 인본주의 사상이 부상하면서부터입니다. 2백 년 세월이 흘러가고 1940년대 프랑스의 한 신

부에 의해 예술과 종교의 접목이 시도되었습니다. 그리하여 아시 성당이 세워지고 롱샹 성당이 세워지고 방스의 마티스 성당이 세워졌습니다. 2차 세계대전 이후 로마 교황청에서는 예술가의 교회미술 참여를 적극 권장하면서 세상의 평화 증진을 위해서는 종교와 예술이 함께해야 한다는 것을 간절히 소원하였습니다. 종합의 시대를 예고하는 여러 가지 징후들이 생겨나고 있습니다. 그러나 세상은 아직도 분화의 속도를 멈추지 않고 있습니다. 그리하여 고귀한 인간정신이 손상되는 현실을 우리는 도처에서 만날 수 있습니다. 그것을 밖에서 찾을 것이 아니라 우선 나 자신을 관찰해보면 될 일입니다. 나의 내부가 얼마나 황폐되어 있는가를 잘 볼 수 있을 것입니다.

　루오의 화면에 나타나는 여러 인물들 중에 베로니카라는 여인이 있습니다. 루오는 특별한 애정을 가지고 베로니카를 그렸습니다. 성서에는 없는 인물이지만 예수 십자가의 길가에서 땀을 씻어주었다는 전설적인 여인인데 그의 수건에 예수의 얼굴 모습이 찍혔다는 이야기가 있습니다. '베로Vero'는 참, 진실이라는 어원에서 나왔고 '니카nica'는 이콘, 즉 도상圖像, 얼굴이라는 어원에서 나왔다 합니다. '베로니카Veronica'란 말을 풀어보면 '참의 표징'이랄 수가 있겠습니다. 루오가 의도하고 있는 바는 내가 잘 모릅니다. 그러나 추측건대 참의 표징, 진실의 표상이란 그 뜻에 마음이 끌린 게 아닐까 생각합니다. 그것이 루오 예술

의 핵심일는지도 모릅니다.

　나는 솔직히 19세기부터 20세기의 미술은 종교와 완전히 맥이 끊긴 걸로 생각했었습니다. 나중에사 알게 된 일이지만 루오가 있었고 마네시에Alfred Manessier가 있었고 또 샤갈의 특별난 만년의 일들을 본 것입니다. 그런데다 바티칸박물관 안에서 현대종교미술관을 본 것입니다. 수많은 예술가들의 그림과 조각들이 있는 것을 보았습니다. 나는 참으로 놀랐습니다. 이른바 종교와 예술이 아주 남남은 아니었구나, 하는 것을 본 것입니다. 큰 물결에 가려서 보이지 않았던 것이었습니다. 모란디의 그림, 그 정물과 연필 그림들은, 종교적인 주제로부터 전혀 상관이 없으면서도 그 심성적인 면에서 참으로 성화聖畫라 할 만합니다. 자코메티 또한 20세기의 성상입니다. 두 분의 예술이야말로 베로니카, 즉 참의 표징이라고 나는 생각했습니다.

　우리나라에 그리스도 종교가 들어온 게 2백 년이 넘었습니다. 또 그 일이 다른 나라처럼 선교사들에 의한 것이 아니고 자청해서 지식인들이 받아들인 것입니다. 순교 1백 년의 긴 터널을 지나서 정착이 시작되었습니다. 미술 분야에서도 특이한 일이 생겼습니다. 1901년 장발이라는 인물이 태어나고 그림 수업을 했는데 그가 누구의 권유를 받았는지는 알 수 없으나 스물 나이에 순교자 김대건 신부를 그린 것입니다. 한국 그리스도교 역사에서 초유의 사건입니다. 그가 25세 때 한국 순교자 79위 시복식

이 로마에서 있었습니다. 거기에 참여한 이가 바로 그 화가 장발 선생입니다. 그 뒤 3년간에 걸쳐서 명동성당 열네 사도 벽화를 만들고 다시 김대건 신부상을 그리고, 순교자 골롬바-아네스 자매상을 그렸습니다. 가톨릭 종교가 한국인들이 자청해서 이 땅에 자리 잡은 것처럼 종교 미술 또한 같은 모양으로 그렇게 시작되었습니다.

해방이 되고 1954년, 수십 명의 화가, 조각가들이 참여한 성미술전이 최초로 기획되었고 이어서 최초로 한국 미술가들에 의해 혜화동 성당이 세워졌습니다. 1970년에는 미술가들의 모임체를 만들었는데 그것이 서울가톨릭미술가회입니다. 1994년에는 가톨릭 미술가의 날을 제정하고 3년에 걸쳐서 교회미술 세미나를 열었습니다. 그러는 중에 가톨릭미술상을 만들고 1996년 제1회 시상식을 거행하게 되었습니다. 본상에는 조각에 최봉자, 유리화에 최영심, 특별상에는 장발 선생을 선정하여 시상하였습니다. 그동안 여덟 번에 걸쳐서 20여 명의 수상자를 배출하였습니다. 그러면서 미술가들이 한국 교회미술 새롭게 만들기 운동에 박차를 가하게 되었습니다. 그 모든 것 역시 미술가들의 자발적인 노력으로 생긴 일입니다. 이러한 현상은 전 세계에서도 찾아보기 쉽지 않은 일입니다.

그런 일이 한국이라는 극동의 작은 나라에서 시작된 것입니다. 천주교 전국 여러 교구에 가톨릭미술가회가 생겨났습니다.

이어서 전국 교구 미술인들의 총 모임체가 만들어졌습니다. 그것이 한국가톨릭미술가협회입니다. 2000년 대희년大禧年을 기념하여 예술의전당에서 5백여 명 회원이 참가한 대전시회가 열렸습니다. 이웃 나라 일본 미술인들이 초청되었습니다. 지금 한국 교회건축은 새 모습으로 탈바꿈되었습니다. 건축을 비롯해서 성상, 성화, 유리화 디자인, 공예 등 모든 면에서 미술가들의 손길로 이루어지고 있는 것입니다.

이와 같은 현상이 벌어지게 된 데에는 그럴 만한 한국적인 현실이 바탕이 되었던 것입니다. 1970년대 이후 우리나라에는 전국적으로 연간 수십 개의 성당이 지어지고 있었습니다. 지금도 그렇습니다. 그 자금은 신도들의 성금에 의한 것입니다. 이러한 일 또한 전 세계에서 유례가 없는 일입니다. 그런 상황에서 미술가들이 나서게 된 것입니다. 그것이 한국교회미술운동으로 전개된 것입니다. 가톨릭미술상 제도가 생겨나게 된 것은 평가 활동의 필요성 때문이었습니다. 좋은 표양을 가려서 교회 내에 알리는 일입니다. 좋은 성당을 만든다는 것은 신앙생활에 크나큰 영향을 미친다고 믿는 것입니다. 성당의 예술화 운동입니다. 그것은 서두에서 말한바, 영원으로 향하는 두 가지 길, 즉 종교와 예술의 만남입니다.

베로니카 '참의 표징'은 진리의 표상입니다. 독일의 시인 횔덜린은 노래합니다. "시인은 이 세상에서 가장 무죄한 사람/흔

들리는 풀잎에서 신神의 음성을 듣는다."교황 바오로 2세는 이렇게 말씀하였습니다. "미美는 예술가 여러분들에게 창조주로부터 주어진 성소聖召입니다." 하이데거는 말합니다. "아름다움이란 것은 진리가 모양져 나타나는 존재방식이다." 세 분의 이 선언적인 말씀 속에는 한 가지 공통된 뜻이 은유적으로 감추어져 있습니다. 보이는 세계와 보이지 않는 세계가 있다는 점이 전제되어 있는 것입니다. 보이지 않는 세계의 기운을 예술가는 감지한다는 것입니다. 어떤 종교이든지 보이는 세계가 전부라고 말하지 않는다는 것에 유념할 필요가 있습니다.

초의식의 세계라는 말을 합니다. 의식으로는 볼 수 없는 세계를 말함입니다. 신비라는 말도 있습니다. 역시 같은 뜻입니다. 삼매三昧 견성見性이란 말을 합니다. 모두가 이성과 감성을 넘는 세계를 이름하는 것입니다. '참'과 '모습'의 관계입니다. 참은 보이지 않습니다. 그것이 모습화된 것이 예술입니다. 루오는 "나는 신비가입니다"라고 확실하게 고백한 바 있습니다. 신비를 인정할 수 없다면 예술은 존재할 수가 없습니다. 안 그러면 과학이 됩니다. 아름다움이란 원래 모양이 없습니다. 그러기 때문에 예술은 사람 따라 각각입니다. 따라서 완성도 없습니다. 다들 얘기한 것처럼 예술은 각각일 뿐이고 변화가 있을 뿐입니다. 종교역시 그러합니다. 중요한 것은 체험입니다. 그래서 종교도 사람 따라 각각일 뿐이고 천 사람의 신앙은 천 개일 수밖에 없습니다.

사람들은 좋은 것을 본성적으로 좋아하게 되어 있습니다. 부를 좋아하고 권세도 좋아하지만 죽음 앞에 다가서보면 그것이 한낱 꿈과 같다는 것을 알게 됩니다. 좋은 것, 그것 역시 보이지 않습니다. 참의 세계와 아름다움의 형상적인 것 사이에 윤리라는 것이 있습니다. 그것이 좋은 것, 이른바 선善의 영역입니다. 윤리란 상호 간의 질서입니다. 예술은 참眞과 불가분한 성질의 것입니다. 아름다움이 참에서 나왔기 때문입니다. 예술과 윤리 또한 불가분의 관계입니다. 왜냐하면 사회라는 것과 상호관계를 버린다면 예술의 존재 의미가 없어지기 때문입니다. 그래서 나는 미가 독립해서 존재할 수가 없는 성질인 고로 종합의 의미를 자꾸만 되새기는 것입니다. 좋은 것과 아름다운 것과 참이라는 것은 진리 자체입니다.

세상이 있기 전에는 빛밖에 없었습니다. 세상은 빛에서 나왔고 사람도 예외가 아닙니다. 사람도 빛에서 나왔습니다. 그 빛은 기쁨입니다. 그리고 그것은 사랑입니다. 또한 생명입니다. 빛과 사랑과 기쁨과 생명은 하나입니다. 분리 이전의 원상입니다. 모든 형상적인 것은 그 원상에서 나왔습니다. 그중에서도 인간은 가장 으뜸의 존재입니다. 그래서 탄생 이전의 원상을 감지할 수 있고 본능적으로 그리워합니다. 하찮은 것 같은 동물들도 귀소 본능이 있다 하지 않습니까.

좋은 그림이란 빛의 파장을 많이 축적한 형태라고 생각하니

다. 좋은 그림이란 사랑의 파장을 많이 수용하고 있는 형태라고 나는 생각합니다. 좋은 그림이란 가장 생명적인 에너지가 충만해 있는 형태라고 나는 생각합니다. 예술은 과학이 아닙니다. 과학을 앞세우면 예술이 죽습니다. 과학이란 것은 이성의 범주인데 원래가 완전치 못한 성질의 것입니다. 그것은 저 원천으로부터 오는 파장을 가로막는 역할을 하는 수가 있습니다.

우리는 빛 속에 있고 빛 속에 노출되어 있고 빛과 함께 있는 존재인데 이성이 장막이 되어 차단 역할을 하고 있는 것입니다. 인간은 원래가 행복한 존재였습니다. 그런데 언젠가부터 고독한 존재로 소외된 것입니다. 우리는 그래서 원상의 세계로 돌아가려는 노력을 본능적으로 하고 있습니다. 차단막을 걷어내려는 노력을 본능적으로 하고 있는 것입니다. 왜냐하면 좋은 것이 저 너머 어딘가에 있다고 믿기 때문입니다. 최고의 시인은 그 원상의 세계에로 많이 열려 있는 사람입니다. 시인은 가는 바람에 살짝 흔들리는 여린 풀잎에서도 신의 음성을 알아듣습니다. 그 기쁨의, 그 생명의, 그 사랑의 뜨거운 음성을 말입니다. 얼마나 좋은 일입니까. 인간에게 주어진 또 하나의 진귀한 선물 '직관'. 그것이 참의 세계를 가로막고 있는 장막을 두들깁니다. 그리해서 그 장막에 구멍을 내는 것입니다. 아주 작은 바늘 구멍만 한 뚫림만 있어도 나의 가슴으로 생명의 빛이, 사랑의 빛이, 기쁨의 빛이 들어와 나를 변화시킵니다.

그림이란 저 심원의 에너지를 형상해서 가시권으로 던져놓는 것입니다. 빛의 세계에 내가 완전히 노출된다면 그때는 그림의 한계를 넘습니다. 그런 때면 오직 감사할 일만 남을 것입니다. 예술의 세계에서 종교의 세계로 넘어가는 것입니다.

그림은 왜 그리는가. 진정한 예술이란 어떻게 모양해야 하는가. 그림 일을 한다는 것이 세상에 무슨 효용이 되어야 할 것인가. 예술이 직업인가 수행의 길인가……. 그것은 끝없는 물음입니다. 예술의 길과 종교의 길은 분명 같지 않습니다. 그러나 이 두 개의 최고 가치는 서로 손을 잡고 있어야 되는 것이 아닐까 그런 생각을 합니다. 선의 기능 역시 그러합니다. 어느 하나가 어느 하나에 예속되어 주종 관계가 되는 것은 원치 않는 일입니다. 그러나 진리를 향하는 그 목표가 하나일진대, 서로 상관없는 관계가 된다면 그 또한 불행한 일입니다. 신앙에 몸 바치다가 죽은 사람들을 순교자라 합니다. 아름다움에 몸 바치다가 죽은 사람들도 순교자입니다. 가는 길은 다르고 사는 모양은 달랐어도 오직 진리에의 목마름으로 심신을 다 바쳤다면 다를 바가 있을 리 없습니다. 삶이란 무엇이며 어떻게 살아야 할 것인가. 예술이란 무엇이며 어떻게 만들 것인가. 이 끝없는 물음 앞에서 오늘도 나는 되묻고 있습니다. 아침에 일어나서 묻고 일하다가도 문득 또 묻고 저녁에 또 묻습니다.

종교의 목소리는 커지면서도 세상의 싸움판은 왜 가라앉지

않는가. 지상에 예술가는 기하급수적으로 늘어만 가는데 세상에 평화의 징후는 보이지 않습니다. 5백 년, 천 년 전의 세상에 비해 오늘날 우리들의 삶의 질이 과연 얼마나 향상되고 있는가. 그래도 나는 오늘도 영원을 그리워하고 예술은 진리를 탐구하는 길임을 믿습니다. 아름다움은 성스러운 것과 함께한다고 믿고, 성스러움은 사람의 심성을 밝혀주고 맑혀준다는 것을 믿습니다. 그래서 그림에도 그런 맑힘의 능력이 있는 것입니다. 예술이란 영원을 담는 그릇이기 때문입니다.

20세기의 그림에서는 인간을 찾아보기가 어렵습니다. 미켈란젤로가 마지막에 당도한 곳이 '인생'입니다. 미에서 인생으로의 길이었습니다. 지금 우리는 미만 있고 미마저 흔들리는, 그리하여 인생과 그 의미를 상실한 시대를 보고 있는 것입니다. 탈출구가 보이지 않습니다. 혼돈의 시대입니다. 목마름이 있습니다. 사랑의 갈증, 진리에의 목마름입니다. 예술과 종교는 우리들의 이 고달픈 삶에다 치유와 정화의 빛이 되어야 할 것입니다.

종교와 예술

종교와 예술은 본래 한 뿌리에서 나왔다고 합니다. 이 말을 뒤집어본다면 종교와 예술이 그 지향하는 바가 한 군데로 같다는 말이 됩니다. 그 지향하는 바가 무엇이냐 하는 것은 알기가 어렵지만 세상에서 가장 중요한 것, 가장 보배로운 것임을 일컬어 하는 말일 것입니다. 이름하여 최고의 가치, 더없이 좋은 것……그런 곳을 지향하고 있다는 것입니다.

학자들은 말합니다. 학문은 그 주변을 맴돌고 종교를 통해서는 그곳에 상주常主할 수 있다. 그러면서 예술은 그곳을 "수시로 수시로 왕래한다"고 말합니다.

학문(철학)은 변두리에서 그곳을 볼 수 있다 하는 것이고, 예

술은 수시수시로 그곳에 들어갔다 나왔다 할 수 있고, 종교를 통해서는 그곳에서 영원히 살 수 있다는 것입니다. 근세 유럽의 대철학자들이 한 말입니다. 나는 그 말을 의심 없이 믿습니다. 예술의 직관성을 두고 한 말일 성싶습니다. 예술은 계산을 넘어섭니다. 그 계산을 넘어서는 데에 예술의 의미가 있습니다.

우리는 초월이라는 말을 가끔 듣습니다. 글자 그대로 본다면 이곳을 버리고 저곳으로 간다 하는 뜻이 아닐까 싶습니다. 불가에서는 도피안到彼岸이란 말을 합니다. 바다를 건너서 저쪽 나라에 이른다는 말입니다. 예수는 말합니다. "나의 멍에를 메고 나를 따르라!" 그것은 현생적인 것의 포기를 의미합니다. 버리는 것입니다. 그리하여 자유를 얻는다는 것입니다. 진정한 예술가는 자유를 누리는 사람들입니다. 공자는 말합니다. 칠십이 되니 마음 내키는 대로 행동하여도 진리에 어긋나질 않았노라. 예술을 통해서는 가끔씩 대자유를 누릴 수 있습니다.

다 접어두고 철학과 예술과 종교가 하나의 곳을 지향하고 있다고 말하는 것에 대해서 유의할 필요가 있습니다. 당연한 사실을 가지고 왜 특별히 생각할 필요가 있는가……. 오늘날 우리가 삶 속에서 그것을 잊고 있기 때문입니다. 황금이 우선하는 시대가 되다 보니 중요한 것이 뒷전으로 밀려서 사라졌기 때문입니다.

오늘날처럼 종교가 전 세계 구석구석에까지 많이 전파된 시대가 일찍이 없었습니다. 그러나 종교로 해서 보다 좋은 세상이

되었느냐 하면 그렇지가 않습니다. 오늘날처럼 예술가가 많은 시대가 일찍이 없었습니다. 그렇다고 해서 그만큼 인류의 행복이 증진되었느냐 하면 그렇다고 단정할 수가 없습니다.

종교는 종교끼리 서로 경쟁을 합니다. 세계의 종교가 한마당에 펼쳐져 있습니다. 예술은 국가들 간에 서로 경쟁을 합니다. 개성이라는 것을 절대적 가치로 내세워 그 외의 것에 대하여는 여념이 없습니다. 세계의 예술이 한마당에 펼쳐져 있고 우열을 다투는 경쟁 관계에 있는 것입니다. 종교든 예술이든, 우열을 다툴 일인가에 관하여 한번 냉정하게 반성해볼 필요가 있지 않은지. 종교와 예술이 성하면 세상에 평화가 증진되어야 할 것인데 그 반대의 징후가 두드러지는 것은 이치로 보아도 틀린 일이 아닐까, 누구든지 생각할 수 있는 일입니다. 종교가 성한 세상에 어째서 갈등이 깊어지고, 예술이 성한 세상에 어찌하여 사람들의 마음이 거칠어지고만 있는가. 종교라는 틀 속에 갇혀 있고, 예술은 예술이라는 그 틀 속에 갇혀 들어가는 것이 아닌가. 나는 늘 그런 생각을 합니다. 모두가 사람의 일인데 사람들이 소외당한 채 최고의 가치가 따로 설정되고 있는 것이 아닌가 하고 말입니다.

가장 아름다운 것은 종교적이다 하고 누군가가 말했습니다. 사랑은 걱정을 수반한다고 합니다. 추사 선생의 나중 글씨들은 고요적적하고 쓸쓸함이 있습니다. 네덜란드의 옛 화가 페르메

이르의 맑은 소녀상을 나는 잊지 못합니다. 우리나라의 역사에서 삼국시대의 금동미륵반가상을 나는 잊지 못합니다. 시서화詩書畵 일치를 목표한 중국의 예술을 나는 잊지 못합니다. 이집트의 영원한 돌조상들을 나는 잊지 못합니다. 모두가 종합적이고 근원한 곳을 향하여 확실하게 서 있기 때문입니다.

나는 진선미 일치의 사상을 믿습니다. 사람들은 구시대의 유물이라고들 말합니다. 이 극단적인 분화의 시대에 종합의 문제를 생각한다는 것은 착오일는지도 모릅니다. 극단의 분화는 본질을 잃어버릴 수도 있을 것입니다. 하나에다 전체를 담을 수도 있습니다. 그러나 상대적으로 전체를 잃어버린 하나가 될 수도 있을 것입니다. 고대의 미술품에서 정을 느낄 수 있는 것은 분화 이전의 원형이 갖는 넉넉함 때문일 것입니다. 예술이 발전한다고는 아무도 말한 사람이 없습니다. 단지 변화할 뿐이라고들 말합니다. 늘 새로운 것이 근원의 모습일 것입니다. 근원으로부터 단절된 생명이 있다면 그것은 단명할 수밖에 없습니다.

인류가 발견한 최고의 이상이 진이요, 선이요, 아름다움입니다. 진의 행동, 선의 행동, 미의 행동이 따로따로 있다면 부자연스런 일입니다. 시인은 노래합니다. '본향으로 돌아가자. 시인은 근원에 가까이 감으로써 고향에 돌아온다.' 어떤 이는 또 이렇게 말합니다. '시 쓰는 일은 그대로 즐거움이고, 치유하는 일이고, 그것은 성스러운 일'이라고.

하이데거는 말합니다. "오늘의 세계는 치유 받는 차원이 닫혀 있다. 시인은 이 세상에 살면서 정신적인 것을 지녀야 한다. 성스러운 것이 나타날 때 시인의 영혼이 밝아 오른다." 석도는 이렇게 말합니다. "태고 때에는 화법畵法도 없었다. 원초의 순박과 함께 자연이 흩어지지 않고 그대로 있었다." 거기에다 공자의 말씀을 인용하여 "나는 오직 하나의 도道로써 모든 도를 통하고 있다"라고 말합니다.

하이데거의 말을 빌릴 것도 없이, 오늘의 세계는 치유의 차원을 닫아놓고 있습니다. 자기의 영역에다 차단막을 쳐놓고 옆을 볼 생각이 아예 없습니다. 하나의 도로써 모든 도를 관통한다는 성현의 말씀은 역사책에나 있는 말이 되었습니다. 이것이 현금의 세계에 있어서의 종교와 예술의 관계입니다. 종교와 예술과 과학과 그 밖의 모든 현상들과의 관계가 다 그러합니다. 종교와 예술은 한 뿌리에서 나왔다는 이 말은 진리입니다. 예술이 진리의 구현이라는 것을 우리는 잊고 있습니다. 인류가 성스러운 것을 잃어버렸을 때, 그것은 분명 밤의 시절일 것입니다.

신앙과 예술에 대한 단상

스무 해쯤 전에 있었던 일입니다. 당시 조소과 4학년 교실에 독실한 불교도 학생이 있었습니다. 내가 독실하다는 표현을 한 것은, 불경 공부를 열심히 하고, 수련회도 열심히 다니고, 그런 열의가 눈에 띄게 활발하였다는 뜻에서입니다. 신앙생활이란 내면의 일이고 눈에 보이지 않는 것이므로 깊다 얕다 그 정도를 알기가 어렵습니다. 접어두고, 그 학생이 불교의 뜻을 작품에다 표현하려고 애를 많이 쓰고 있는 것이 어쩐지 내 마음에 걸린 것입니다.

몇 달을 지켜보다가 하루는 다음과 같은 말을 슬쩍 던졌습니다. 불교 공부는 그것대로 하고 조각 공부는 또 그것대로 하고

그렇게 양분할 수 있으면 어떻겠느냐 하는 이야기였습니다. 그러다가 언젠가 그 둘이 한자리에서 만날 수 있으면 참으로 좋은 일이고, 그렇게 안 되더라도 할 수 없다……. 그렇게 마음을 너그럽게 먹을 수 있으면 좋지 않을까 그랬습니다. 예술이 종교를 설명하는 도구가 되는 것도 불편한 관계이고, 또 그렇게 열렬한 종교 생활이 예술 활동하고 남남인 관계로 된다는 것도 사실은 불편한 일인 것입니다. 그렇지만 너무 조급하게 생각한다는 것 또한 양쪽 모두에게 이롭지 않을 것 같아서 한 말이었습니다.

내가 학교 다닐 때 나의 스승께서 했다는 말씀을 전해 들은 게 있습니다. 한 사람이 두 가지 종교를 어떻게 생활할 수 있겠느냐는 이야기입니다. 그 말씀 속에는 미의 탐구란 것이 종교와 다름이 없다는 뜻이 담겨 있었습니다. 미의 탐구와 종교적 진리의 탐구란 것이 한가지로 같다고 볼 수는 없습니다. 그러나 종국에 있어서 당도해야 할 곳이 하나가 아니냐는 말씀일 것입니다. 말하자면 길이 각각이다 하는 뜻입니다. 진선미는 하나로되 길은 각각이다 하는 말입니다. 한 사람이 어찌 셋을 동시에 생활할 수 있겠는가. 그것은 사실 중대한 문제입니다. 잘못했다가는 이것도 저것도 아닌 삶이 될 것이기 때문입니다. 그분께서는 죽음을 몇 달 앞두고 세례를 받았습니다. 참으로 감동적인 사건이었습니다. 아름다움에의 탐구 생활이 끝났을 때 신앙이라는 큰 생활의 절차가 행사되었다, 그런 이야기가 됩니다. 많은 세월

이 갔는데도 그 일만은 엄숙한 추억으로 나의 가슴 안에 생생하게 살아 있습니다.

화가 마티스가 한때 병원 신세를 진 일이 있었는데 그것이 인연이 되어 이른바 방스의 성당이 생겨났습니다. 병원에서 간병역을 맡았던 소녀가 있었습니다. 뒷날 그녀는 수녀가 되었습니다. 몇 해 전에 그 수녀의 수기가 출판되었다는 소식을 들은 일이 있습니다. 마티스와 그 수녀는 그 뒤로도 편지를 주고받고 하여 화제 아닌 화제가 있었다 합니다. 알고 본즉 다음과 같은 애틋한 사연이 있었습니다.

마티스는 교회에 나가는 사람이 아니었나 봅니다. 그쪽 사람들은 아기 때에 누구나 유아 세례를 받는 것이지만 어찌 된 일인지 지금 유럽에서는 교회 생활을 하는 사람이 지극히 적습니다. 마티스도 그런 사람이었을 것입니다. 그런데 그 간호하는 소녀, 뒷날에는 수녀가 된 그 여인은 입장이 달랐습니다. 그 여인은 매우 독실한 신앙인이었을 것이고 마티스는 그렇지 않은 데에서 문제가 생겼습니다. 저렇게 훌륭하고 좋은 예술가 할아버지가 죽어서 지옥에 가리라는 생각에 안타깝기가 너무나도 절절했던 것입니다. 교회 생활이 없으면 지옥 간다는 교리를 믿는 때문입니다. 그래서 어떻게든 회개시켜 교회에 돌아오기를 원했던 것입니다. 나중에는 마티스 또한 안타까워 답을 했다는 말이 있습니다. "나는 일생을 색채를 통해서 하느님을 찬미했노

라!" 그런 단호한 표명을 했다는 말을 전해 들었습니다. 예술가는 아름다움이라는 길을 통해서 신앙을 생활하고 있다는 점을 전하고 싶었을 것입니다. 마티스도 옳고 수녀도 옳고, 더하고 덜하고는 알 수 없는 일입니다.

나는 성모상을 많이 만들었습니다. 성모상 말고도 많은 성상을 만들었습니다. 그것은 내가 하고 싶어서 한 일이지 누가 시킨다고 한 일은 아닙니다. 사람들이 내게 궁금하게 생각하는 것이 하나 있습니다. 내가 늘 만들고 있는 작품을 할 때고 성모상을 만들 때고 무언가 자세가 다른 것으로 생각하고 그 점을 묻습니다. 소녀상을 만들고 풍경을 그리고 할 때, 그리고 성상 조각을 만들 때 무언가 다른 것이 아니냐 하는 궁금함 말입니다.

나는 분명히 말합니다. 다른 것이 없습니다. 그림은 나의 삶의 반영입니다. 문장은 곧 사람이다 하는 유명한 말이 있습니다. 풍경에 투영하는 나의 삶이 다르고 성상에 투영하는 나의 삶이 다르다면 앞서 말한 명언은 틀린 말이 될 것입니다. 만드는 대상이 다를 뿐이지 표현하는 마음의 자세까지 다를 수는 없는 것입니다. 성모상을 만들어도 성상이고 꽃 한 송이를 그려도 마음 자세에 따라서는 성상입니다. 사람이 만물의 영장이라고는 하지만 세상 만물에 귀천이 어디 있겠습니까. 성인들은 하나같이 같은 뜻의 말씀을 하였습니다. 도는 어디에나 있다! 만상에 불성이 있다! 태초에 말씀이 있었고 말씀대로 세상이 만들어졌다.

그러니 귀한 것과 천한 것을 구별할 일이 아닐 것입니다. 세상 만상이 다 거룩함일 것이니 귀하고 천하고는 그리는 사람의 마음에 달린 게 아닐까.

지금 우리는 신앙과 예술이 갈라진 시대를 살고 있습니다. 신앙 따로 예술 따로의 시대를 살고 있는 것입니다. 동양, 서양 할 것 없이 수백 년 된 일입니다. 19세기 중반 이른바 인상파 시대가 되면서 미술은 순수미를 탐구하기 시작했습니다. 종교의 문제로부터는 그 먼저 떠났고, 세상의 문제와 인간의 문제까지도 미술에서 제거되었습니다. 그리하여 그림은 오로지 아름다움의 문제로 국한되었습니다.

예술이 사람 사는 문제를 외면하고 있다는 것입니다. 현금의 미술계를 총별할 적에 옛날하고 확연히 다른 점이 그 점입니다. 예술이 아름다움만을 추구한다는 것입니다. 종교와 예술이 하나로 있었던 시대는 옛날이야기입니다. 그림이 사람 사는 이야기로부터 분리 독립되었습니다. 따라서 신앙생활 따로 하고, 예술생활 따로 한다는 것입니다. 진정한 미를 추구하기 위해서는 곁가지를 모두 떼어낼 필요성이 있었습니다. 절대적 가치를 여러 측면으로 나누어서 탐구한다는 것입니다. 학문이 세분화되는 현상과 같은 맥락입니다. 그런데 언제까지나 이러한 추세로 가야 할 것인가는 의문입니다. 특히 예술이란 분야에 있어서 말입니다.

그림은 계속 새로운 형상을 만들어내야 합니다. 예술가들은 새로운 것 만드는 강박관념으로 시달리고 있습니다. 신앙이란 어쩌면 종합을 지향하는 일입니다. 그리하여 종합마저도 넘어서서 절대한 자유, 절대한 순종의 세계를 지향하는 일입니다. 그러다 보니 예술과 신앙은 각각 반대 방향으로 치닫는 이상 현상으로 부각되었습니다. 어떤 한편에서 우려의 목소리가 태동하고 있습니다. 분화로 해서 얻는 높은 성취도가 있습니다. 그러나 그것들이 통제 불능일 때 평화가 깨질 수도 있습니다. 우리는 지금 합리주의의 한계에 직면하고 있습니다. 과학으로 또 통제 기능으로 결말이 날 줄 알았는데 그것만으로는 불가능하다는 것을 깨닫기 시작했습니다. 영혼이란 볼 수도 없고 알 수도 없습니다. 지금 수많은 사람들이 알 수는 없으나 이름하여 영적인 목마름, 그런 큰 갈증을 느끼고 있습니다. 물량의 풍요만이 행복의 조건은 아니라는 자각입니다.

아름다움의 끝자리는 성스러움의 곳이 아닐까 하고 나는 생각합니다. 성스러운 곳은 어디인가. 이론으로 안다 해도 소용없는 일입니다. 삶이 거기에 당도해야 될 일이기 때문입니다. 화가 루오는 그렇게 살고 그렇게 그림을 그렸습니다. 연민의 삶이라 할까, 예수의 마음을 담고자 그것을 그림으로 실현하려 일생을 바쳤습니다.

르네상스의 화가들은 성서의 이야기를 훌륭한 예술로 만들었

습니다. 그러나 거기에는 믿음의 삶이 없는 공허가 있습니다. 미켈란젤로의 경우 생의 마지막 단계에서 형태에 영적인 삶이 배어 있음을 봅니다. 그런 면에서 〈론다니니의 피에타〉는 눈여겨볼 만한 작품입니다. 마네시에의 추상 그림이 있습니다. 거기에는 순수 조형미만이 아닌 이름할 수 없는 어떤 오묘함이 있습니다. 고려 시대의 불화, 로마네스크, 비잔틴의 그림들 속에는 조형미만이 아닌 어떤 내용이 있습니다. 선사 시대의 동굴벽화나 아프리카의 토종 조각에서는 어떤 영험한 힘을 느낍니다. 현대 미술이 잃어버린 어떤 세계 말입니다.

영의 세계를 잃어버린 허무가 있습니다. 성스러운 세계에서 차단된 고독이 있습니다. 우리가 흔히 하는 말로, 신앙을 상실한 시대의 섭섭함이 있습니다. 나의 신앙은 실낙원에서 다시 낙원으로의 회귀입니다. 그래서 나는 예술이 방편이라고 생각하는 것입니다. 예술이라는 것에 굳이 의미를 부여한다면 세상 맑히는 일이 아닐까. 그리하여 예술은 성스러운 곳으로 인도하는 안내자. 누가 말했던가. "아름다움이 인류를 구원한다"고.

성물의 예술화

강남에 성모병원을 짓고 나서 이런 일이 있었다. 병실을 비롯해서 거기 방마다 십자고상을 걸자는 것이었다. 그래서 즉시 시작해서 일주일 만에 석고 원형을 만들었다. 몇 달이 걸렸던가. 브론즈로 된 십자고상이 성모병원 방마다 걸렸다. 두어 달이 지나서 또 얼만가를 더 만들었다. 분실될 것을 감안해서 미리 여분을 준비한다는 이유였다.

그 작은 십자고상을 만들고서 나는 몸살이 났다. 힘든 일을 한 것도 없는데 웬일일까. 생각해보니 작은 일에 여러 날 집중한 것이, 그게 탈이었다. 작은 일이 큰일보다 힘들다는 것을 그때사 알았다.

그리하여 우리 천주교회 공공적 건물 안에 미술가의 작품이 방마다 걸리게 된 것이다. 미술가회 이름으로 처음 있는 일이었다. 애초에 그 일을 생각해낸 이가 장익 신부였다. 한국 성물을 당대의 미술가들이 만들어야겠다는 의지의 표상이었다.

　세월이 흘렀다. 김 추기경께서 병실에 계실 때였다. 어렵게 틈을 얻어서 환중의 추기경을 만났다. 추기경님은 병세가 위중하셨음에도 불구하고 그 특유의 유머로 우리를 맞아주셨다. 문득 벽 쪽으로 눈이 갔다. 내가 만든 십자고상이 거기 걸려 있는 게 아닌가. 30년 전 옛일이 번개같이 떠올랐다.

　1990년대 들어서 성물의 예술화 운동이 미술가들에 의해서 시작되었다. 당시 어떤 회원이 방을 내놓고 가게로 삼았다. 막상 해보니 어려운 일이 한두 가지가 아니었다. 그렇게 이삼 년을 했을까, 가톨릭출판사(박항오 신부)가 그 일을 맡겠다는 것이었다. 그리하여 이른바 성물의 예술화 작업이 본격적으로 진행되었다. 미술가들에 의해서 만들어진 성상이 교우들의 안방에 자리하게 되는 그런 큰 변화가 생기게 된 것이다. 로마에도 없는 일이 서울에서 된 것이다.

　유럽에서도 예술가들이 만드는 성물은 극히 제한적이다. 독일의 에기노Egino Weinert가 만든 성물은 세계적으로도 널리 알려져 있다. 스위스 여행 중에 우연히 작은 성당을 소개받아 들어가 보니 이게 웬일인가. 성당 전체가 에기노 작품으로 꾸며진

것이었다. 십자가, 십사처, 제대 등, 그중에서도 칠보로 된 감실은 참으로 신비로웠다. 박물관에 있어야 될 작품이 여기 있네! 하고 감탄을 하였다. 노트르담 수녀회의 백금 목걸이 십자가가 특이해서 물어보니 에기노가 만든 것이라 하였다.

서양에는 어디를 가나 큰 도시 복판에 대성당이 있다. 대개 어마어마하게 크다. 한 바퀴 구경을 할라치면 다리가 아플 정도이다. 큰 성당 옆에는 대개 성물가게가 있었다. 그러나 어디에도 예술가들의 작품은 찾아볼 수가 없었다.

어떤 성물가게에서 십자고상이 하나 눈에 띄었다. 들었다 놨다 그러다가 그냥 놓고 나왔다. 지금도 가끔 그 생각이 난다. 사 가지고 올 것을……. 값도 백 달러 넘고 그렇긴 했지만 지금도 머릿속에 삼삼하다. 지금 옆에 있다면 여러 가지로 참고가 될 것인데 말이다.

사람들은 본능적으로 아름다운 것을 찾는다. 그러나 실제의 아름다움은 아무도 본 사람이 없다. 아름다움은 형상 너머에 있다. 하느님을 본 사람이 있는가. 〈요한복음〉 앞자락에 "일찍이 하느님을 본 사람은 아무도 없었다"라고 적혀 있다. 진실로 아름다움은 하느님과 함께하는 것이어서 눈으로 볼 수 있는 성질이 아닌 것 같다.

종교와 예술은 본래 한 가닥에서 나왔다고 한다. 예술이라는 형태를 통해서 저 너머 하느님 나라의 소식을 감지할 수 있다고

한다. 예술작품과 상품과의 차이를 구별한다는 것은 어려운 일이다. 혼이 있고 없기의 차이일 수도 있고 감정과 정신의 있고 없고의 차이일 수도 있을 것이다. 예술은 직관적 행위이다. 직관 안에는 그런 모든 것이 포함된다.

성물이 상품에서 예술의 차원으로, 그리하여 하느님의 소식이 안방으로 전달된다면 좋은 일이 아닌가. 괴테가 한 말, "아름다움이 세상을 구원한다."

나의 신앙 나의 예술

하느님이 내게로 오셔서 내 안에 사시고 나를 성숙케 하신다. 여린 나를 튼튼하게 키워주시고 비바람을 견디게 도와주시고 높은 데로 인도하여 빛과 대면하게 하여주셨다. 하느님은 등불과 같아서 내 마음 구석구석을 환하게 비추어서 그늘진 곳이 없게 하여주시고 그리하여 곳곳을 다 볼 수 있게 하여주신다. 죄의 싹은 불빛 앞에서 부끄러워 자라지 못하니 내 마음 낮과 같은 밝음으로 헛디딤 없이 확실하게 당신의 길만 따라 열심히 가리라.

네덜란드의 화가 렘브란트는 특별히 자화상을 많이 그렸다. 나이 들어감에 따라 내면에서 익어가는 과정이 그림으로 여실

하게 나타났다. 만년 그 최후의 자화상은 성자의 모습처럼 거룩함이 있었다. 그의 그림 〈엠마오의 그리스도〉를 보면 정말 기적이 거기에서 지금 막 일어났다는 사실을 누구도 의심할 수가 없을 것이다. 그의 만년은 아주 불행하였다. 아내가 죽고 나서부터 가세가 기울어 마지막에는 무일푼이 되어 세상을 떠났다. 그런 참담함 속에서 그렸는데도 그 자화상이 영원을 가득히 담은 평화의 모습으로 표현되고 있다는 말이다. 그의 마음 안에서 무슨 일이 일어난 것일까. 어떤 이는 그가 신비의 빛 체험을 했으리라고도 말했다.

나는 그 옛날 그리스도 종교에 입문하고부터 종교는 종교로서 그림은 그림으로 그렇게 각각 생각했다. 종교와 예술을 합쳐서 하나로 된 그림을 만들려고 하지 않았다는 것이다. 먼 뒷날 그 둘이 합쳐질 수 있으면 하고 바랐었다. 그런데 요즘 문득 뒤돌아보니 지난 10년의 작품들이 모두 기도하는 사람들이었다는 것을 보고서 놀라지 않을 수 없었다.

20세기 화가 중에 내가 가장 좋아하는 사람이 이탈리아의 모란디이다. 바티칸 박물관에서 그의 연필 그림 한 점을 보고서 한눈에 반했다. 몇 개의 병을 몇 개의 연필 선으로 그린 것인데 그 옆에 있는 종교 그림들보다도 더 진한 성화로 보였기 때문이다. 모란디는 젊어서부터 캔버스에 유채로 거의 병들만 그린 화가였다. 버려진 술병 몇 개를 놓고 평생 그렸다. 종교라고 하는

것, 신앙이라고 하는 것, 그런 표시가 손톱만큼도 없다. 그런데 그의 모든 그림들은 어둠 속에서 조용히 비치는 영성의 빛으로 보였다.

경주에 갈 때면 나는 남산을 꼭 들러서 온다. 남산 동쪽 끝에 탑골이라는 데가 있다. 높은 암벽에 탑 모양이 새겨져 있어서 그런 이름이 붙은 것 같다. 그 언덕 뒤편 바위 위에는 동안童顔의 불상 셋이 새겨져 있다. 천 년 전 어떤 도인이 있어 어쩌면 저렇게도 아름다운 형상을 만들어낼 수 있었을까. 하루 한나절에 다 깎아냈다 할 만큼 대충 만든 것 같은 부처님 얼굴들. 선각線刻으로 된 그 불상들은 석양에 더욱 찬연히 빛났다.

몇 해 전 내가 전시회를 하고 있을 때 한 제자가 멀리서 찾아왔다. 보자마자 내가 이렇게 말했다. "수많은 세월 진리를 찾아 동서고금을 누볐다. 그런데 요즘 머리가 잠잠해졌기에 웬일인가 했더니 눈이 안으로 향하면서 내가 내 마음을 보고 있다는 것을 알았다." 제자가 이렇게 말했다. "밖으로 구하는 바가 없어지면 자유로워진다고 합니다." 아, 그의 말이 참으로 옳았다. 자유란 외부의 여러 규범들로부터의 해방이다. 내가 눈을 안으로 돌리는 데 한평생이 걸린 것이었다. 남은 시간은 내면의 소리에 귀 기울일 것이다.

하늘과 땅 사이에 구름이 있다. 구름이 가득 차서 그것이 하늘인 줄 알았다. 구름 너머에 하늘이 있었다. 그 구름 한가운데

에 주먹만 한 구멍이 뚫렸다. 그리로 빛이 새어나오는 그런 황홀한 꿈을 꾼다. 하늘나라의 기쁜 소식이 구름 사이로 새어나오는 것이다. 아름다움과 하느님은 하나일 것으로 믿는다. 나는 이제 나에게서 신앙과 예술이 하나 되는 것을 두려워하지 않을 것이다.

"하느님, 나를 살펴보시고 내 마음 알아주소서. 나를 꿰뚫어 보시고 내 근심 알아주소서. 죽음의 길을 걷는지 살피시고 영원의 길로 이끄소서."(시편 139, 23-24)

5
—
자유를
만나기까지

긴 밤은 가고

나는 젊은 시절부터 세 가지 큰 의문을 안고 살아왔다. 하나는 아름다움이란 무엇이며 그림은 어떻게 그려야 할 것인가. 또 하나는 인생이란 무엇이며 어떻게 살아야 할 것인가. 그리고 또 하나는 신神이 있는가, 어디에 있는가, 견성見性 성불成佛이란 또 무엇인가 하는 것이었다. 그런데 이제 다 늙어 내가 알게 된 것은, 이 모든 일들은 해결 날 수 있는 일이 아니다! 하는 것이었다. 다시 말하자면 본래가 끝날 수 없는 의문을 가지고서 일생을 살아왔다는 말이 되는데 되돌아갈 수가 없는 일이 되고 보니 어찌할 것인가. 그래서 역설 같지만 답이 없다는 것을 알게 된 것만으로 나는 감사하고 있고, 아쉬움은 많지만 후회롭지는 않

았다.

　세상에서 가장 좋은 것, 가장 큰 가치, 행복, 그런 것은 모두가 알 수가 없는 것이었다. 아름다움이란 것을 어찌 이해할 수가 있겠으며 인생이란 것에 대하여 어찌 무어라고 답을 낼 수 있을 것이며 하물며 절대의 곳을 어찌 알려고 해서 될 일이란 말인가. 다 내려놓고 주어진 일을 시키는 대로만 할 수 있으면 좋겠다고 생각한다. 어찌 보면 참으로 허망한 일이 아닐지 싶다.

　세계 미술의 역사 속을 하루에도 수십 바퀴씩 돌고 돌았다. 안 그런 날이 없었다. 어떻게 만들까. 어떻게 그릴까. 나의 현재를 찾는 끝날 줄 모르는 여정이 있었다. 어찌 보면 노숙자와도 같았다. 이루 다 헤아릴 수 없는 나날을 방황하였다. 끝끝내 집을 못 찾을지도 모르는 불안한 세월이었다. 나의 진모를 발견하고 나의 집을 만들어서 거기에서 나의 영혼의 크나큰 쉼이 있어야 한다.

　나는 수없는 시행착오를 겪었다. 매일매일 아침부터 저녁까지 하는 일이 시행의 착오였다. 그런데도 그 일이 크게 고통스럽지는 않았다. 정확한 내 선線을 긋기가 그렇게도 어려운 일이었다. 누가 말했던가. 내 눈에 보이는 대로 만든다. 확실하게 보이면 확실하게 그릴 수 있을 것 같다. 추사 선생이 말했다.

　　入於有法　　　남의 법도를 따라 입문하여

出於無法 법이 없이 나온다

我用我法 이제는 내 맘대로 그린다

아마도 이 세상에 수많은 학자들과 수많은 예술가들이 있었지만 이렇게 간단명료하게 창작의 묘법을 요약해서 표현해낸 이가 없었을 것 같다. 이것을 해낼 수 있는 이는 그야말로 천하장사일 것이다. 자코메티는 또 이렇게 말했다. 하나를 만들면 천 千이 나온다. 그 하나를 만들면 나는 조각을 하지 않으리라.

젊은 시절부터 나는 이렇게 믿었다. 거룩한 것, 선한 것, 맑은 것, 그런 것이 있다고 믿고 그쪽에로 가까이 가고 싶은, 오직 그런 일념으로 일을 해왔다. 거룩하다는 것은 온갖 고락을 수렴하고 그것을 초극한 경지이며 선하다는 것은 사랑으로 채워진 어떤 모양새이며 맑다는 것은 때가 다 벗겨진 다음 자연 그대로의 상태일 것이다.

인간을 만물의 영장이라 하는 것은 우주만상의 근원을 헤아릴 수 있는 능력이 있다 해서일 것이다. 예술은 그런 진리의 오솔길에서 하나의 방편일 수 있다. 인간의 사고능력과 감정과 상상력의 모든 것은 영원의 세계로 연결되어 있다. 나는 어쩐 일인지 옛날부터 무한이라는 말, 영원이라는 말에 이상한 매력을 느끼고 있었다. 지금 생각해보면 그것은 알 수 없는 데를 향한 향수, 그런 것이 아니었을까.

빅토르 위고는 인생을 싸우고 이기고 죽는 것이란 말로 요약한 바 있다. 나의 싸움은 역사로부터 벗어나는 것이었고 그중에서도 스승의 벽을 넘어서는 게 가장 힘들었다. 나는 좋은 스승들이 있어서 행복했다. 중학교 때 이동훈을 만나서 그림의 길로 들어섰다. 대학에 가서는 김종영과 장욱진을 만났다. 또 이집트 미술과 삼국시대의 불상과 자코메티가 있었다. 이들의 벽이 너무나도 높아서 한없는 고초를 겪어야 했다. 종국에 가서 스승은 친구가 되는 것이고 후원자가 되는 것이고 힘의 원천이 되기도 한다. 싸움의 끝에 서서 내가 알게 된 것이 있는데, 다 알고 나면 자유케 된다는 것이었다. 나의 세계대전은 나를 찾는 싸움인데, 그중에서도 재미있었던 것은 김종영의 세계주의와 장욱진의 반서구노선이었다. 그 두 극단적이라 할 수 있는 에너지가 내 안에서 부딪쳐서 큰 불꽃으로 일렁인 것이었다. 전쟁 뒤에 평화가 왔다. 20년 전쟁이었다.

천상의 소리는 귀로 들리는 것이 아니고 천상의 모양은 눈으로 보이는 것이 아니다. 아름다움은 형태 너머에 있다. 그림은 머리에서 가슴으로 갔다가 손을 통해서 표현된다. 머리의 세계는 분석이 가능하지만 가슴은 이해 불가능의 장소이다. 사랑을 눈으로 볼 수 없는 것처럼……

만상萬象이 근원하는 데는 완전한 기쁨의 세계이다. 나는 그렇게 믿는다. 모든 가치는 기쁨으로 귀결한다. 나는 그렇게 믿는

다. 동시에 그곳은 사랑의 바다이다. 나는 그렇게 믿는다. 그림도 물론 사랑과 기쁨을 원천으로 하는 것이다. 나는 그렇게 믿는다. 아름다움은 신성神聖의 영역이다. 나는 그렇게 믿는다. 눈으로 볼 수 있는 영역과 심령으로 볼 수 있는 그런 두 영역이 있다는 것을 알게 되기까지 참으로 긴 시간이 걸렸다.

세상은 만만치 않았다. 삶의 길도 그렇고 예술의 길도 그랬다. 원래가 정해져 있지 않은 나의 길을 찾는 것이었다. 우리는 모두가 혼자이다. 우리는 태어나서 혼자였고 혼자서 생각하고 이 세상 떠날 때도 혼자서 간다. 나이가 먹을수록 혼자라는 사실이 새삼 돋보인다. 혼자 서는가 싶고 절대의 고요 앞에서 그림과 내가 독대하는가 싶었는데 서쪽 하늘은 붉게 물들고 있다.

긴 한평생이 파노라마처럼 지나간다. 나의 인생은 글방시대로부터 시작되었다. 초등학교에 입학하면서 글방시대는 끝났다. 1941년 12월 7일 일본이 선전포고도 없이 하와이를 공격하였다. 태평양전쟁이 시작된 것이다. 학교에서는 일본말만 하고 5년간 전쟁 속에서 살았다. 1945년 8월 15일 12시, 일본 천황의 항복 방송을 보고서도 우리는 일본의 패전을 믿지 않았다. 일본이 전쟁에서 패한다는 것은 상상도 할 수 없는 일이었다. 그렇게만 배웠기 때문이다.

해방이 되었다. 그때사 우리가 식민지하의 백성이었다는 것을 알았다. 조선말을 하고 한글을 배웠다. 금방내 책을 읽고 신

문을 읽을 수 있었다. 조선이 36년간 일본 통치하에 있었다는 것과 그동안 김구, 이승만 등 애국 열사들이 해외에서 독립운동을 했다는 것도 알았다. 담임선생은 우리들에게 거의 매일같이 한글로 글쓰기 훈련을 시켰다. 나는 신문에서 읽은 대로 일제 36년의 압박과 설움, 조선의 자주독립과 그런 울분과 분개의 글을 썼다. 선생님이 그때 그게 아니라는 것을 가르쳐주셨다. 네 글을 써야 한다는 것이었다. 그 한 말씀은 내게 일생의 큰 지표가 되었다. 나의 진실을 말한다 하는 다짐이었다. 다시는 속에 없는 말을 쓰지 않으리라. 나의 후배들에게는 절대 잘못된 역사인식을 물려주지 않으리라.

중학교에 들어갔다. 내가 첫 번째로 읽은 소설이《레미제라블》이었다. 묘하게도 일본어로 된 소설이었다. 조선말 책은 아직 없는 시절이었기 때문이다. "이와 같은 일이 이 세상에 있는 한 내 소설은 영원토록 읽힐 것이다" 한 서문 글을 나는 가슴에 평생토록 담고 있다.

너의 진실을 말하라! 그리고《레미제라블》이야기가 나의 인생의 길잡이가 될 줄이야. 그때는 미처 모를 일이었다. 남북전쟁을 겪으면서 또 4·19, 5·16, 70년대 80년대의 난국을 살면서 예술이 인간의 삶에서 무관할 수 없다는 생각이 점점 더 깊어만 갔다.

1950년대 내가 대학에 다닐 때 우연히, 참으로 우연한 기회를

만나서 불경 공부를 한 일이 있었다. 그러는 중에 성경이 불붙듯이 뜨겁게 가슴으로 읽히는 희한한 경험을 하였다. 그런 일로 해서 나의 삶은 종교와 불가분한 관계로 얽히게 되었다. 성북동 길상사에 관음보살상이 서게 된 것도 다 그런 인연이 있어서였다. 이 세상에서 제일로 좋은 공부 두 가지를 대라 한다면, 나는 서슴없이 종교와 예술이라 할 것이다. 그때부터 나는 그 두 줄기의 뿌리를 향해서 매진하였다. 그러나 그 두 가지 영원한 가치를 하나로 합치고자 생각은 하지 않았다. 언젠가 합치는 날이 왔으면 하는 그리움 같은 것이 있었다. 그런데 지금 두 가지의 진리가 한 군데로 몰리고 있다. 원래 종교와 예술은 한 뿌리에서 나왔다고 한다. 그 근처에 이르는 데 또 한평생이 걸렸다. 모든 길은 한 군데로 모이는 것이었다. 그리고 그다음은 어떻게 되는 것일까.

마흔을 전후해서 이해할 수 없는 두 가지 일이라 할지, 그런 게 있었다. 하루는 밖에서 일을 하고 있는데 한순간 머릿속에서 이상한 사건이 생겼다. 대학교 1학년 때 만든 두상 조각부터 그날까지 15년간 해온 작품들이 순서대로 한 줄로 쫙 서는 것이 아닌가. 꿈에도 생각지 못한 일이, 이게 별안간 무엇이란 말인가. 누구한테 물어볼 수도 없었다. 지난날들을 반성하고 앞으로 갈 길에 대해서 성찰하는 기회로 삼았다. 마흔이 되면서 작업실도 만들고 안정이 되는 듯싶었다. 그 무렵이었다. 어디선가 무슨

신호 같은 게 들려오는데 작업실로 가란 소리인지 알아들을 수가 없었다. 그게 하루 이틀이 아니었다. 그래서 제발 알아들을 수 있는 말이었으면, 하고 기다렸다. 그때 만든 작품이 〈신의 음성〉이었다. 나중에 알고 보니 독일의 조각가 에른스트 바를라흐도 그런 작품이 있었다. 하늘의 음성이 들려온다, 내게 이 무슨 큰 복인가. 나는 그렇게 속으로 노래를 불렀다. 그런데 지금도 나는 그게 무슨 현상인지 어디에다 물어볼 방도를 모르고 있다.

쉰에 있었던 일은 조금 더 구체적인 일이었다. 뒷집에 돌쯤 되는 아기가 있었는데 그놈 너털웃음 소리가 어찌나 화려했던지 꼭 천상에서 울려오는 것처럼 들렸다. 환하게 밝고 감격적이고 엄청난 기쁨이 있었다. 가슴으로 들리는 소리 같았다. 어떤 날 하루는 아침 눈을 막 뜨는 그 찰나에 '조각이란 모르는 것이다' 하는, 환하고 너무나도 확실한 답이 왔다. 그런데 그게 또 그렇게 기쁠 수가 없었다. 그것은 눈으로 본 것도 아니고 귀에 들린 것도 아닌데 그 역시 환하게 밝고 명명백백한 사실이었다.

1982년 10월 어느 날에는 어떤 찰나, 의식이 떠나고 빛 속에서 '내가 그 안에 그가 내 안에' 하는 시간이 있었다. 빛은 사랑이고 기쁨이고 생명이었다. 그것은 분명 그러했다. 나중에 흰 빛이 위로부터 쏟아졌다. 무진장 밝았지만 눈이 부시지는 않았다. 사랑이라는 에너지가 온몸을 투과하였다. 나는 마치 죽었다가 살아나온 것 같았다. 두 달가량 세상이 온통 생명감으로 넘치고

아름답게 보였다. 그 여진은 지금도 계속되고 있다. 그냥 감사할 뿐이다.

깜깜한 밤중을 살아왔다. 그야말로 암중모색이었다. 안다고 생각한 것은 모두 오산이었다. 이 넓은 우주 안에서 우리가 안다고 하는 것은 한강의 모래알 하나만큼도 못한 것일 게다. 오만한 눈에 아름다움을 보여줄 리가 없다. 아름다움은 내 아주 가까이 숨겨져 있었다. 멀리에서 찾느라고 한 세상을 다 보냈다. 이치가 그런 것이라면 어쩔 수 없는 일이다. 옛부터 만권서萬卷書 하고 만리여행萬里旅行 하라는 말이 있듯, 다 돌고 나서야 자유를 얻을 수 있는가 보다.

내가 종교미술에 눈이 뜨인 것은 장익 주교 덕이었다. 수십 년을 가까이 지내다 보니까 저절로 그렇게 되었다. 여러 전공 분야 원로 미술가들이 모인 자리에 김수환 추기경과 장익 신부를 초청한 일이 있었다. 그랬는데 한국 가톨릭 교회미술이 이래서야 되겠느냐 하는 말들이 쏟아져 나왔다. 당시 한국 천주교회에는 연간 백 개가 넘는 성당이 지어지고 있었는데 이러고 있어서야 되겠느냐 하고 김 추기경께로 화살이 날아갔다. 얘기를 다 들으면서 김 추기경의 답은 한결같았다. 옆에 좌석한 장익 신부에게 돌리는데, 장 신부가 다 잘 아시니까 함께 의논하면 잘될 것이라 하는 말씀이었다. 한국 교회는 이상하게 위로부터 지시하면 일이 잘 안 풀린다는 것인데 자생적이란 말씀을 하고 싶었

을 것이다.

그래서 시작된 것이 한국 교회미술 새롭게 하기 사업이었다. 3년간에 걸쳐서 교회미술 세미나가 있었다. 건축, 조각, 회화, 공예, 유리화 등, 여러 분야 미술가들이 교회미술 새롭게 하기에 동참하였다. 말하자면 한국 가톨릭미술 토착화 운동이라 할 수 있다. 각계에서 후원하고 바깥 사회에서도 주목하였다. 과거 우리 불교미술이 훌륭하였다는 것을 자랑만 할 것이 아니라 현대의 우리 교회가 오늘의 예술가들의 손으로 예술화되어야 하겠다는 다짐이었다.

동서 간에 종교와 예술이 분리된 것은 수백 년 된 일이었다. 교회가 예술을 버린 것인지 예술이 종교를 버린 것인지 아직도 세상은 그렇게 가고 있다. 진선미가 하나라고들 하더니 요새는 그런 말이 모기 소리만큼도 들리지 않는다. 이 분화分化의 시대가 언제까지 갈는지, 진리는 하나다 하는 말은 사라지고 각각의 개별화된 목소리만 높아져가고 있다. 사람이 잘 사는 것이 제일로 중요한데 그림이 사람 사는 데 어떻게 상관되는가, 그림은 왜 그리는가 하는 얘기는 들어볼 수가 없다. 나는 젊은 날부터 좋은 사람이 좋은 그림을 그린다 생각하고 일생 동안 그렇게 믿었다. 옛날에 위대한 예술을 만든 이들은 모두가 훌륭한 사람들이었으리라는 것을 믿는 것이다. 안 그렇다는 증거를 아직은 보지 못하였다.

그림은 누구를 위해서 그리는가, 그림은 왜 그리는가. 피카소, 마티스 등 당대의 화가 열 사람에게 "당신은 누구를 위해서 그리시오" 하는 설문을 했는데 하나같이 "나를 위해서"라 했다는 것이다. 그것은 나의 이기심이라는 뜻과는 전혀 다른 것으로, 그림의 길이 극락 가는 길이다 하는 뜻으로 보면 될 것 같다. 어떤 때 세계의 문인 백 명에게 "당신은 왜 글을 쓰시오"라는 설문을 하였는데 대부분의 사람들이 "안 쓸 수가 없어서"라는 답을 하였다. 나의 스승 김종영 선생이 "쓸데없는 일을 하는 이가 중요한 사람이다" 하는 말씀과 맥을 같이하는 것으로 보인다. 대가성이 없다는 것인데, 내가 이것을 이해하는 데에 꽤나 오랜 시간이 걸렸다. 진리를 찾아가는 길에서 어찌 무얼 바라는 마음이 있어서 될 일인가. 성서에 천당과 재물을 한꺼번에 가질 수 없다 하였다.

그 사람에게서 그 그림이 나온다. 그림은 사람이 그리는 것이기 때문에 그 그림은 그 사람과 같다는 말이다. 공자가 일찍이 회사후소繪事後素라 하였다. 바탕이 깨끗해진 연후에 그림이 된다는 뜻이다. 바탕이 깨끗하다는 것은 무엇을 말하는 걸까. 속세의 물듦에서 벗어난다는 뜻도 있겠지만 아는 것을 다 소화해서 깨끗해진다는 것, 다시 말하자면 아는 것으로부터의 자유라할 것이다. 욕심을 부려서 될 일도 아니지만 지식의 그늘 속에 있어서도 안 되는 것이다. 그림의 자리야말로 순수결백의 자리

이다. 걸러지지 않은 비순결의 마음 터에서 어찌 깨끗한 생명이 나올 것인가. 하아얀 바탕에서 그림이 움터 나온다. 번뇌가 정화의 작용을 하는 것인지도 모른다.

《금강경》에 세상만사가 허망한 것으로 보이면 여래를 볼 수 있다 하였다. 성서에 마음이 깨끗한 사람은 천당을 볼 수 있다는 말씀과 공자의 회사후소란 말씀이 모두 한 가지 뜻으로 들려온다. 시 3백 수를 골라놓고 보니 거기에 삿됨이 하나도 없었다 하였다. 이제사 내가 그 의미를 알 만하게 된 것이다. 진리는 가까운 데에 있었지만 그것을 발견하기까지는 긴 시간이 필요하였다.

山重水復疑無路	산 너머 산 물 건너 물이라, 길 없나 하였더니
柳暗花明又一村	버드나무 우거지고 꽃 만발한 마을이 있네

젊었을 때 읽은 남송 시인 육유陸游의 시 한 수가 이제사 새롭게 생각났다.

언제부터였던가 잡초가 새롭게 보였다. 잡초에도 꽃이 핀다. 야생화라 하였다. 사람 손이 닿지 않은 순수한 생명감이 있었다. 오랜만에 시골 들녘을 둘러본 일이 있었다. 밭의 작물들이 생명의 기쁨을 노래하듯 밭둑의 잡초는 유유자적의 자태를 자랑하고 있었다. 한동안 잊고 있었던 야생의 세계가 눈앞으로 되살아

난 것이다.

우리 집 뜰 앞에 젊은 모과나무가 한 그루 있었다. 봄이 오면서 꽃이 피었다. 나무가 온통 환하다 싶을 만큼 화사하게 꽃이 피었다. 꽃이 지면서 열매가 맺혔다. 열매가 대추만큼 커지면서 나무는 온통 열매로 가득하였다. 그날부터 내가 걱정이 생겼다. 저놈들이 다 크면 나무가 견뎌내지 못할 것이 아닌가. 솎아주고 싶지만 어떤 놈이 실한 것인지 내가 알 수가 없었다. 그랬는데 어떤 날부터 저절로 떨어지기 시작하여 자고 나면 한 움큼씩 떨어져서 마침내 어떤 날은 있을 것만 남았는데, 자연의 섭리라는 게 참 묘하다 싶었다.

모과나무 밑을 지날 때마다

나는 기도한다.

저기 매달려 있는 모과들처럼

나를 떨궈내지 마시고

어느 가을날 노랗게 익거든

그런 날에

나를 당신의 품으로 거두어주소서.

갈 길은 멀고 한 치는 백 리 같다. 아침 해가 떠오르고 영원의 바다에서 헤엄치는 날을 만날 수 있을까. 형태의 참모습은 절대

의 고독일 것 같고 그 고독이야말로 절대의 자유일 것 같다. 고독이라는 것과 자유라는 것이 상반된 개념인 것 같지만 지극한 고독이야말로 생명의 원천이고 자유가 샘솟는 근원의 곳이다. 혼자이고 싶다. 물듦이 없는 곳에서 한 노인이 홀로 앉아 있는 꿈을 꾼다. 모든 것은 세월과 함께 지나갔다. 좋은 것과 귀한 것과 고통과 번뇌도 질풍노도 속으로 휩쓸려 지나갔다.

나는 지금 네 번째로 인생이라는 강이 흘러가는 것을 보고 있다. 첫 번째의 강은 중학생이 되고서 어린 시절을 본 것인데 참 아름다운 강이었다. 두 번째의 강은 오십의 어떤 날 보인 강인데 다시 생각하기도 싫은 무섭고 험준한 강이었다. 미리 알았으면 피하고 싶은 강이었다. 세 번째의 강에서 나는 저 앞에 네 번째의 고요한 강이 흘러가고 있는 것을 보았다.

오십을 넘기고 어떤 날 저 하늘 높은 데에서 또 하나의 내가 나를 향해서 오고 있는 것이 보였다. 참으로 신기한 일이었다. 나로부터 떠났던 내가 포물선을 그리면서 나를 향해서 되돌아오는 것으로 생각했다. 그때는 그것이 무슨 일인지 몰랐지만 굉장히 반가운 사건으로 느껴졌다. 어서 와라 하고 내게로 와서 나와 하나가 되었으면 하고 바랐다. 진리를 찾아서 바깥으로 나갔던 내가 나를 향해서 되돌아온다. 그것이 세 번째의 강이었다.

첫 번째의 강은 어린 시절의 꿈 같은 강이고

두 번째의 강은 질풍노도 치는 강이고

세 번째의 강은 떠났던 내가 나로 되돌아오는 강이고

네 번째의 강은 생명의 강, 은총의 강이다.

세 번째의 강을 건너는 데 30년이라는 긴 시간이 걸렸다. 내가 전시회를 하고 있을 때 한 제자가 찾아왔다. 불쑥 내가 이렇게 물었다. "내 머릿속이 요즘 조용해졌다. 무슨 까닭인가." 제자가 이렇게 말했다. "구하는 바가 없으면 자유로워진다 합니다." 옳다, 순간 그것은 맨 하늘에서 번개 치듯 무슨 중대한 신호같이 들렸다. 지금 생각해보니 나갔던 내가 돌아왔다는 것과 유관한 일이었다. 돌아옴으로 해서 자유로워진다는 말이다. 그리하여 사랑이라는 빛이 쏟아지는 공간에서 그 빛을 양식으로 하여 온전한 삶으로 살아야 한다. 그것이 내 인생길에서 마지막 네 번째의 강인 것 같았다.

긴 밤은 가고

긴 밤은 끝이 보이지 않았습니다.

크고 작은 길들이 사방에서 마을로 마을로

모여드는 것이 보였습니다.

이제는 바빠야 할 시간 먼 동이 튼다.

어두운 기억들은 침묵의 구름 속에 잠재우고
나는 익어가는 과일을 노래할 것입니다.

바람은 자고 새들이 지저귀고 꽃들이 피어나고
온 누리의 형제들이 경계를 넘어 인류의 위대한 이상
사랑과 평화
빛이 쏟아지는 영원을 가슴에 담았네.

아, 풀과 나무와 별들로부터 입은 은혜는
숲속으로 떨어지는 여름 소낙비만큼이나 한량이 없습니다.

긴 밤은 가고 고요한 아침이 왔다. 갈 길은 멀고 세상은 더 넓
어졌다. 이제 일을 시작해야지, 하는데 남은 시간이 턱없이 짧
다. 세월이란 항상 사사로운 정이 없었다. 위로 더 올라가야 된
다. 더 깊은 데로 나아가야 된다. 샘물이 솟아나는 곳을 만나야
한다. 예술의 길과 종교의 길은 서로 같은 것은 아니었지만 나
는 둘을 갈라놓고 생각할 수가 없었다. 최고의 진리가 어찌 두
개일 수가 있겠는가. 갈라지기 이전으로 들어간다면 모든 진리
는 하나로 귀결될 것이 아닌가. 남은 시간이란 것도 내 맘대로
가 아닌 것이고 오직 내게 주어지는 시간을 기다려야지.
　의미가 예술을 지배할 때 예술은 쇠퇴하고 예술이 의미를 배

제할 때 예술은 공허해진다. 신앙이 성할 때 종교미술이 성하고 종교미술이 쇠퇴했을 때는 신앙도 쇠했다. 유有는 무無에서 나왔다고 한다. 종교도 예술도 한 뿌리에서 나온 것이라면 나온 데를 향해 있는 것이 본연의 자세가 아닌가. 모든 가치는 나온 데로 돌아가야 한다. 무無이고 도道이고 말씀이고 이른바 알 수 없는 곳이다. 아름다움이란 것은 한없이 큰 것이어서 사람이 가늠할 수가 없다. 예술도 인생도 종교도 모두 한가지로 알 수가 없었다.

한 예술가의 고백
- 자유를 만나기까지

인제는 내 맘대로 그릴 수 있을 것 같다. 내가 지금 미수米壽가 되고서야 이 말을 할 수 있게 되었다. 얼마나 어려운 일이면 이렇게 한 생을 다 바쳐야 된다는 말인가. 그림이란 게 이토록 어려운 것임을 일찍이 알았더라면 아마도 피했을는지도 모른다. 오늘은 될까, 또 오늘은 될까 하면서 항상 내일에 기대를 걸고 살아왔다. 헤아릴 수 없이 수많은 인고忍苦의 날들을 지새웠다. 나의 그 포기할 수 없었던 시간들을 한 줄로 세운다면 몇 만 리가 될지. 이제야 나는 내 맘대로 그릴 수 있을 것 같다는 말을 할 수 있게 된 것이다. 예술의 길에서 이처럼 기쁘고 감사한 일이 또 있을까.

내 맘대로 그릴 수가 없었다. 자유가 그토록 그리웠다. 피카소가 이런 말을 했다. "내가 어린이와 같이 그릴 수 있기까지 50년이 걸렸다." 추사도 제주도에 가서야 '아용아법我用我法'이라 하였다. 자코메티는 이렇게 말했다. "나는 내 눈에 보이는 대로 그린다."

팔십이 될 무렵, 내가 어떤 화랑에서 개인 전시회를 하고 있을 때였다. 하루는 창가에서 혼자 앉아 있는데 시골 사는 한 제자가 찾아왔다. 그를 보자마자 내가 이렇게 말했다. "내 머릿속이 요새 조용해졌다. 이게 무슨 일인가." 그가 막바로 응수를 했는데 "구하는 바가 없으면 자유로워진다 합니다." 그 한마디에 무슨 까닭인지 머리가 환하게 트이는 것 같았다. 훗날 내가 문득 생각이 났는데 《금강경》의 "응무소주 이생기심應無所住 而生其心"을 그렇게 말한 것 같았다. 일을 할 때나 안 할 때나 하루에도 수십 바퀴씩 세계 미술사 여기저기를 돌고 돌았다. 그러노라고 머리가 늘상 번거로웠는데 나도 모르는 사이에 조용해졌다는 것을 내가 알게 된 것이었다. 이게 무슨 일인가. 분명한 것은 내가 많이 자유로워졌다는 것이었다.

그 무렵에 손자 본다고 미국에 가끔 갔는데 보스턴 박물관에 고갱의 마지막 작품 〈사람은 어디서 왔다가 어디로 가는가〉 하는 큰 그림이 있었다. 이거야말로 진짜 고갱이다, 하는 생각이 났다. 다른 사람 그림 어떤 것이 전혀 섞이지 않은 순전한 고갱

의 모습으로 보였다. 뉴욕 현대미술관 상설 방에는 언제나 고흐의 우편배달부 아저씨, 세잔의 풍경, 또 앙리 루소의 달밤에 피리 부는 여인이 걸려 있었다. 전적으로 세잔이며 전적으로 고흐였다. 앙리 루소가 참으로 위대한 천재란 것을 그제야 알았다. 다른 누구의 피가 한 방울도 섞여 있지 않은 순도 백 퍼센트의 그림이었다. 그 점이 명료하게 보였다.

한번은 특별전인데, 앤디 워홀과 그의 영향을 받은 일곱 명의 화가라는 전시회가 있었다. 거기에서 내가 본 것은 앤디 워홀은 순도가 백 퍼센트이고, 여타의 작가들은 순도 50퍼센트가 못 되는 헐렁한 것이었다는 점이다. 그 무렵 내 마음속에서 온전함에 대한 열렬한 갈구가 있었거나 아니면 내 눈이 온전히 열려서 그게 보였을 수도 있었을 것이었다. 미루나무는 온전히 미루나무로 살고 잣나무는 온전히 잣나무로만 산다.

공부를 하면서 수많은 미술작품들을 보았다. 내 머리 안에는 세계 미술박물관이 있어서 고대로부터 현재에 이르기까지 수수만만의 미술작품들이 수장되어 있다. 내가 세계 미술사를 수시로 돌고 돈다는 것은 그 동서고금의 수많은 미술작품들과의 대화를 말한 것이다. 로댕은 나에게 이렇게 만들라 하고 마티스는 나에게 이렇게 그리라 한다. 수수만만의 예술작품들이 그냥 가만히만 있는 게 아니라 이래라저래라 나를 흔드는 것인데 하도 많은 명품들이 연설을 하기 때문에 내가 혼란하고 종잡을 수가

없는 것이다. 그런 일이 하루 이틀이 아니고 수십 년도 아니고 한 평생이 그랬다는 것이다. 나는 늘 그것을 내 안의 세계대전이라 그래왔다. 그런데 그 전쟁터가 조용해졌다. 이게 무슨 변고인가.

어떤 날 내 머리에서 그들이 다 밖으로 나간 것이다. 나를 간섭하던 그림들이 다 어디론가 사라졌다. 조용해질 수밖에 없었다. 그러니 이제부터는 오로지 내 맘대로 그릴 수밖에 없는 일이 아닌가. 내 맘은 평화롭다. 누구도 간섭하는 사람이 없는 것이다. 내 머리는 가을 하늘처럼 구름 한 점 없이 텅 비어 있다. 어디고 집착하는 바가 없어서 자유로워졌다는 말이 그를 두고 하는 말 같았다.

지난해 12월 어떤 날, 불교방송을 보고 있을 때의 일이었다. 한 스님이 강의를 하고 있었는데 이런 말씀이었다. 공부하는 사람은 마땅히 선지식(큰스승)을 만나야 한다. 또 그 위에는 인류의 스승 공자, 예수, 석가모니가 있다. 그러하시길래 내가 그때 혼자 생각으로, 그 위에는 무엇이 있을까 그렇게 마음이 움직였다. 그때 마침 한 목사님에게서 전화가 왔다. 내 전시회 그림책을 보고서 소감을 말씀하는 것인데, 기쁨이 보인다, 전시장에서 우는 사람은 없었더냐 그러시는 게 아닌가. (환희의 눈물을 말한 것이다.) 내가 놀라서 "목사님! 내 머릿속에 있던 작품들이 다 어디로 나가고 지금 텅 비어 있는데 이 빈자리는 무슨 자리입니까" 그랬다. 답변인즉, 거기가 하느님 자리다, 그러는 것이 아닌가.

옳구나! 그 순간 나의 스승 김종영 선생이 문득 떠올랐다. 그 옛날 스승과의 마지막 대좌 때 있었던 한 장면이 번개처럼 떠오른 것이었다.

내가 그 댁 벨을 눌렀을 때 선생은 마당에 계셨다. 돌을 손질하시다가 나를 보자 장갑을 벗고 수도를 틀어 손을 씻고서 안으로 들어가자는 손시늉을 하셨다. 늘 하듯이 마루에 앉아서 이야기를 나누는 것인데 그날은 방으로 가자고 또 손시늉을 하셨다. 우리는 평소처럼 마주 앉았다. 그때까지 우리는 아무 말도 하지 않았다. 사모님이 커피를 두 잔 갖다 놓으셨다. 스승께서 한 모금 드시더니 말문을 여셨다. "신과의 대화가 아닌가" 그러셨다. 나는 혼비백산 너무도 놀라서 정신이 아찔하였다. 그 뒤에 무슨 얘기를 나눴는지 하나도 생각이 나지를 않는다. 마른하늘에 날벼락이었다. 며칠을 생각했는데 통 무슨 소리인지 가늠할 수가 없었다. 몇 달을 생각해도 알 수가 없었다. "신과의 대화"라니. 그러는 중에 스승은 병환이 나 1년 후에 돌아가셨다. 스승과의 그 마지막 대화의 한 장면은 영 잊히지가 않았다. 아무리 생각을 해봐도 그 의문을 풀 수가 없었다. 그렇게 지내던 중인데 목사님의 "거기가 하느님 자리다" 하는 한마디에 댐이 무너지는 것 같은 통쾌함으로 실로 37년 만의 숙제가 눈 녹듯이 없어져버렸다. 얼마 후에 노트르담 수녀회 원장수녀님이 우리 집에 오셨다. 내가 그 얘기를 물었다. 그 빈자리가 하느님 자리다, 그러시

면서 비워라 비워라 하는데 안 비워지더라 하였다. 축하한다는 말씀과 함께 내 손을 꼭 잡아주셨다.

첫 손주 보았을 때 그렇게도 기쁘고 좋았다. 종로 네거리에 나가서 "나 손자 보았소" 하고 외치고 싶을 만큼 그랬는데 무슨 좋은 일 없느냐고 물어주는 사람이 없어 야속했다. 그때가 생각이 났다. 김종영 선생이 그때 신과의 대화가 아닌가 하신 그 말씀을 내가 못 알아들은 것은 너무나도 당연한 것이었다. 이제사 소통이 된 것이다. 실로 일생일대의 경사가 아닐 수 없다. '자유'라는 잔칫상을 놓고 스승과 나는 이제야 허허로이 대면한 것이다. 성서 어딘가에는 "진리가 너희를 자유케 하리라"고 쓰여 있다. 비워야 자유롭게 되는 것이다. 이제는 내가 내 맘대로 그릴 수 있을 것 같다. 내가 지금에서야 보고 있는 그 비워진 공간을 선생께서는 그때 보고 계셨던 것이다.

나는 김종영 선생을 통해서 추사秋史를 알게 되었다. 추사가 역사 전체를 수용하고 다 소화하고 그러느라고 벼루 열 개가 구멍이 나고 붓 천 자루가 몽당붓이 되었다는 것을 내가 배웠다. 1970년대 초에 좋은 흙이 있어 내가 한 트럭을 샀다. 지금 그 흙이 다 없어졌다. 손에 묻은 흙을 씻어서 없어진 것이 40년 동안에 한 트럭 분량이 된 것이다. 타고난다는 말이 있다. 그러나 천재들은 모두가 노력이라고 그랬다.

먹어서 다 소화해야만 없어진다. 안 그러면 그것들이 내 안에

살아서 나를 성가시게 한다. 피한다고 되는 일이 아니었다. 정면 돌파가 최상의 방책이다. 자유는 쟁취할 수 있는 성질의 것이 아닌 성싶었다. 알고자 노력한다고 해서 알아지는 것도 아니었다. 자유는, 그리고 앎은 문득 오는 것이다.

내가 오십 나이 어떤 날 아침 눈을 뜨는 찰나에, 조각이란 모르는 것이다 하는 환한 답이 왔다. 전혀 기다리지도 않은 답이 확실하게 왔다. 그것은 내가 터득한 것이 아니고 그냥 얻은 것이었다. 그날부터 나는 조각예술에 대해서 그 의미를 알고자 하지 않았다. 이 세상에서 가장 중요한 것들, 예술·인생·신神 하는 그것은 모두가 알 수 없는 것이었다. 알게 될 수가 없는 세계인 것이다. 5천 년 인류의 역사에서 아무도 그런 것을 해석해놓은 사람이 없었다. 큰 소식은 비움 공간으로 소리 없이 들어오는 것이다. 마음을 다하고 머리를 다하고 몸을 다 쓰고 그리고 그다음에는 비움을 기다리는 것이다. 그림은 깨끗한 곳을 좋아한다.

참으로 멀고 먼 길을 걸어왔다. 굽이굽이 어둡고 긴 터널이었다. 어디를 가나 나는 혼자였다. 언제부터인가 밝은 천지로 나왔다. 그러나 내가 혼자라는 것은 예나 지금이나 마찬가지다. 그림이란 결말이 나지 않는 일이었다. 몇 번의 생을 바친다 할지라도 예술의 종점에는 도달하지 못할 것이다. 유사 이래 아무도 거기 가본 사람이 없었다. 온 세상을 돌고 돌았다. 팔십이 될 무

렵에서야 머릿속이 조용해지는 것을 느꼈다. 기나긴 밤을 지새울 때 별들로부터 한량없는 은혜를 입었다. 많은 것을 보고 다 소화한 연후에야 내 눈이 자유로워진다. 그래야 사물이 진짜 자기 모습을 보여준다.

예술가는 참모습을 그려야 한다. 가장 어려웠던 일은 스승의 품에서 벗어나는 일과 세계 미술사로부터의 자유였다. 둘 중에서 스승에게서 벗어나는 일이 더 힘들었다. 왜 일을 하시오 하고 누가 묻는다면, 안 할 수가 없어서, 그 일이 좋아서라고밖에 더 붙일 말이 없다. 내 맘대로 그린다. 틀렸대도 할 수 없다. 어제 간 길을 오늘 다시 밟지 않는다. 아직 발 디디지 않은 땅에서 보물이 기다리고 있다. 그것은 먼저 발견하는 사람이 임자이다. 모든 풀들은 온전하고 아름답다. 모든 나무들은 온전하고 아름답다. 모든 꽃들은 온전하고 다 아름답다. 덜 됨이 없고 속이 가득 차 있다. 나는 수없는 시행착오를 겪었다. 매일 아침부터 저녁까지 하는 일이 시행의 착오였다. 정확한 내 선을 긋기가 그렇게도 어려운 일이었다. 하지만 그 일이 크게 고통스럽지는 않았다.

감사할 시간만 남았다. 후회스런 일이 무엇이냐고 누가 물었을 때 내가 머뭇거렸다. 정말 후회할 시간도 없었던 것 같다. 지나간 80년이 한순간인 듯싶다. 그런 사이 고마운 이들이 많았다. 배움에는 위아래도 없고 온 인류가 형제였다.

스승이 없다고 내가 푸념하듯 말했을 때 "하느님하고 놀면 된다" 하신 김수환 추기경이 있었다. "신과의 대화가 아닌가" 하는 큰 숙제를 나한테 던져놓고 떠나가신 김종영 선생이 있었다. 그 비움의 자리가 하느님 자리라고 깨우쳐주신 윤 목사가 있었다.

그날 바로 그때, 이 세 분의 말씀이 하나로 합치면서 천지가 환하였다. 그 한 찰나에 마침내 내가 해방된 것이다. 일체의 경계가 일시에 허물어졌다. 세상이 밝아진 것 같다. 모든 개체는 혼자로서 온전하고 모든 개체들은 다 합쳐져서 온전한 또 다른 하나를 이룬다. 한 폭의 그림이 그러한 것처럼. 이제 나는 외롭지 않다. 산천초목이 다 형제이다.

해방과 자유……. 공부하는 길가에서 나는 비움의 공간을 보았다. 솔직히 나는 그것을 얻고자 노력한 것은 아니었다. 이름하여 은총이 아닌가 싶다. 참으로 기쁜 일이고 참으로 감사한 일이다.

수록글 출처

가는 세월 오는 세월 〈산림문학〉 2015년 2월호.

포박당한 인간 〈성서와 문화〉 2009년 봄호 6-7.

조각일지 〈성서와 문화〉 2009년 여름호 6-7; 〈계간 수필〉 2008년 겨울호.

구절초 〈성서와 문화〉 2013년 가을호 4-5.

창작 후기 〈성서와 문화〉 2014년 가을호 12-13.

어느 한가한 날의 사색 〈성서와 문화〉 2016년 여름호 12-13.

코리아 판타지 〈에세이〉 2011년 9월호.

본향의 빛을 따라서 〈성서와 문화〉 2016년 겨울호 20-21.

미를 찾는 길가에서 〈성서와 문화〉 2018년 봄호 14-15.

하늘나라 〈성서와 문화〉 2017년 겨울호 16-17.

고암 예술에 대한 단상 〈이응노 미술관 세미나〉 2015년 4월.

흑빛의 시 – 윤형근의 삶과 예술 〈국립현대미술관 윤형근 회고전 전시도록〉
　2018년.

인간 존재에 대한 근원적 성찰 – 자코메티의 예술에 대하여 〈국민일보〉 2017
　년 11월 29일.

피카소의 부엉새 〈성서와 문화〉 2016년 봄호 12-13.

한국의 불교 조각을 돌아보며 〈불교문화〉 2011년 2월호.

한국 미술의 과거 현재 미래 〈김종영미술관 소식지〉 2013년 5월.

오늘의 미술, 어디로 가는가 〈성서와 문화〉 2004년 여름호 8-9.

조형예술 – 그 의미의 있음과 없음에 관하여 〈성서와 문화〉 2006년 가을호.

마음이 깨끗한 사람 〈성서와 문화〉 2007년 여름호 4-5.

나의 초등학교 시절 이야기 〈성서와 문화〉 2008년 여름호 8-9.

법정 스님 이야기 〈성서와 문화〉 2010년 여름호 10-11.

나의 스승 편력기 〈성서와 문화〉 2019년 봄호 20-21.

그 시절 그 노래 〈성서와 문화〉 2017년 봄호 14-15.

여행 중에 생긴 일 〈ART〉 2017년 7월호.

오랜만의 감격 〈성서와 문화〉 2018년 여름호 12-13.

샤갈의 성서 그림이 의미하는 것 – 인간이 부재한 미술의 시대에 〈ART〉 2004
　년 8월호.

헨리 무어의 성모자상 〈성서와 문화〉 2007년 겨울호 8-9.

영원을 담는 그릇 〈ART〉 2013년 12월호.

종교와 예술 〈성서와 문화〉 2001년 가을호 8-9.

신앙과 예술에 대한 단상 〈성서와 문화〉 2001년 겨울호 4-5.

성물의 예술화 〈평화신문〉 2014년 1월 7일.

나의 신앙 나의 예술 〈평화신문〉 2014년 1월 12일.

긴 밤은 가고 〈국립현대미술관 최종태 회고전 전시도록〉 2016년.

한 예술가의 고백 – 자유를 만나기까지 〈ART〉 2019년 2월호.